基本透視實務技法

基本圖法・簡略圖法・針筆・色鉛筆・轉描紙・建築資料

基本透視實務技法

每冊實售新台幣400元

出 版 者：	新形象出版事業有限公司	
負 責 人：	陳偉賢	
地 址：	台北縣永和市中正路498號	
門 市：	北星圖書事業股份有限公司	
	永和市中正路498號	
電 話：	9229000（代表）	
F A X：	9229041	

編 著 者：	山城義彦	
發 行 人：	顏義勇	
總 策 劃：	陳偉昭	
美術設計：	吳銘書　黃千蘭	
美術企劃：	劉芷芸　陳寶勝	

總 代 理：	北星圖書事業股份有限公司	
地 址：	台北縣永和市中正路498號	
電 話：	9229000（代表）	
F A X：	9229041	
郵 撥：	0544500-7　北星圖書帳戶	
印 刷 所：	皇甫彩藝印刷股份有限公司	

行政院新聞局出版事業登記證／局版台業字第3928號
經濟部公司執照／76建三辛字第214743號

D20-8204（Ⅰ）-30　　
中華民國82年4月　第二版第三刷

圖立中央圖書館出版品預行編目資料

基本透視實務技法／山城義彦著；吳宗鎮翻譯
. -- 第二版. -- ［臺北縣］永和市：新形象，
民82印刷
　　面；　公分
含索引
ISBN 957-8548-16-8（平裝）

1. 透視（藝術）

947.13　　　　　　　　　　　　82001969

■ 目錄

序

　　本書是初學透視圖的一本入門書，一般人常
以為透視圖很專門、很難學，其實，任何一個人
只要從基本的方法開始練習與重覆應用，即使是
外行人也可以畫好一張透視圖。

　　從有這類透視圖的書出版以來，往往都偏重
於圖學的、理論的描述，大多數的書都不切合實
際，常常使入門者難以理解。

　　學習透視圖有很多方法，本書是運用本透視
研究室內的現有最新資料來製作，以著者的教育
經驗為基礎，用最有效率的方法而編寫成一本最
實用的工具書。

　　書中的簡略圖法、K線法、相似法、M點法
等是本透視研究室所發明出來的獨特作圖方法，
具有相當良好的實用效果，這些作圖方法都是以
最容易理解的方式來說明，並以實例與基本作圖
過程，按部就班地做重點式的介紹。

<div align="right">山城義彥</div>

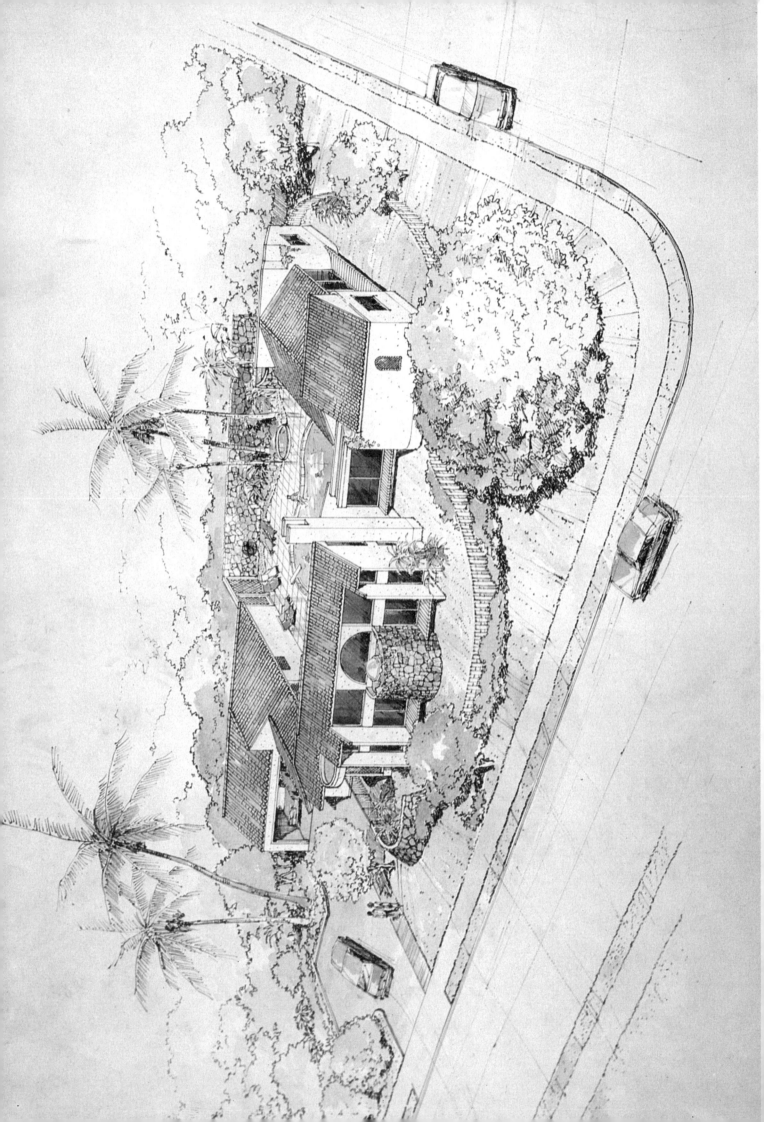

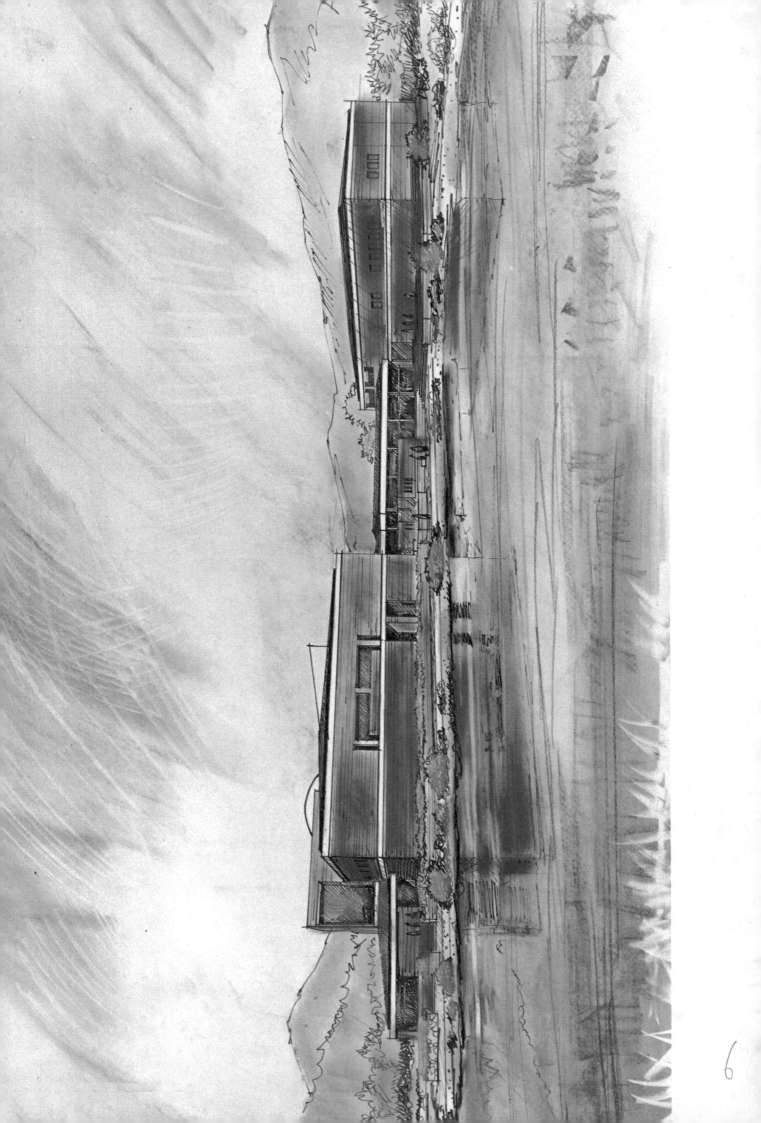

6

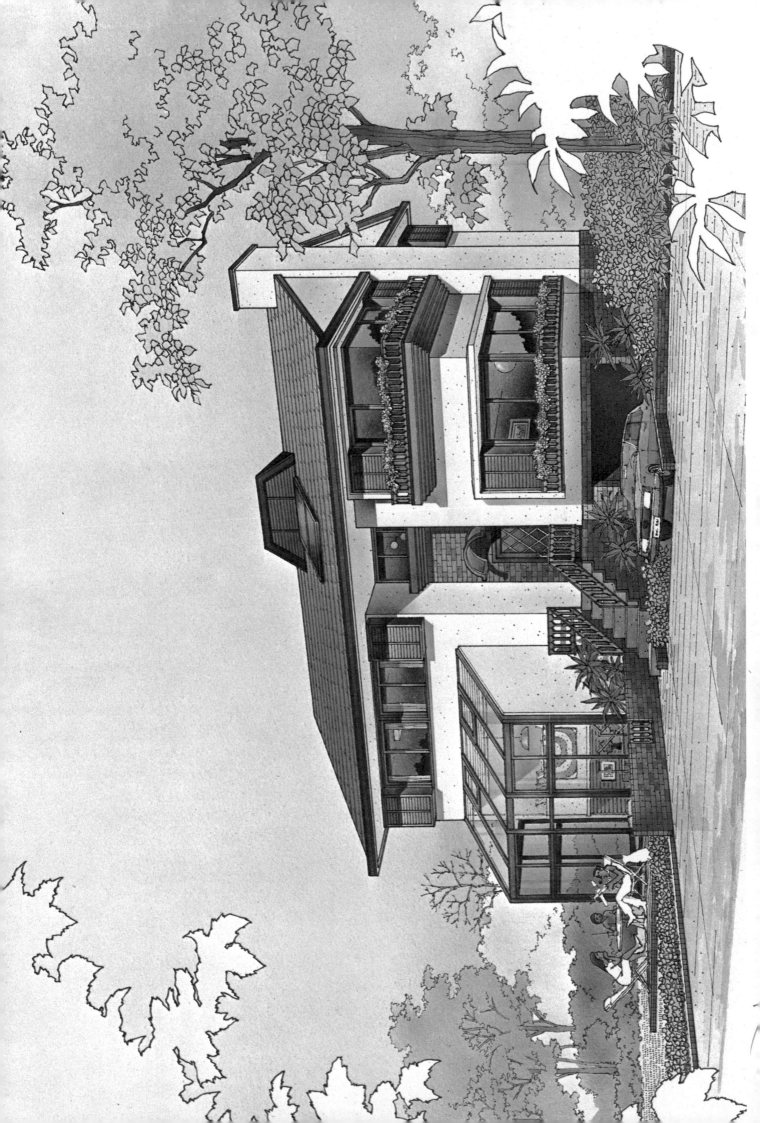

透視圖的歷史

1：古埃及的重疊遠近壁畫。

2：羅馬石板上也描繪有重疊遠近法。

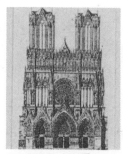

3：建築物立面圖。

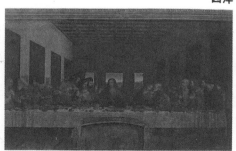

4：「最後的晚餐」也是應用遠近法的例子。

5：將透視圖原理應用到繪畫上。

6：19世紀的鉛筆透視圖。　　7：19世紀的水墨畫。

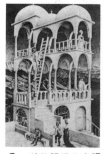

8：將物體扭曲表現的歪像畫法　9：萊特的落水山莊

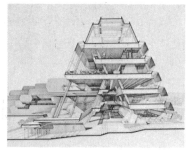

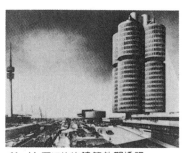

10：P.魯特路的建築物透視圖　　11：H 亞柯比的建築外觀透視

從圖示到透視圖空間

在紀元前的古埃及，遠近感已經被表現於壁畫和陶器上（圖1），當時的人們，無意識地使用着遠近法（重疊遠近法），而平面圖也在巴比倫、希臘、羅馬等地，被描繪在石板與其他物體上（圖2），只有透視圖可以說完全不存在。

將建築物具體表現，是紀元十二世紀才有的創舉。十三世紀的羅拉特曼，曾繪製出極為精密的立體圖（圖3）。當時的繪畫也用明暗來表示遠近感。可是，透視圖仍舊未誕生。

此處的遠近法，是一種表現距離感的法則，包括線遠近法、重疊遠近法、空氣遠近法（色彩）及逆遠近法等。透視圖是使前方的物像較大、後方的物像較小的一種表現方法，是遠近法中的線遠近法（表1）。

義大利文藝復興以後，正規的透視圖始告出現。建築家亞伯蒂在著作『繪畫論』（西元一四三五～一四三六年）中，曾對透視圖作了如下的說明：「形態會由於

觀察角度而改變。這就是視線的不同。視線會形成一個以眼睛高度為頂點的視角錐。視角錐的軸就是中心視線。繪畫就是任意截取一個與此視角錐底部平行的斷面。這個底部就是肉眼所見的形態或類似形態。」此外，杜瑞也將透視圖的原理應用到繪畫上（圖5）。在繪畫的世界，有時會利用透視圖的特性，或誇張遠近感、或從上俯瞰、從下仰視等，作各種喜劇性之利用。達文西曾在〝研究的順序〞中說——年輕人啊！你們可得先學會遠近法——，而力倡透視法的必要性，並對線遠近法和空氣遠近法作深入的研究。他的代表作「最後的晚餐」（圖4），就是應用遠近法的一個例子。

遠近法	線遠近法＝透視圖法	透視圖的製圖方法
	重疊遠近法	
	空氣遠近法（色彩）	
	三遠近法	
	逆遠近法	

表1

透視圖法的發展

文藝復興以後，透視法開始在建築領域中活躍。十九世紀的法國、英國、德國等，也出現以鉛筆、墨水、水彩所作的寫實性繪畫（圖6～圖7）。另外，將物體扭曲表現的歪像畫法，以及使眼睛產生錯覺的欺騙畫（圖8），都是透視圖原理的應用。

在都市計劃方面，巴黎的都市設計使是利用透視圖法（透視圖法是由一個視點所見的景像），在軸線（主視線。參照20頁）二側配置有力的建築物，然後在軸線的消點位置配置紀念碑，是「都市象徵化」的都市計劃特徵。

在舞台設計方面，大約十六世紀時就開始採用透視圖，使窄小的舞台向四面延伸，變得寬闊。

進入二十世紀之後，以法蘭克・勞埃・萊特（圖9）為代表的世界性建築巨擘輩出，使透視圖具備了獨特的魅力，並且開發出新的表現技術和畫材。直到今日，透視圖已經由H・亞柯比和P・魯特路等

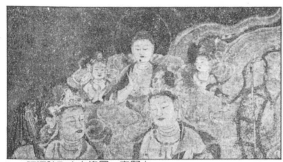
1：阿彌陀聖眾來迎圖　高野山。

2：枕草子繪卷。

3：洛中洛外圖部分。

4：深川萬年橋下　北齋。

5：肥前長崎丸山廓中之風景　貞秀。

6：終點站和旅館　長野宇平治。

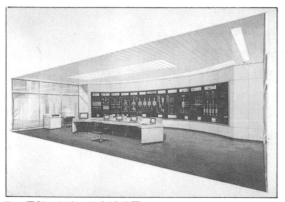
7：電腦控制室　室內透視圖。

8：公寓的外觀透視圖。

人確立了風格，形成了一個獨立的範疇（圖10～圖11）。

造形藝術的歷史

法隆寺內的「玉蟲櫃子」（七世紀初）其臺座呈橢圓形；高野山上的「阿彌陀聖眾來迎圖」（八世紀初）將近像畫大而將遠像畫小（圖1），這都是造形藝術上二個早期的著名實例。

造形藝術書籍如「源氏物語」（十二世紀）等的繪畫書卷中，被稱為「挑空屋台」的「大和繪法」（逆遠近畫法）一將屋頂和天花板取掉，直接俯看室內一早已被記載，但是所謂的透視圖仍未出現。

在建築中，最古的建築圖（表示住的位置和隔間的平面圖）是天平十八年（西元746年）的「東大寺講堂院圖」；而最古老的圖面（平面圖除外）是永祿二年（西元1559年）的「大和多武峯談山神社圖」。

在桃山時代，「佛蘭西斯克、撒米埃魯」到達日本（天文18年，西元1549年）同時也將西洋畫法傳入日本，日本藝壇為之震撼，畫家們羣起模倣，作品鼎盛一時，其中最著名的作品是「南蠻屏風」和「洛中洛外國屏風」（以線遠近法、空氣遠近法的畫法為主，圖3），這就是日本最早近於透視圖的作品。

江戶時代實行閉關自守政策，日本和外國的交易次數減至最少，直到天保三年（西元1646年）西洋鏡（在箱的一邊置有繪畫，透過相對一邊的鏡頭觀看的一種裝置）才傳進日本，一些藝術家使用西洋鏡來作畫，名為「眼鏡畫」。「眼鏡畫」雖屬西洋傳進的透視畫，但是日本的浮世畫家如奧村政信（1686～1764）、圓山應舉（1760～1849）、司馬江漢（1738～1881）、喜多川歌麿（1753～1806）、葛飾北齋（1760～1849）、安藤廣重（1797～1858）·等人的作品並非正規的畫法，這段時期受人注目的作品只有五雲亭貞秀（1807～1879）手繪的緻密鳥瞰圖。

到了明治時代西洋畫和透視圖才正式傳進日本。明治九年（西元1887年）奉達那吉（1818～1882）到日本演講，說明要成為一個畫家必須學習幾何學、遠近法和解剖學。建築家吉賽亞、肯達魯亞（1888年來日～1920年）在工部大學（與工部省工學寮同樣的學校，為東京大學的前身）造家學科（後來的建築學科）教授西洋式建築和透視圖法，同時也參與建築設計。此時，日本產生了四位建築家一辰野金吾、片山東照、曾稱達藏、傳立七次郎，他們使用透視圖法繪製建築用圖，也就是日本人正式完成透視圖的開始（圖6）。

明治十九年（西元1886年）宮島鎗一的「透視圖法」；明治二十三年（西元1890年）中村達太郎著的「配景圖法」；明治四十三年（西元1910年）久保田圭右著的「通俗畫用遠近法」同時出版。

不久，日本的工學者和技師便以圖學和透視圖法描繪機械、橋樑和建築的構圖；在繪畫界從事西洋畫的畫家們也從頭學習透視圖法，但是從大正昭和時，建築以外的技師不再繪透視圖。

第二次世界大戰後，隨產業的發展工業設計家將透視圖法應用入工業構圖，圖

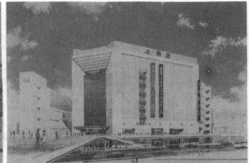
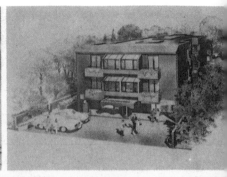

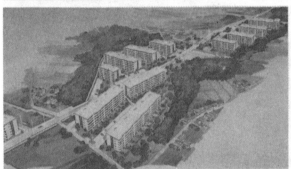
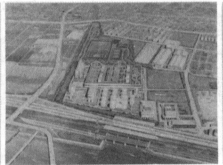
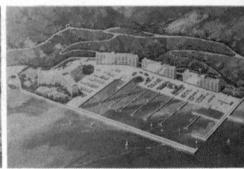

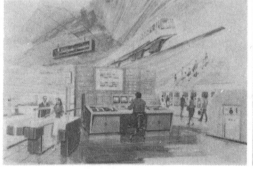

七便是被稱為透視法的構圖。

隨著職業的專門化，在建築界產生了以透視法描繪構圖的職業（圖八）。從事表現藝術的專業人員，在廣告界稱呼為「宣傳美術家」。在建築表現的集團—ASR（日本的藝術闡揚協會）設立的同時，透視繪法在建築界才算確立起重要的地位。

文藝復興時代，由繪畫遠近法產生的透視圖法，今日不僅存留在繪畫界，在建築工業、廣告、出版、舞臺等方面也都可以看見。

在今日大眾傳播的全盛時代，透過電視、新聞雜誌等情報媒體，如果說今日的我們沒有一天不接觸到透視法的繪圖也不過分。

換句話說，在今日無論是製作者或接受者，透視圖已具有不可或缺的事實。

建築

大致上可分為公共建築、商業建築、住宅建築等。近來隨著利用的需要，由構圖的階段到設計、完成、發表，透視圖被利用的次數有顯著的增多。而今日的透視構圖不再只是畫建築，而詳細考慮建築與環境的關係也在被要求過程中。

土木

道路、橋樑、隧道、港灣設施、住宅建築等的透視圖之所以能順利地推展，是因為有眾多的環境在建築，使構圖在建築界中被廣泛地利用。其特色是能表現出廣域的景觀圖。

造園

一般而言，住宅庭院、公園遊樂場地等，在大規模建築時，都是與房屋建築和土木工程一同被設計在內。建築設施上的配合是否諧調，是今日建築業重要課題。

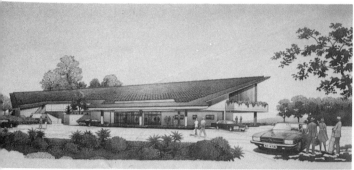
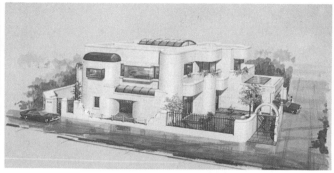
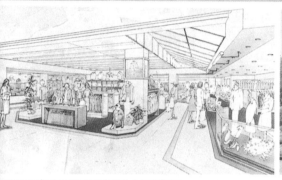
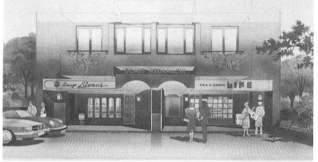
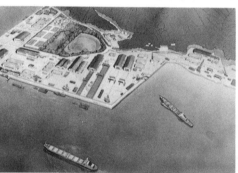
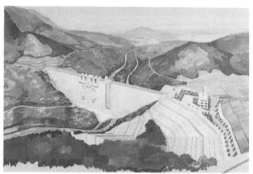
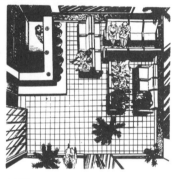

無造。

劇畫（戲劇宣傳畫之類）、（卡通之動畫類）

在戲劇畫板或卡通畫上，所表現出來的真實感和動作的魄力感，當我們由俯、仰兩種角度看來時，最為生動且發揮效果；這是因為他所畫的是透視畫法，所以使人看了產生立體的感覺。

繪畫

如前所述，由繪畫中的遠近法發展出來的透視圖畫法，今日仍被保留在繪畫範疇之中，而被應用的場合仍然很多。

透視圖的特徵（模型和照片的比較）

縮尺模型可以由角度作適度地把握住形狀和位置，但是無法以人的視點觀看，而且對細部質感的把握也比較有限，而透視圖能把握住人的視點，並可強調出所需求的對象，這是透視圖的最大特徵。

照片和人的視點相同，但是不能如透視圖般將特別的意念強調出來，也無法省略對象以外的部分，這是透視圖的另一個特徵。

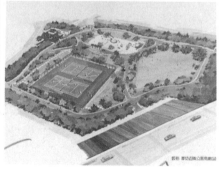

都市計劃

都市計劃包括了建築、土木、造園等綜合性技術，其設計構圖可說是最龐大的一種工作！必須要以計畫案為基礎配合地圖、照片而作業。在都市計畫中包括了：再開發計畫與地域開發計劃。而都市計劃隨著人民的需求，以及大眾傳播之推展，因此有關建設方面的透視圖亦扮演著重要的角色。

工業製品

工業製品透視圖的範圍：包括極廣，從小小的手錶、電器製品一直到宇宙船等都包括在內，這是透視圖被活用的實例。

電訊

商業往來，都市溝通，電訊發揮了極大的功能。而大者對整個都市電訊網的設計藍圖，小者對一部機器的安裝簡圖繪製，再再離不開繪圖作業。

圖解

圖解與繪畫的表現手法相同，不過在表現方面較為寫實，而在較超現實的意念或是提高需求效果時使用；此種表現法可以將透視圖作擴大性、縮短性、立體性巧妙地應用，使得超現實意念的空間性表露

建築透視圖的表現方式

由表現材料的不同，而有各種區別的稱呼：

鉛筆畫

鉛筆是一種便宜、到處都可以買到的材料，而且一般人都已經習慣用鉛筆畫寫，因此開始用鉛筆作畫的時候不會有抵抗感。鉛筆如果將筆心削尖，可以畫出和針筆相同的纖細線條；將筆心削圓則可畫粗獷的線條，與其他畫材配合使用也會產生很大的效果。

色筆畫

使用色筆描繪的圖，在整體上有溫和的氣氛。如果配合上透明水彩等畫材，以色筆來強調線條也會產生很大的效果。

針筆畫

針筆雖然在粗細種類上無法和鉛筆比較，但是針筆具有特殊的硬性質感和纖細線條，在構圖上應用自有其特徵。

針筆＋噴鎗畫

適合表現宣傳美術上的視覺要求。噴鎗對模糊、圓形、細緻質感畫面的表現可發揮其特有的威力，加上針筆堅硬的線條，在畫面上會產生拉緊的精神感覺。

透明水彩畫

適合以淡彩描法繪在寫生式描出的鉛筆線條上，其特有的透明感用來畫玻璃面水面及天空部分將有最好的效果；在許多場合也與不透明的水彩配合使用。

不透明水彩畫

其特徵為使用於重複塗法，則會產生厚重的畫肌，使整體到細部具有更多的真實感；在畫面上似乎具有強烈的魄力和說服力，極適宜做質感的表現。

壓克力畫

發色度良好，乾燥後具有耐水性、輕

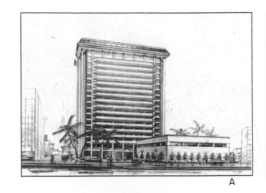

A

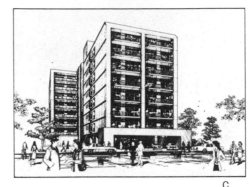

C

E

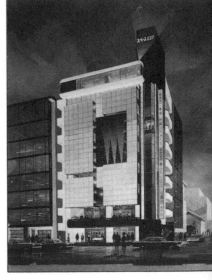

褪色性，又能將筆觸明顯地表現出來，是一種具有奇妙效果的畫法。

寫生畫

用紙和畫材的選擇是重點所在，多數畫者以簽字筆描繪，也有人使用豐富色彩的麥克筆、粉彩筆或蠟筆。

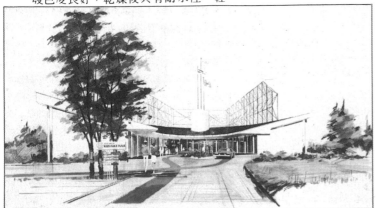

G

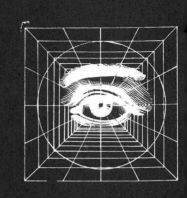

關於透視圖

關於透視圖

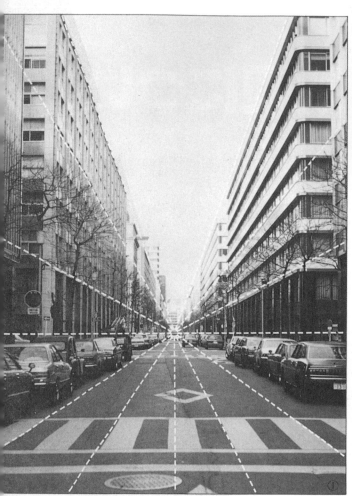

將有遠近的空間（三次元）放置於畫面（二次元）的方法是利用照相或透視畫。照相對構圖上的物體和空間沒法以攝影表現，且視距離容易受立體條件影響，因此，遠近法的透視畫所使用的範圍較照相爲大。

透視畫法可分遠近法和繪畫法二要素，遠近法包括線遠近法、明暗遠近法、色彩遠近法、重疊遠近法；繪畫法包括構圖、明暗、陰影、質感表現、點景等。

上述的表現方法是透視畫上不可或缺的要素，爲賦予創造實在感，使畫面產生說服力，全部的要素必須加以適當應用，使畫面呈現最自然的風貌。下面將這些要素作具體的說明，以便使工作者瞭解或製作，請多多加以利用。

下附的圖表以遠近法上的要素爲中心，關於繪畫上的要素說明於後面，請參照各項目：

透視法	遠近法的要素	1.線遠近法　透視遠近感（透視圖法）
		2.明暗遠近法　明暗遠近感（空氣遠近法）
		3.色彩遠近法　色彩遠近感（色彩遠近法）
		4.重疊遠近法　重疊遠近感
	繪畫法的要素	1.構圖　角度　畫面構成
		2.光和陰影　立體、空間表現
		3.質感表現　材質實感表現
		4.點景　情景　規模感表現

1 線遠近法

遠近法中唯一被採用的方法就是線遠近法，即是用線來表現的透視圖法。此種透視圖法依下列的基本規則而成立：

1.視線角度中的平行線在無限遠集束成爲一點。

2.這個點的位置即眼睛的高度，在水平線上。

3.物體隨距離的遠去被縮小。

（圖1）連接道路二側的建築物和橫斷步道線的伸長方向是沿白色標線集束成一點。這點在透視圖上稱爲「消點」。消點的位置和眼睛高度相同，由照片車頂的上方可以看見所謂的眼睛高度即人站起來時的眼睛高度。

（圖2）描繪室內水池的消點透視圖

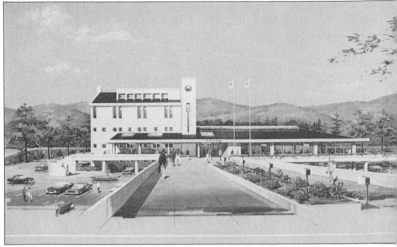

③

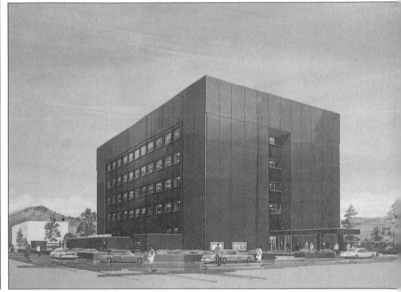

，與圖 1 相同，其玻璃面的窗框、一樓牆面的間隔與人物等；物體漸遠去則漸縮短，白色標線則集束於一點。

2 明暗遠近法 （色彩、空氣遠近法）

近處的事物明暗對照強烈，隨距離的遠去明暗對照則轉弱，這是由空氣中的水蒸氣和塵埃引起的現象，以此種原理表現遠近和高度，可以描繪出距離感、遠近感，尤其外觀的鳥瞰透視圖應用得最多。

（圖 3） 旅館的外觀透視圖。成為描繪對象的旅館明暗對照最強烈，隨距離遠去明暗對照便減弱了。路面、點景也相同近景明暗對照強烈；遠景則轉弱。又，旅館的下層部分明暗對照強烈，上層部分明暗對照轉弱，是以明暗對照的程度來強調高度的描繪法。

3 色彩遠近法 （彩度遠近法）

近處的事物彩度強烈，隨距離遠去彩度隨之轉弱；同樣彩度的顏色遠方的事物比近方的彩度弱—即是畫面依近景、中景、遠景次第將彩度減弱以顯出遠近感。

例如插圖（P6）的透視圖—建在池面前的博物館寫生畫。把紅色甎的博物館和遠景的山拿來比較，可發現博物館的彩度強烈，遠景的彩度轉弱，以彩度的差別使遠近感充分表現出來。

4 重疊遠近法

將物體和物體重疊可以產生出空間距離。物體和物體重疊的時候，最前面的物體看起來最清楚，被重疊的物體便看不見；物體和物體之間由此表現出遠近感。

（圖 4） 爲表現步行者用的道路和停車場的空間插進車輛，這是重疊遠近法的一個例子。

（圖 5） 由前面的人物、車輛、花草以及入口部分的人物的重疊，可以表現出空間的距離感。

關於透視圖

透視圖的基本概念

透過玻璃面當可見到外面的建築物，如果依照映在玻璃面的形相描繪出來的建築物稱為「透視圖」；依照建築物直接表現出來的畫面稱為「照片」。照片使用攝影機必須通過一個媒體，才能將三次元的物體變置於二次元的平面；相當於攝影機，能將三次元的物體表現於二次元的平面的媒體—由這個圖法可以將三次元的立體性正確地換置成二次元的平面—此種圖法就是透視圖法；也是規則或約束的意思。例如說，平行放置的二隻鐵軌，在空間上這二條鐵軌無論延伸到什麼地方也不會相交，但是把這個表現在平面上，則平行線會集中到一個點，這就是約束也是透視圖的基本。

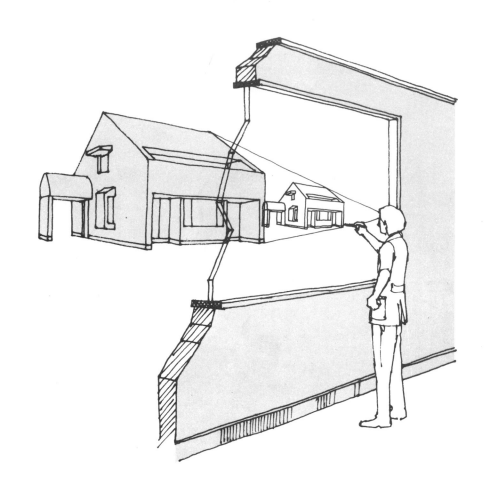

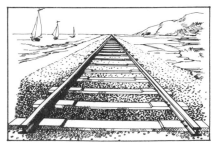

●由距離的遠近產生的看法相異。

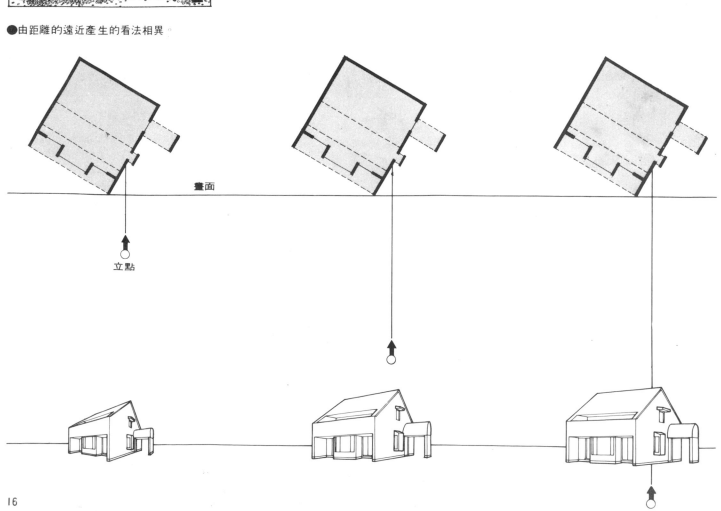

畫面

立點

●由角度的變化產生的看法相異。

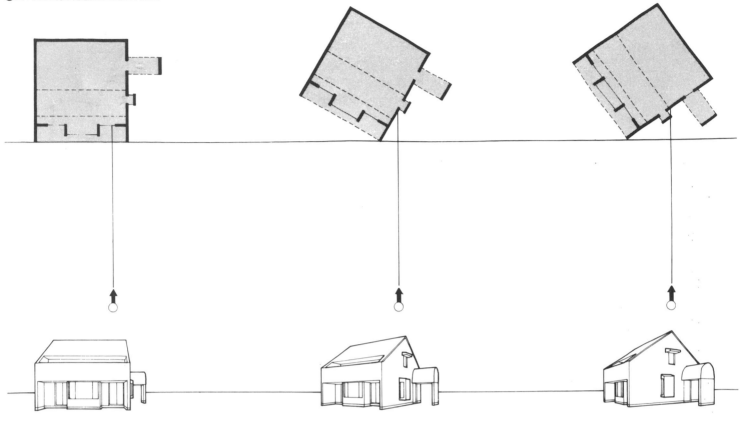

●由畫面位置的不同產生的看法相異。

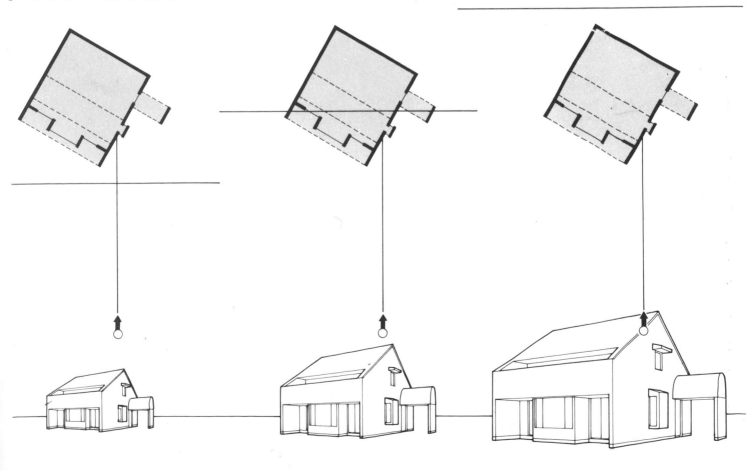

●由眼睛位置的高低產生的看法相異。

仰瞰圖

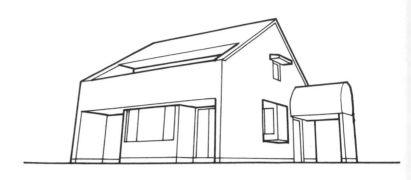

標準圖

畫面

視點

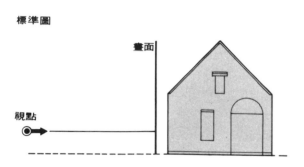

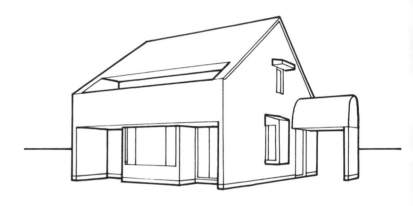

鳥瞰圖

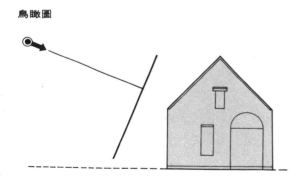

基本図法

透視圖的原理和用語

前面所敍述過的平行線一定會集中於一個點，然後順着這個點使用一定的法則，來描繪透視圖。若將這一定的法則，以言語來表現的話，就有補充的必要，所以必須使用一定的用語。

用語是在學習圖法期間，自然就能心領神會的東西，但是如果意思表達得不清楚，不被明確了解時，便會引來圖法上的誤解，以致於最後無法將一定的法則（透視圖法），加以充分且熟練的使用。在此特別將本書中所使用的一些最低限度的必要用語，加以解說。

例如如圖A，你站在大片玻璃面的前面，在你的正前方也就是玻璃的後面，有一立方體印在玻璃面上，現在透過了玻璃來觀察。此時你要描繪立方體的玻璃面時，這玻璃面就叫「畫面」＝ＰＰ、你眼睛高度的位置是「視點」＝ＥＰ、你和玻璃與物品被擺置的面叫「基面」＝ＧＰ、你所站立的點是「立足點」＝ＳＰ.基面和玻璃面（ＰＰ）之間的接線叫作「基線」＝ＧＬ、你的眼睛印在玻璃面（ＰＰ）上的點稱爲「心點」＝ＣＰ、在玻璃面（ＰＰ）上通過了心點位置的水平線叫「眼睛高度」＝ＥＬ。此時各位置的關係是ＣＰ存在ＥＬ之上、ＳＰ和ＥＰ是在同一個垂直線上。ＳＰ到ＥＰ與ＧＬ的高度是相等的、ＳＰ到ＧＬ與ＥＰ到ＣＰ的距離也是相等的。又ＥＬ在野外時和水平線（ＨＬ）是一致的。

如果你在玻璃面（ＰＰ）上描繪立方體，這時把立方體的同一平面上的平行線延長下去的話，這些線便可集中在一點，對於這一由延長線集中而成立的點叫作「消點」＝ＶＰ、前面已講過，消點是一定存在於ＥＬ上的。而「眼睛的高度」＝ＥＬ和「消點」＝ＶＰ，在描繪透視圖上最爲重要，關於這點必須要牢記。

以上所提出的用語，現在將它摘要如下：

「畫面」＝ＰＰ　「視點」＝ＥＰ
「基面」＝ＧＰ　「立足點」＝ＳＰ
「基線」＝ＧＬ　「心點」＝ＣＰ
「眼睛的高度」＝ＥＬ（ＨＬ）

分類

透視圖一般被分類如下：

按照視點位置來分類

1. 標準透視圖＝從ＧＰ到人眼的高度1.5公尺處放置ＥＰ（適合於室內與中、小規模的建築物。）
2. 鳥瞰透視圖＝把ＥＰ放置在被描繪物更高的位置。（適合於廣域的景觀圖與規模較大的建築物。）
3. 俯瞰透視圖＝ＥＰ置於高出對象物一些之處（適用於室內與一般規模被限定的場所。）

以消點數目來分類

一消點透視圖＝平行透視圖
二消點透視圖＝成角透視圖
三消點透視圖＝斜角透視圖

依用途來分類

1. 印象透視圖＝設計者爲表達設計意圖，而將構想畫出的透視圖（也稱爲畫稿）。
2. 商品透視圖＝通常是指插圖式的透視繪畫，是商人透過宣傳媒體的一個手段。

其他的分類

1. 室內透視圖（建築物的室內描繪）
2. 外觀透視圖（建築物的外觀描繪）
3. 製品透視圖（工商業製品的描繪圖）

用語解說

ＥＬ（**Eye Level** 也就是ＨＬ（**Horizorizontal Line**），眼睛高度的水平線（地平線）＝在畫面上相等於視點高度的水平線（地平線）（**在本書中以◆來使用**）

ＶＰ（**Vanishing Point**）消點・消失點＝在畫面上的平行線會集中在一點，也就是說地面和一些平行的線，會在水平線上集中成一點。這點叫消點。

ＧＰ（**Ground Plane**）基面＝對象物被放置時，而觀看者所站位置構成的面。

ＧＬ（**Ground Line**）基線＝基面和畫面的接觸線。

ＥＰ（**Eye Point**）視點＝看對象物的人，其眼的位置。

ＶＲ（**Visual Ray**）視線＝對象物各點和視點所結合起的線。

ＳＰ（**Standing Point**）立足點＝觀者站在基面上的位置。

ＦＬ（**Foot Line**）足線＝立足點和對象物被放置的基面上，各點連接成的線。

ＣＶ（**Center of Vision**）或ＣＰ（**Central Point**）視中心點＝將視點投影至畫面的點（在平行透視圖中，這點形成消點）

ＰＰ（**Picture Plane**）畫面＝對象物與觀者之間所放置的垂直面（三消點時便會形成角度）

Ｄ（**Distance Point**）距離點＝在水平線上，從視中心點與視點間距離相同的長度，所測出來的點，爲平行透視測量深度時被使用。

Ｍ（**Measuring Point**）測點＝從對畫面持有角度的直線之消點，到視點間距離相等，在水平線上所測出的點，也就是以測量持有消點的直線深度之中心點爲界限，作出和消點相反位置的點。

透視線 集中在消失點上的線

稜線 持有不同角度面的界線

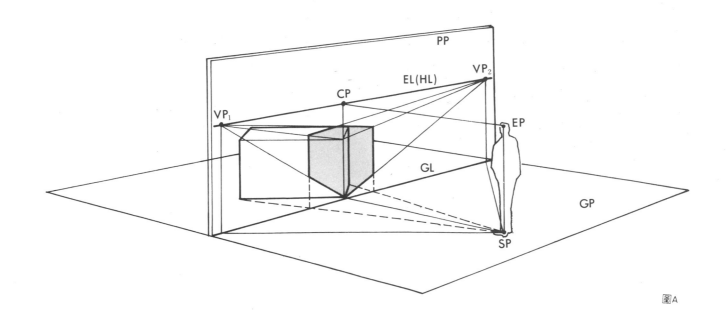

圖A

透視圖的原理（從立體到平面的展開）

以下所示過程，是表示透視圖從立體到平面如何被換置的情形。

依照上面的用語說明，以及圖Ⓐ中表明了物體在玻璃面所被映出的情形，這些在立體上大概已了解，那麼便把這放在平面上（紙面）以作圖法來予以換置，現在我們就依照作圖順序來加以說明。

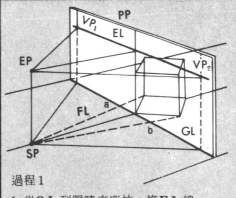

過程1

1.從GL到眼睛高度拉一條EL線。

2.從對象物的各點向SP劃線後，與GL的各個交點以a、b來代表。

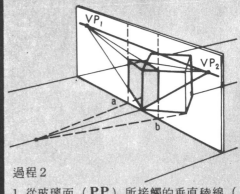

過程2

1.從玻璃面（PP）所接觸的垂直稜線（實長），過VP畫透視線。

2.從a、b將垂直線拉上時，與透視線的交點，就可決定深度了。

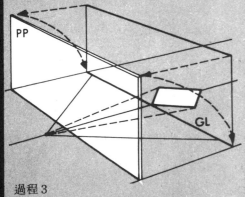

過程3

移動玻璃面到前方，再將上端部和最初的GL位置，一致地倒在基面上。（注意：玻璃的高度與作圖無關）

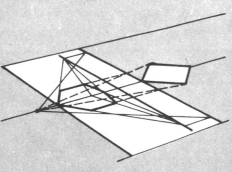

過程4

呈現這種狀態時，先前立方體的東西，就不以平面來作圖了。

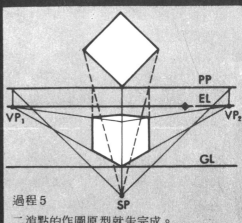

過程5

二消點的作圖原型就告完成。

1消點基本圖法

畫面與對象物的正面平行時，消點只有一點，這也稱為平行透視圖，就外觀來說，在側面不需要被看到的情況下，可用此圖法。如前述的CP即是一般所謂平行透視中的消點，此作圖法常被運用於室內透視。一消點圖法和二消點圖法，是利用FL（足線）來求深度，所以又稱為「足線法」，為所有圖法的基礎，因此若要進入後述的簡略圖法之前，須將此圖法充分練習。

注意：

在作法上，把平面圖留在畫面上來作圖時，正面的各邊是實長。就圖法上而言，消點以放在對象物的中心為宜，但如果為求特殊效果以表現對象物的特徵，必要時可以左右移動，但不可過於遠離中心點，以免產生歪斜而不自然的畫面。又，所任意取SP與畫面PP間的距離，以立面圖高度的2～3倍為宜。

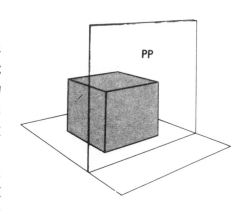

作圖方法

把平面圖平行於**PP**，立面圖設定在**GL**上，再由平面圖拉出寬度的測線，由立面圖拉出高度的測線，相交後的各交點以**a**、**b**、**c**、**d**來代表。然後，在平面圖對角線交點的垂直線上，設定**S.P.**，這線（足線）與**EL**的交點就是消點（**V.P.**）。

1

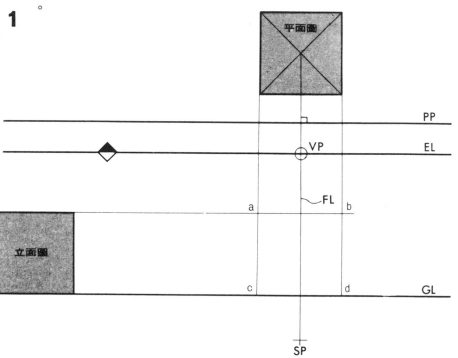

交點**a**、**b**、**c**、**d**集中在**VP**畫出透視圖線，**SP**和平面圖上各主要點**A**、**B**、**C**、**D**相連接，畫出各**FL**線。

2

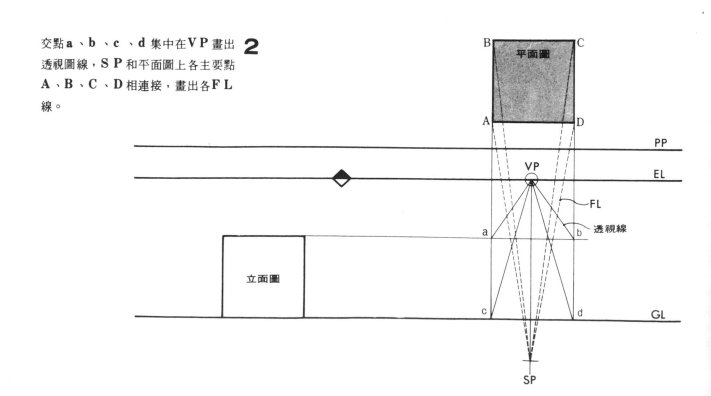

因視點位置的變化而造成的差異

同一消點的正方體，由於其視點位置
的不同，則看見的方向面亦有差異。

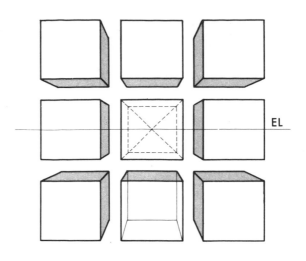

EL

從**FL**與**P.P.** 交點**e**、**f**、**g**、**h 3**
上，畫下垂直線，再將其與集中於**V
P**的透視圖線之交點**i**、**j**、**k**、**l**
結合起來，那麼正面的位置就被決定
。

PP

VP

EL

f g
e h

i k

j ℓ

GL

SP

在作法三上，從**PP**畫下的垂直線，**4**
與集中在**VP**透視線之間的交點**m**、
n、**o**、**p**相結合後，會形成深度的
面，很快地上下面及兩側面就可決定
出，最後六面體的一消點透視圖便告
完成。

PP

VP

EL

m o

n p

GL

SP

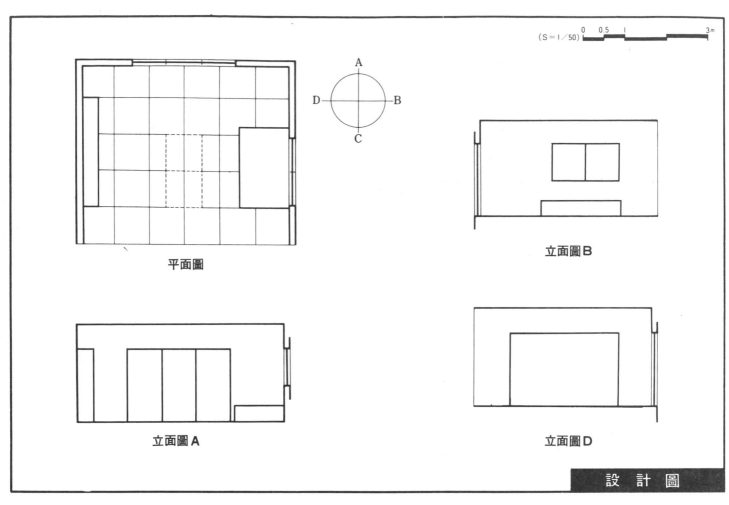

(S=1/50) 0 0.5 1 3m

平面圖

立面圖B

立面圖A

立面圖D

設 計 圖

過程一 **1**

1. 把平面圖和**PP**予以設定,再將立面圖(展開圖)設定在**GL**上。

2. 在平面圖上畫上對角線,然後通過其交點的中心線上,(誤差最小處)設定**SP**。

3. 把**SP**與平面圖的各主要點連結起來,再由其與**PP**的交點上,畫下垂直線。

4. 向**VP**的透視圖線上,畫上室內大致的擺設型態。

5. 一般畫室內的順序是,壁面建築用具→→家具→裝飾品,依此程序進行即可。

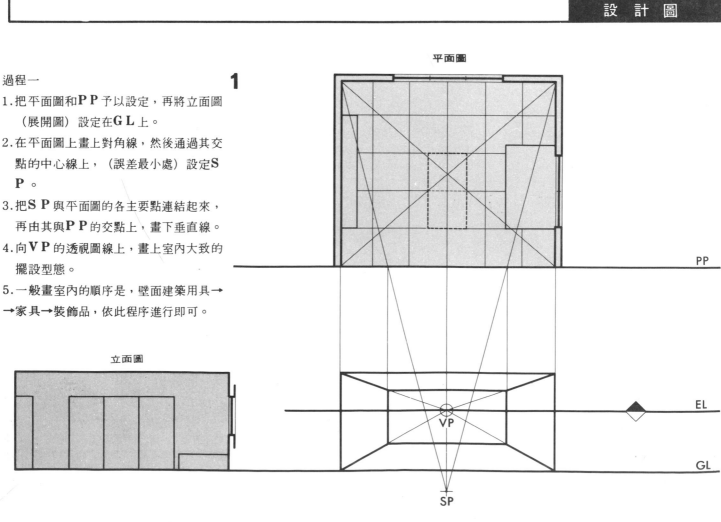

平面圖

PP

立面圖

EL

VP

GL

SP

過程二

1. 從平面圖裡，先把家具、照明等位置移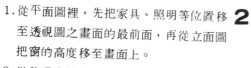
至透視圖之畫面的最前面，再從立面圖
把窗的高度移至畫面上。

2. 從移過來的各點，向 **V P** 畫上透視圖線

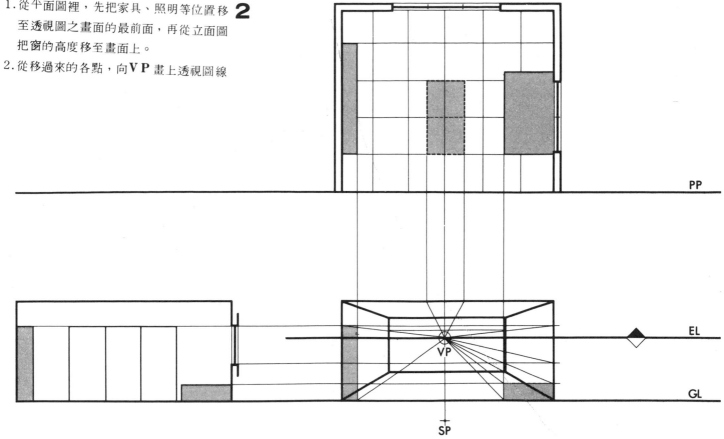

PP

EL

VP

GL

SP

過程三

1. 把 **S P** 和平面圖上的家具及窗之各主要
點相連結，再由其與 **P P** 的交點畫下垂
直線。

2. 過程二所描寫的，向 **V P** 透視圖線的交
點連結起來的話家具與窗的位置便被決
定。

3. 像天花板、照明設備等，離 **V P** 較近的
東西，要求其深度的交點較爲困難，因
此先移至牆壁旁，然後再移動至原位，
如此便可決定正確的位置。

4. 依照以上的順序，把位置嵌進地板中，
再把不必要的線擦掉，如此便完成了室
內透視圖。

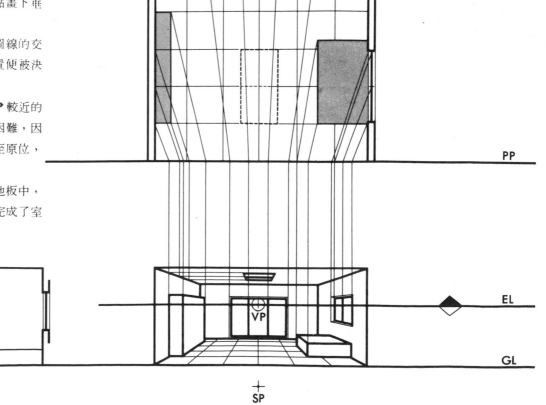

PP

EL

VP

GL

SP

2消點基本圖法

一般建築物的透視表現，以同時可以看到正面和側面等兩個面的情形居多；在這種情形之下正側兩面會與從視點和各面平行畫上的線，在眼睛的高度（EL）上，集中於某一點。

自立點（SP）做物體可視的兩個面的平行線，此兩平行線與畫面的交點，正投影於視平線所產生左右兩邊的消點上，故稱之為二消點圖法。

注意：

構成畫面與平面圖間的角度設定為$30°$～$60°$，這是在作圖上視覺的適當角度。又，為了作圖上的理解起見，SP要設定於平面圖與PP的接點之垂直線上。

作圖方法

將平面圖設定在PP上使之有角度，立面圖則設定在GL上。平面圖與PP的接點為A，由A畫下垂直線，在這線上設定SP，從SP向A—B、A—D各自畫上平行線，此平行線與PP的交點各為X、Y。再由X、Y畫下垂直線，其與EL的交點就是VP_1、VP_2，然後便由立面圖取高度a_1—a_2。

1

2 從點a_1、a_2到VP_1、VP_2各自畫上透視圖線，再由SP到平面圖的A、B、C、D各點畫上FL。

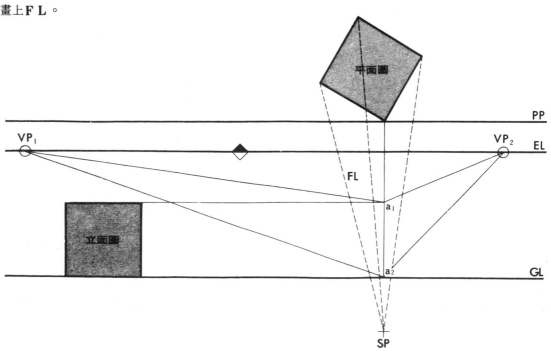

因視點位置的變化而造成的差異

同樣的兩個消點（視點與視線相同時
）的立方體，由於其位置的不同，則
其被看見的方向面各異。

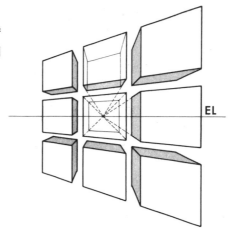

從各條FL與PP的交點 b、c、d **3**
畫下垂直線。

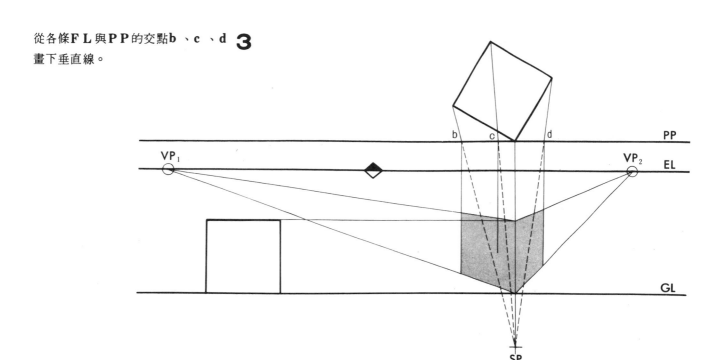

從畫下的垂直線和透視線形成b_1、 **4**
b_2、d_1、d_2 四交點，再由b_1、
b_2拉到VP_2，d_1、d_2拉到VP_1
，於是透視線便產生了C_1、C_2兩個
交接點，於是正六面體的二消點透視
圖便告完成。

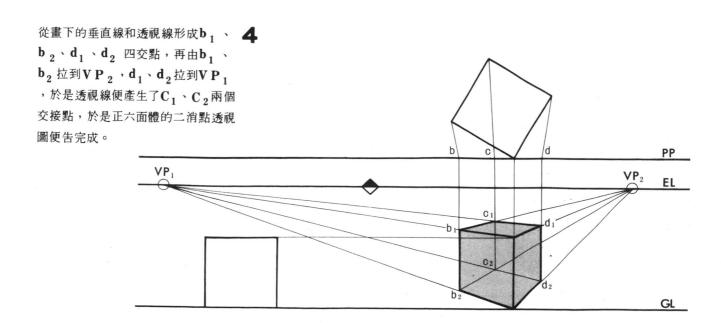

(S = 1 : 100) 0 1 5m

二樓平面圖

一樓平面圖

正面立面圖

側面立面圖

設 計 圖

過程一

1.把平面圖（二層樓）設定在 **PP** 上，使之成角度。

2.立面圖設定在 **GL** 上。

3.設定了 **SP** 在 **EL**（通常是1.5 公尺）上的位置，來求 **VP₁** 及 **VP₂** 這兩個消點。

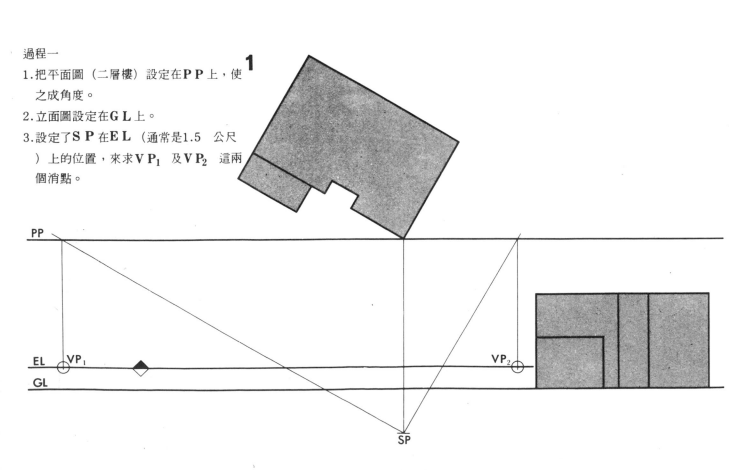

過程二

　　從立面圖拉出各高度的測線，向 **V P₁**
　　及 **V P₂** 畫上透視線。

2

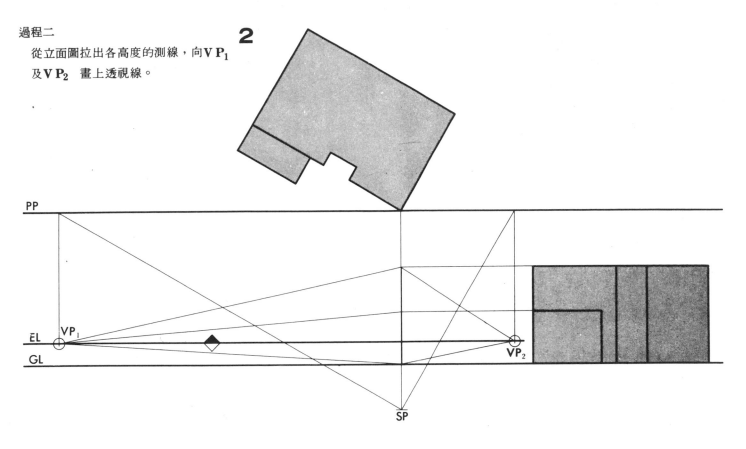

PP

EL
VP₁
GL

VP₂

SP

過程三

1.由 **S P** 和平面圖上的各主要點畫連結線
　，再將其與 **P P** 的交點畫下垂直線。
2.連結 **V P₁** 與 **V P₂** 透視線的交點，於
　是二消點外觀透視圖即告完成。

3

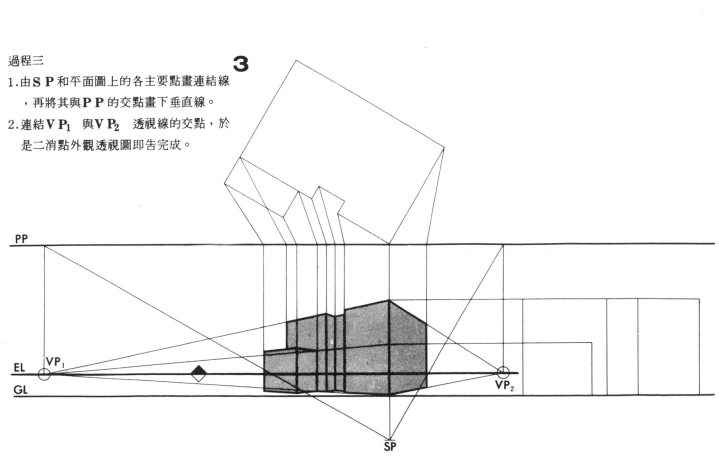

PP

EL
VP₁
GL

VP₂

SP

M點法（1消點）基本圖法

以平行直線的透視線會集中在一點來說，是一種利用正方形的對角線（45°）的消點來求深度的方法，使用這M點為一種可將實長移行到透視線上，是應用範圍很廣的方法。同時是後述之M點（二消點法）以及三消點圖法的基本性想法，這圖法是以45°法，從VP到M點與由畫面到SP間之距離一致，因此也被稱為D點法（Distance point 法＝距離點法）。

注意：
從VP到M點的距離（等於畫面到SP的距離）若短於平面的寬度尺寸A－D時，就超過了對象物視野60°的範圍，如此則產生歪斜變大的圖形，若設定得過長時，深度會變短且缺乏變化，所以不得不加以注意。

作圖方法
這是一種不配置平面圖也可作圖的方法，但為了容易明瞭其作圖原理起見，在此仍在置有平面圖的狀態下進行作圖。初步作法和前面所述的一消點法同順序，先求a、b、c、d，再畫上各條向VP的透視線。

1

平面図

立面図

A　　　　　D　　PP
VP　　　　EL
a　　　　b
c　　　　d　　GL
SP

為了求平面圖（正方形）的對角線m的消點，從SP畫上與對角線45°方向的平行線，其與PP的交點為X，再由X畫下垂直線，和EL的交接點就成為消點M，即為測點。

2

m
45°
X　　　　PP
M　　VP　　EL
GL
45°
SP

●60° 視野和ＳＰ的位置——把寬度**a** 的
建築物收入到60° 視野內時，放在與建築
物寬度同距離的ＳＰ，大體上來說，差不
多亦可進入範圍以內，又如圖 2 立面圖的
放置情形來看，就可知ＳＰ的位置是由Ｅ
Ｌ到最上面高度的二倍距離。

這關係成爲當ＥＬ上要置Ｍ點時的參考，
即以從ＳＰ到Ｐ.Ｐ. 的距離來設定ＶＰ與
Ｍ點的相關位置，如此則可以減少歪斜的
情形，而得到較自然的圖形，又如圖可了
解60° 視野之左右的**b** 寬度，有同樣充裕
的留位。換過來說，ＳＰ的位置以**b** 寬度
向左右移動時，也可進入視野內，但若以
ＳＰ爲中心，從這附近作大移動時，就必
須依據二消點圖法來求。

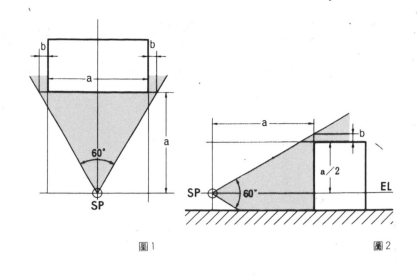

圖 1 　　　　　　　　　　圖 2

和平面圖對角線**m**一樣的，從**d** 至Ｍ **3**
畫連結線，其與點**c** 至ＶＰ連結之透
視線的交點爲**g** ，如此即可求深度，
這是平行透視圖，當深度都決定好後
，就把各個點以平行、垂直的線相結
合即可。

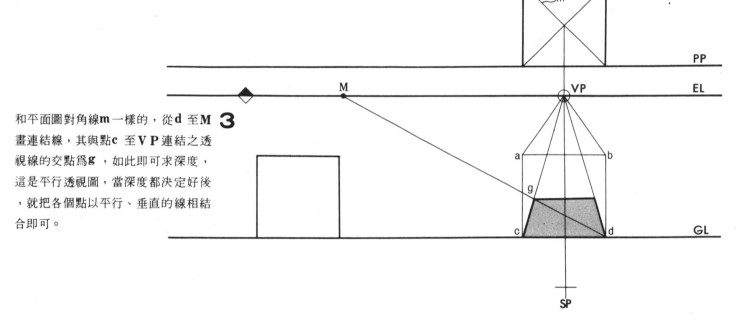

依照以上順序立體就完成，同時也可 **4**
了解到Ｍ－ＶＰ與ＰＰ到ＳＰ之距離
是相等的。

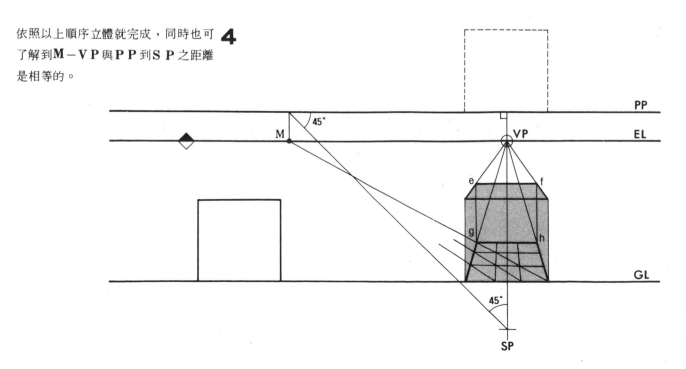

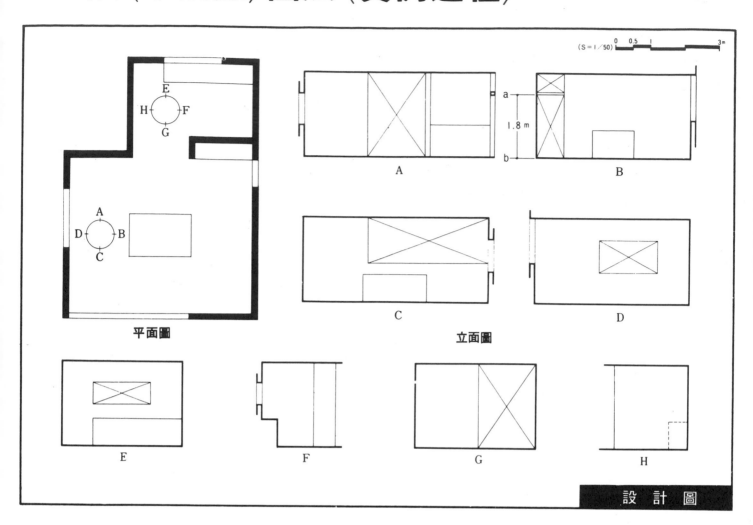

(S = 1／50) 0 0.5 1 3m

平面圖

A B

立面圖

C D

E F G H

設 計 圖

過程一

1

1. 在平面圖上隨意的設定 **VP**。

2. 畫上通過 **VP** 的水平線（與 **EL** 有同樣的作用）。

3. 在水平線上任意設定 **M**（**P.31** 是敍述寬度和 **M** 點的位置關係，在這裡 **VP－M** 是大約等於平面圖較長的方向）。

4. 在平面圖上取 **a** 點為基點，從地板1.8m 的高度定實長 **a－b** 為水平線（作為高度度的測線）。

（在室內俯瞰圖的場合，常常將門的上端部（大約1.8m）的高度，切開來表現）。

5. 結合實長的端點 **b** 和 **M**，與透視線相交，便可得地板的位置 **b′**。

6. 從 **b′** 的水平線結合垂直的線，地板的面就會形成。

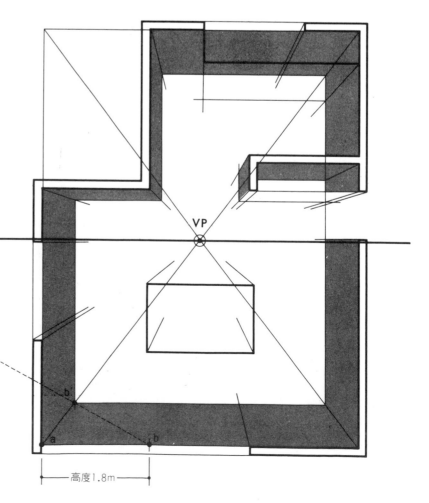

高度1.8m

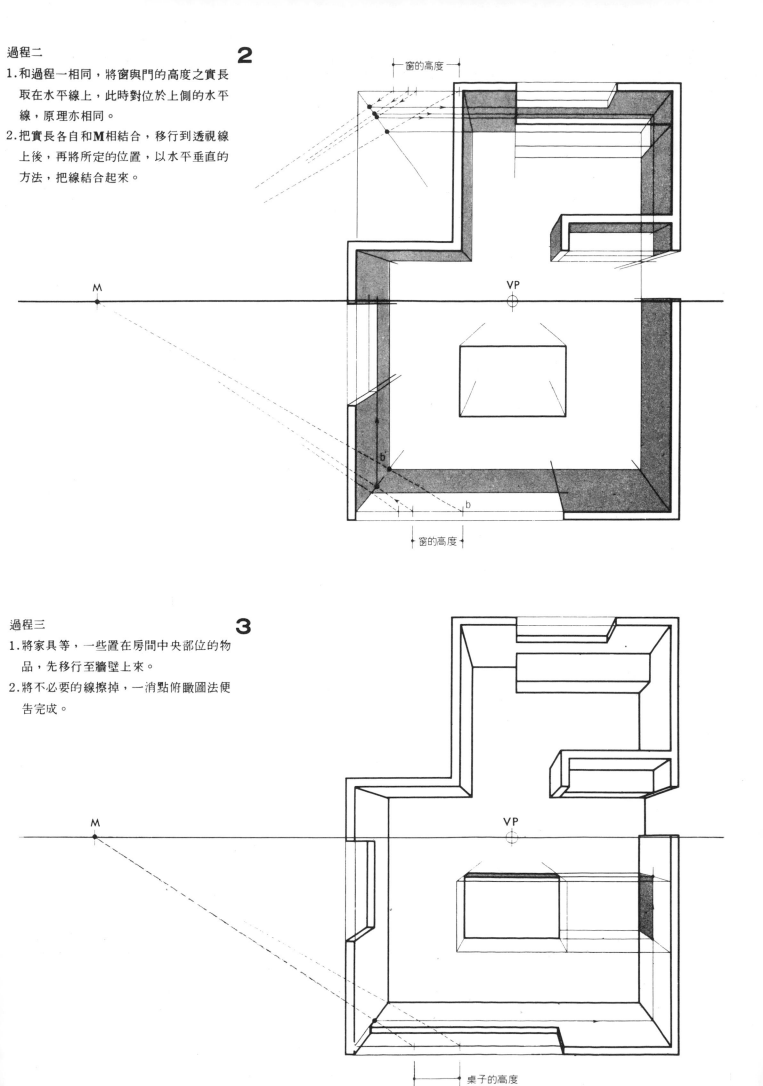

過程二

1. 和過程一相同，將窗與門的高度之實長取在水平線上，此時對位於上側的水平線，原理亦相同。

2. 把實長各自和**M**相結合，移行到透視線上後，再將所定的位置，以水平垂直的方法，把線結合起來。

2

窗的高度

VP

M

b

b

窗的高度

過程三

1. 將家具等，一些置在房間中央部位的物品，先移行至牆壁上來。

2. 將不必要的線擦掉，一消點俯瞰圖法便告完成。

3

VP

M

桌子的高度

M點法（2 消點）基本圖法

二消點圖法是以前述的M點法（一消點）相同原理來求測點的，也就是可將實長移行到透視線上。

在一消點的場合，由一個M就可把全部的深度給決定，而二消點的場合，卻要由兩個M才能決定深度，亦即一個消點就必須有一個M的存在。

作圖方法

以A為中心，A—B為半徑畫一圓弧，平面圖的實長即為A—B'。A、B、B'也就成為二等邊三角形。為了求通過B'與R之m線的消點，即從SP畫一與線m平行的線，此平行線與PP的交點為E，將E垂直在EL上，其交點成為M_1。

1

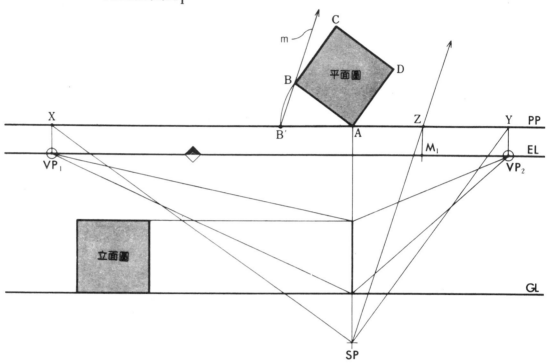

求立體的深度a—b時，把實長a—B"移行到GL上，B"與M_1相接合的線與a—VP_1透視線的交點為b，M_1是為了要以實長移行到透視線上，而定出的測點（Measuring Point）。

2

以同樣方法，用M_2來求相反側的深 **3**
度$a-b$，可使立體完成。$a-D''$
間的分隔點也是同樣地與M_2相接合
，再移行到透視線上即可。在**EL**上
的M_1、M_2位置決定後，便可在**G**
L上取得實長。

接着再讓我們考慮一下VP_1、VP_2
、**SP**及M_1、M_2的關係位置。

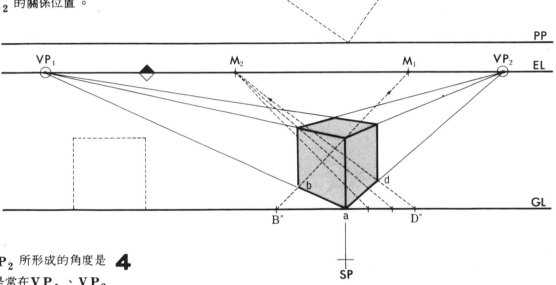

VP_1、**SP**、VP_2所形成的角度是 **4**
直角，因此**SP**是常在VP_1、VP_2
為直徑的圓弧上，又二等邊三角形**A**
、**B**、**B′**的底邊**BB′**是與**SP**—
M_1的連結線相平行的，所以VP_1
、**SP**、M_1也成為二等邊三角形。
那麼測點M_1到VP_1是與VP_1—
SP同距離。同樣地，測點M_2到V
P_2是與VP_2—**SP**同距離。

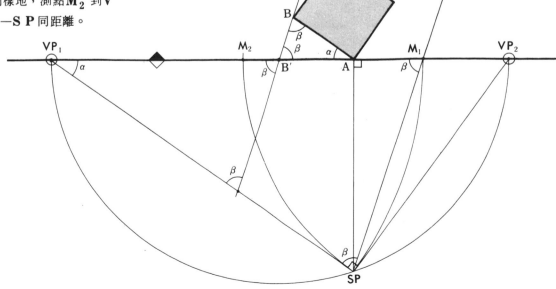

(S＝1／100) 0 1 5m

一樓平面圖

二樓平面圖

正面立面圖

側面立面圖

設 計 圖

過程一

1

1. 在正面圖（立面圖）上，置EL（通常 1.5m 高度）的位置。

2. 任意決定VP$_1$、VP$_2$，求其中心點O。

3. 以O為中心，O－VP$_2$為半徑畫半圓。

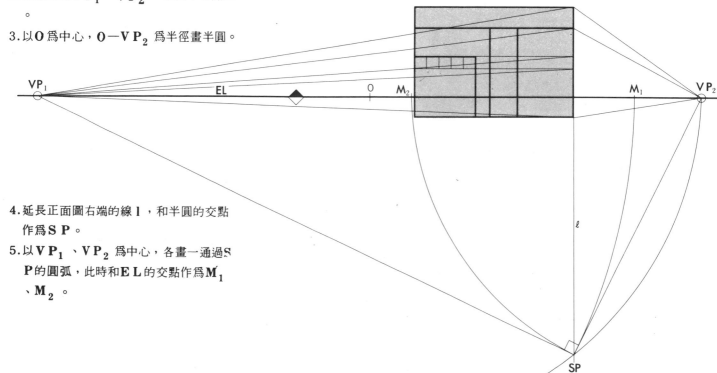

VP$_1$　　　EL　　　　O　M$_2$　　　　　　M$_1$　　　VP$_2$

ℓ

SP

4. 延長正面圖右端的線 l，和半圓的交點 作為SP。

5. 以VP$_1$、VP$_2$為中心，各畫一通過S P的圓弧，此時和EL的交點作為M$_1$ 、M$_2$。

2

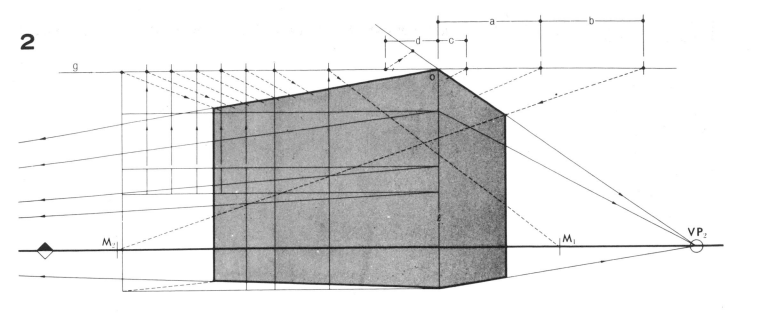

3

4

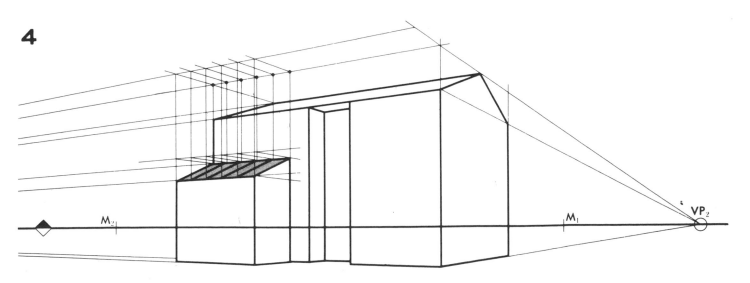

過程二

1. 先在 **E L** 上畫一平行線 **g**。

2. 在 **g** 線上從正面圖各主要點把垂直線拉上，再移行實長。

3. **g** 與 **l** 的交點為 **O**，在右側圖面的各實長置 **a**、**b**、**c**，此時從正面看，在前面 **d** 的長度是正面的實長側（**O** 的左側）。

4. 正面的實長與 **M₁** 連結、右側面的實長與 **M₂** 相連結，移行至透視線上後，**d** 的長度是與 **M₂** 結合，再由反方向延長。

過程三

1. 從移行到透視線的各點，畫下垂直線，其與在過程一中所畫的透視線交點，便可決定其各自的位置。

2. 對於斜面部分，求完各角後再予以連結即可。

過程四

把不必要的線擦掉後，二消點透視圖便可完成。

3 消點基本圖法

　　如果可以看到建築物的正面與側面，並可以往上或往下看，即除了建築物左右側的兩個消點以外，在建築物的上方或下方另有一消點的圖法。此圖法同時具有鳥瞰與仰視圖法的發揮效果，但缺點是作圖時需要很大的紙面，所以通常都是以後述的簡略圖法來作圖。

注意：　前面說過的一消點與二消點圖法上，畫面是放置在平行於對象物的垂直稜線（與基面垂直）上。但像鳥瞰圖，若視點高度變化太大時，視線和畫面二者間就會在具有某種角度下相結合，故投影後的對象物也會變成不自然的影像，因此如果能使畫面與視線成爲直角般地傾斜，那麼便可得到自然的影像，也就是說在垂直方向的第三消點將會出現。

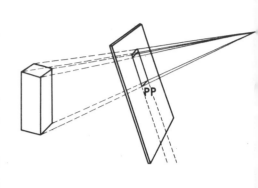

作圖方法
依照 M 點法（二消點）的過程四說過的作圖原理（P.35），置 VP_1、VP_2、SP 及 M_1、M_2 作成二消點的作圖原型。
接着將 SP 的垂直線延長，在延長線上隨意設定 VP_3。

1

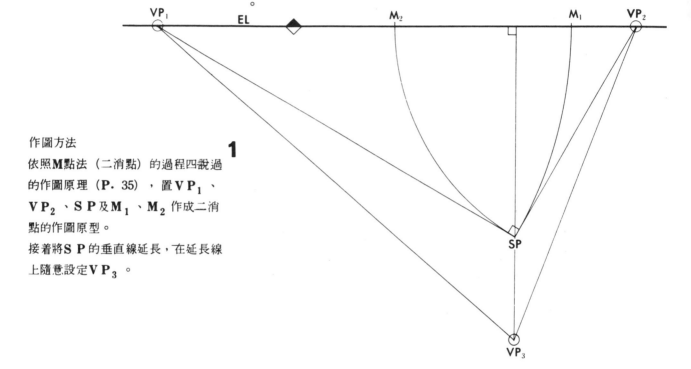

從 VP_2 作一條 VP_1 — VP_3 的垂直線，在此垂直線上選定一點 SP，且使 VP_1、SP、VP_3 三點成一直角，取 VP_3 到 SP 的同樣長度，就可在 VP_1 — VP_3 上 求得 M_3，這關係是與上部的 VP_1 — VP_2 和 VP_1 — VP_3 相同的。

2

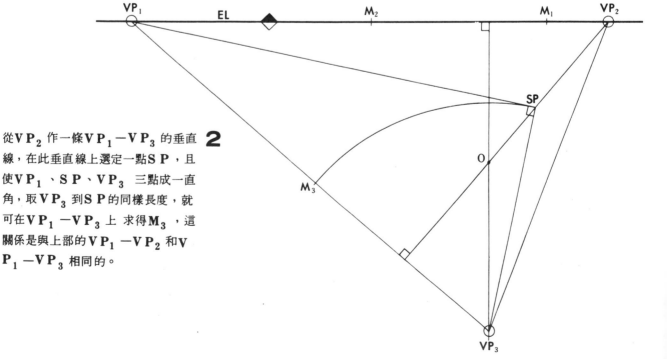

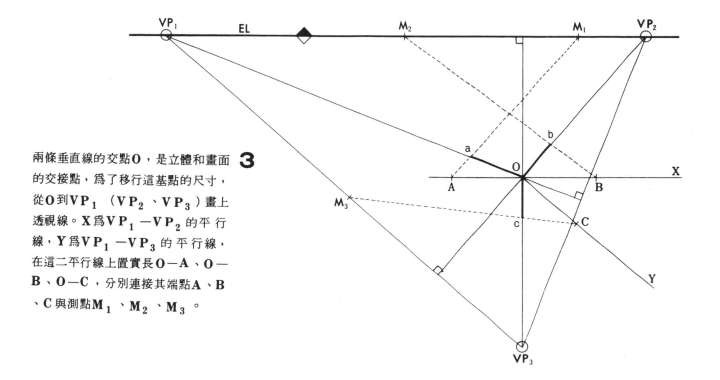

兩條垂直線的交點O，是立體和畫面 **3**
的交接點，為了移行這基點的尺寸，
從O到VP_1（VP_2、VP_3）畫上
透視線。X為VP_1－VP_2的平行
線，Y為VP_1－VP_3的平行線，
在這二平行線上置實長O－A、O－
B、O－C，分別連接其端點A、B
、C與測點M_1、M_2、M_3。

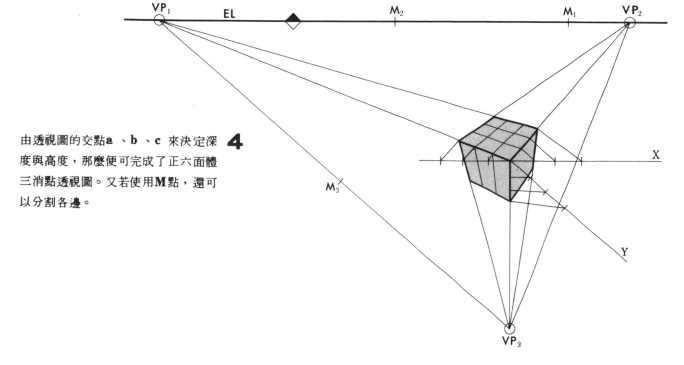

由透視圖的交點a、b、c來決定深 **4**
度與高度，那麼便可完成了正六面體
三消點透視圖。又若使用M點，還可
以分割各邊。

(S = 1 : 500) 0 5 10 50ᵐ

平面圖 正面立面圖 側面立面圖

設 計 圖

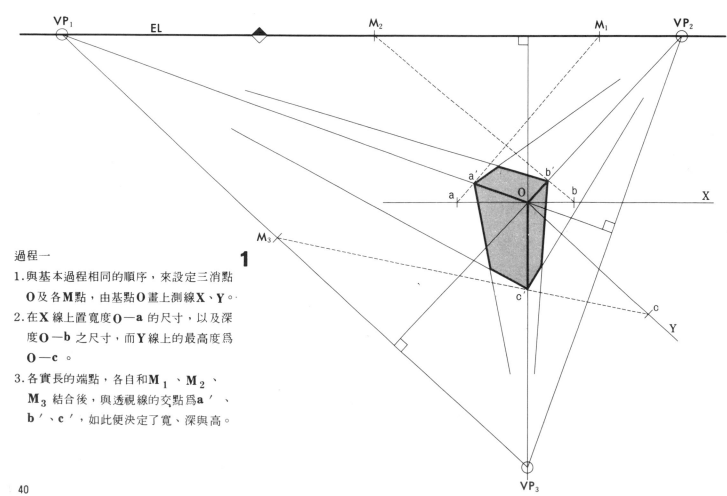

過程一

1

1. 與基本過程相同的順序，來設定三消點
 O 及各 **M** 點，由基點 O 畫上測線 **X**、**Y**。

2. 在 **X** 線上置寬度 **O－a** 的尺寸，以及深
 度 **O－b** 之尺寸，而 **Y** 線上的最高度為
 O－c。

3. 各實長的端點，各自和 **M₁**、**M₂**、
 M₃ 結合後，與透視線的交點為 **a′**、
 b′、**c′**，如此便決定了寬、深與高。

過程二

1. 將以 **O** 為基點的 **X** 線移到最下部（即成
 為以 **O'** 為基點的 **X'** 線），而成為測量
 地上部分的測線。

2. 把建地的實長 **O—d** 先置於 **X** 線上，再
 將 **VP₃** 的透視線移至 **X'** 線（**d'**）上
 。

3. 將 **d'** 與 **M₂** 的結合線延長，便可決定
 其與 **O'—VP₂** 透視線的交點 **d"**，此
 即建地先端的位置。

4. 同樣地，將實長 **O—e** 移行至 **X'** 線上
 （**e'**）和 **M₂** 相結合的話，交點 **e'**
 就被決定。

5. 建地的橫方向長度 **O—f** 、**O—g** ，亦
 移行至 **X'** 線上時（**f'** 、**g'**），由於
 與 **M₁** 相結合，便決定了 **f"** 、**g"** 的
 位置。

6. 建築物頂屋的高度 **h** 是 **M₃** 連結線延長
 的位置，與 **VP₃** 透視線的交點 **h'** 便可
 可定出。

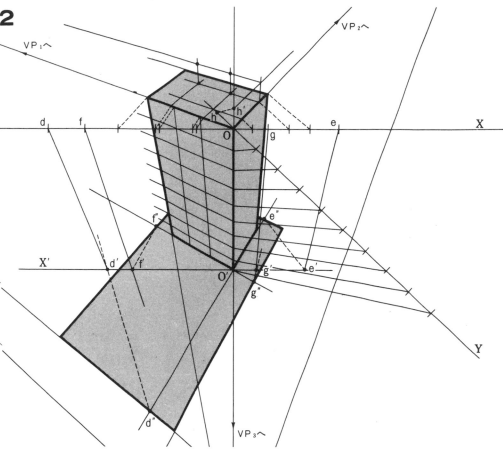

過程三

將以上的順序反覆應用，待細部完成後
，三消點透視圖也告完成。

圓・球體

凡有圓、球體的場合，都是以放置在正方形、六面體上來考慮。

圓的透視圖若是一消失點的場合，即為正圓，除此之外則均為橢圓（圖1）。

在球體的透視圖場合，以圓來表現，但是球體的大小與視點（ＳＰ）位置，均能影響圖形，同時球體的中心點會有所移動，因此以作圖法來求的球體，不可能完全正確。但是除了極端地靠近來看以外，若以一般性的解釋來說，是沒有什麼關係的（圖2）。

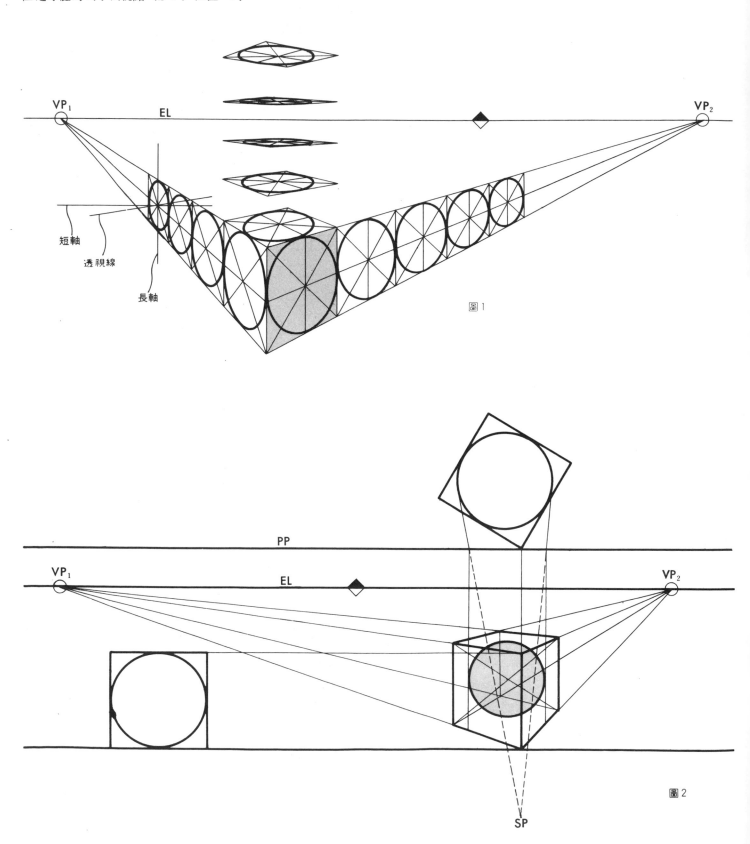

42

作圖方法

一、圓

a. 圓的中心一律都是正方形的二條對角線的交點 **O**。

b. 圓是由正方形四個邊的中點（**W**、**X**、**Y**、**Z**）所連接起來的。

c. 正方形的外部緊緊連接着圓（圖3），把這些條件放置在透視正方形上即可（圖4）。

二、橢圓

a. 內接於透視正方形的橢圓是一長軸（長徑）與短軸（短徑）的形態。

b. 在透視正方形上要描繪正方形，則以8點法與12點法來求（圖3）。

三、短軸和長軸

短軸是通過橢圓（或透視正方形）的中心並與之垂直的軸。長軸則是與短軸直角相交的軸（圖5）。

以透視圖法來描繪兩個同心圓時，短軸仍在同一線上，而長軸則會相互移動（圖5）。

描繪透視正方形內接的橢圓時，將正方形各邊的中點相接觸，於是短軸與透視正方形的透視垂線是一致的，如此便可完成橢圓的描繪（圖6）。

注意：

在透視正方形發生歪斜的傾向時，正確的橢圓是不適合它的，這是短軸和透視線（透視正方形垂直的深度方向）移動的原因（圖1）。

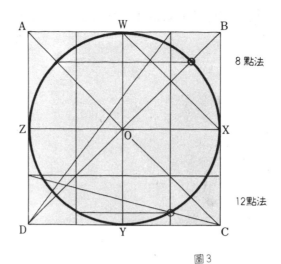

8點法

12點法

圖3

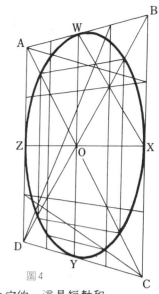

圖4

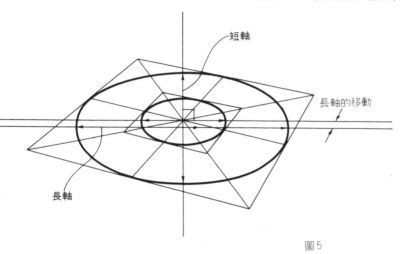

短軸

長軸的移動

長軸

圖5

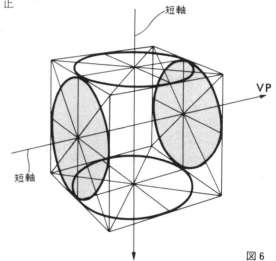

短軸

短軸

VP

図6

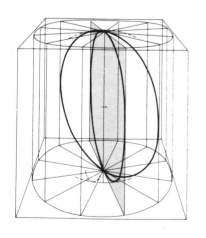

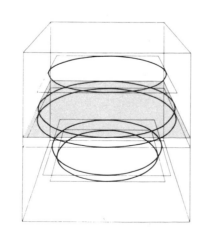

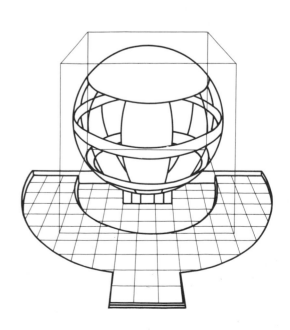

分割·延續

把對象物以正六面體來分割或延續，就容易畫出立體的影像。一件表面上看起來好像是複雜的對象物，其實是單形的連續或是一種形狀的組合，或者是將一個形體分割，此時只要運用分割或延續的方法將其簡化即可，特別是運用在規模龐大的鳥瞰透視時最為有效。

一、分割

a. 以對角線交點的分割（圖1）

這方法使用於3等分位時最為方便。但等分增加時，線條自然會變多，在對角線交點的判別上較為困難。

b. 等分增加的時候，以圖2之方法來分割。例如要分割五等分，其過程如下

過程一

將透視圖面以對角線分為八等分，從高度方向五等分的位置到透視圖面寬度**c**的位置，畫上對角線。在對角線和透視線上求交點後，便由交點畫下垂直線，將寬度五等分(No.1～3)。

過程二

在寬度五等分的透視圖面畫上對角線（**AD**、**BC**）在對角線和垂直線的交點（**a**、**b**、**c**、**d**、**e**、**f**、**g**、**h**），各自將**a**—**b**、**c**—**d**、**e**—**f**、**g**—**h**結合，如此便把高度五等分。——

注意：

在分割寬度的時候先把高度分割，而後再將各個對角線結合起來加以分割。

c. 在不規則分割的狀況下，必須使用補助線來求（圖3）。

由**A**畫上一條與**EL**平行的線**l**（補助線），在線**l**上加以分割，把分割的端點**T**與**B**結合，結合後的線其延長線與線**EL**的交點為**M**（測點），把**M**點和線**l**上的各分割點結合，於是這些結合線和**AB**透視線的各交點，就是所求的分割點。

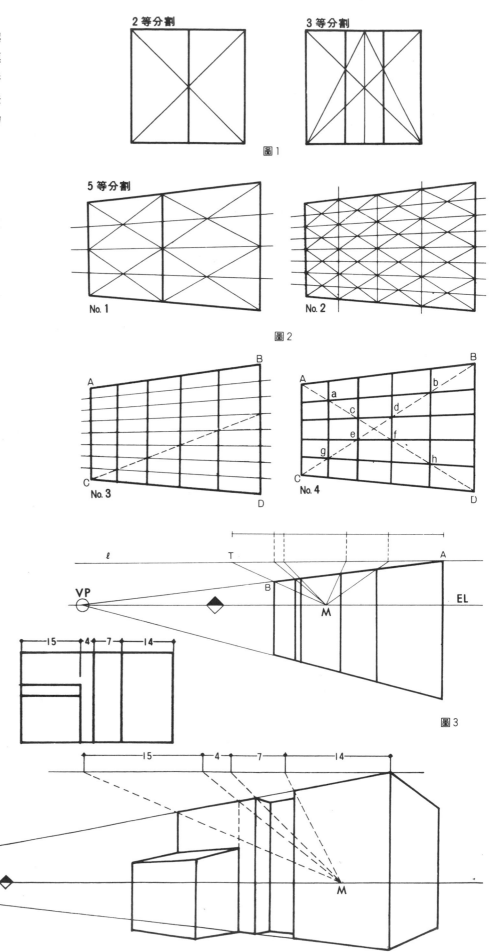

圖1

圖2

圖3

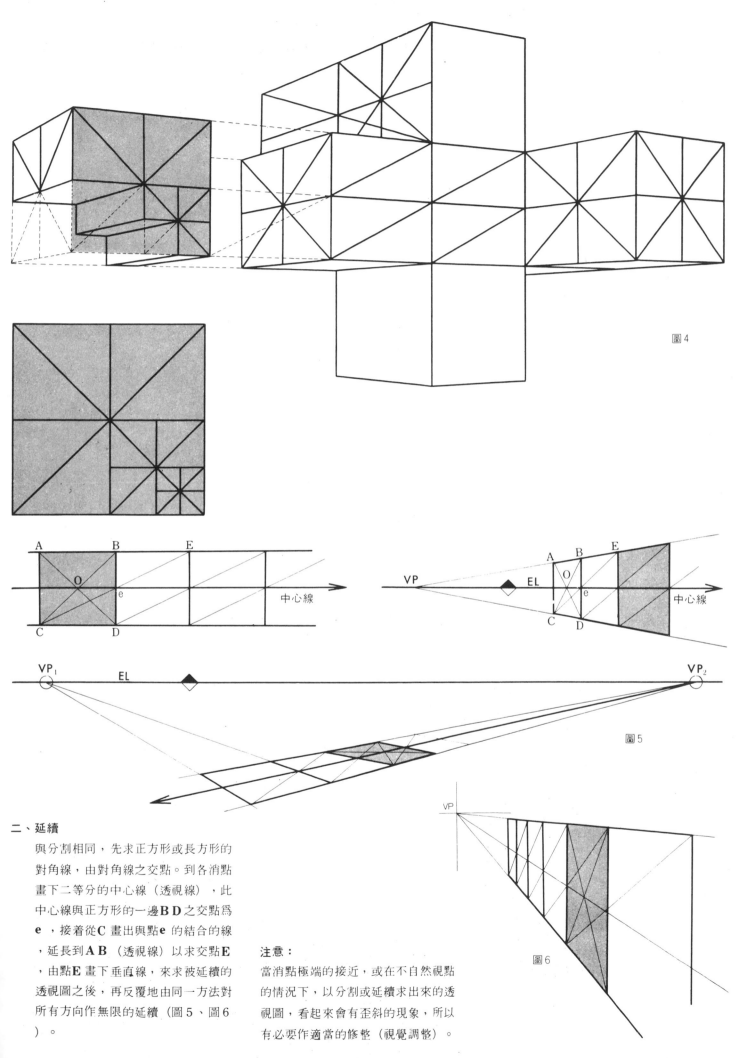

圖4

圖5

圖6

二、延續

　　與分割相同，先求正方形或長方形的
對角線，由對角線之交點。到各消點
畫下二等分的中心線（透視線），此
中心線與正方形的一邊 **B D** 之交點為
e ，接着從 **C** 畫出與點 **e** 的結合的線
，延長到 **A B** （透視線）以求交點 **E**
，由點 **E** 畫下垂直線，來求被延續的
透視圖之後，再反覆地由同一方法對
所有方向作無限的延續（圖5、圖6
）。

注意：

　　當消點極端的接近，或在不自然視點
的情況下，以分割或延續求出來的透
視圖，看起來會有歪斜的現象，所以
有必要作適當的修整（視覺調整）。

傾斜透視

　　傾斜透視法是用於表現建築物的屋頂
、屋簷或斜路面等,通常在透視圖中廣泛
地被採用。要作傾斜的圖面,第一步先作
出立方體,然後以斜切的方法去作即可。
運用正六面體的分割與延續原理,可以很
容易地求出傾斜透視面(圖1)。自原有
的畫面內消點的運用,由消點VP_2作EL的延長垂線,則可求出傾斜角度的延線
交於此垂線上,其交點O即可作為傾斜角
度的補助消點,而求出其他的傾斜透視面
(圖2、圖3)。

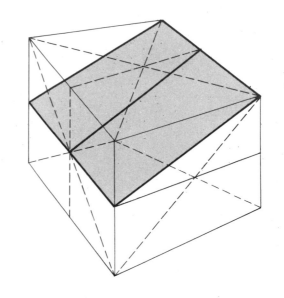

圖1

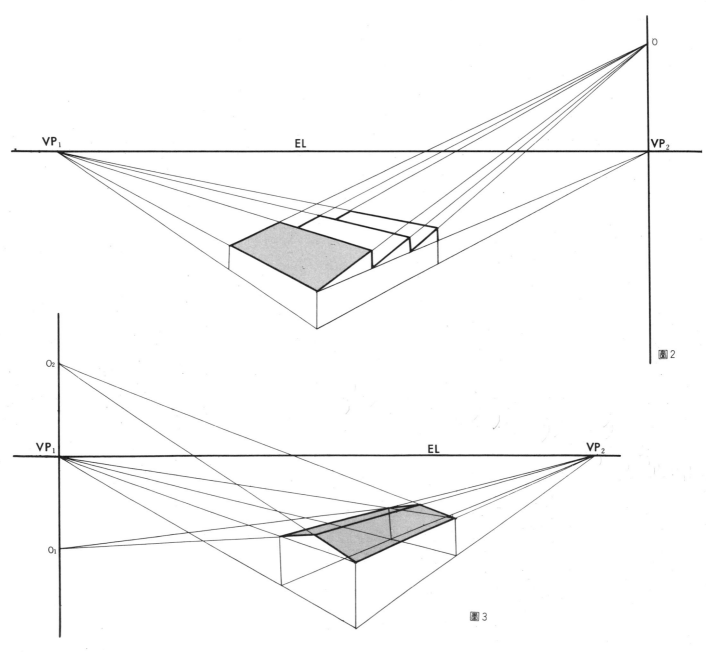

圖2

圖3

等角投影法 · 軸測投影法

　　等角投影法是軸測投影法中的一種，是一種把視點假定在無限遠的距離，由平行光線把物體投影到畫面，消點是不存在的，而所繪出的線則與所有方向皆平行。

　　投影法可分爲正投影法、斜投影法，透視投影法（透視圖法）等（表1）。一般常被使用的是軸測投影法。應用投影法得到的立體圖，在視覺上無法傳達正確形態，但適合於生動的表現時或需要仔細說明建築物之要素時使用的方法。

等角投影圖（住宅俯瞰）

```
投影法 ─┬─ 正投影法 ─┬─ 正視投影法
         │ （以投影面直角   第1.3角畫法（參照146頁）
         │   的平行光線來   軸測投影法
         │   投影）          等角投影法、
         │                    2等角投影法、
         ├─ 斜投影法 ─┘      不等角投影法
         │ （對投影面以傾
         │   斜的平行光線
         │   來投影）
         │
         └─ 透視投影法（透視圖法）
           （以放射狀光線或非平行光線來投影）
```

表1

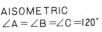

AISOMETRIC
∠A＝∠B＝∠C＝120°

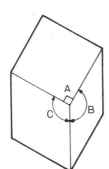

AXSOMETRIC
∠A＝90°
∠B≠∠C

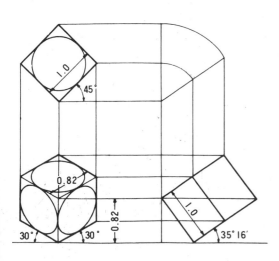

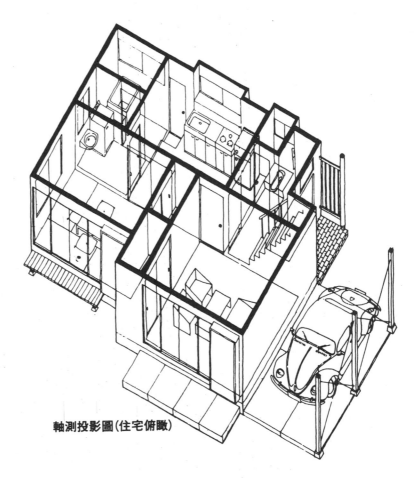

軸測投影圖（住宅俯瞰）

擴大・縮小

一定的畫面上,在建築物過大或過小的狀態下(參照P90、構圖、構成),作成的透視圖要與畫面相符合,必須以適當的大小來加以擴大或縮小,其作圖方法如下。(下面所表示的方法全是擴大法之例,但是遇縮小的場合時要採取相反方法即可)。

在畫面上取不到消點時候的擴大(圖4)

1. EL和l線的交點作為O。
2. 從O通過各主要點畫上連結線。
3. 把l″平行移動到a′的位置。
4. 從a′畫上垂直線l′。
5. 同樣地,描繪建築物的形態。
6. 用平行移動來求得VP₁、VP₂的透視線。
7. 把窗的高度和寬度移行到l″與l′上,從O擴大來求。

立面圖的擴大(圖1)

1. 在立面圖上,決定EL和O點(在EL上)。
2. 在　線上取擴大的比例,畫上水平線。
3. 通過O到各主要點畫上連結線。
4. 畫一線由O通過a、b的線,與水平線的交點為a′、b′。
5. 最初從a′、b′使用垂直線與水平線,來描繪建築物的大概形態。
6. 窗的高度和寬度等移行到通過a、b的垂直線和水平線上,再由O通過擴大的a′、b′垂直水平線上來求得。

一消點透視圖的擴大(圖2)

1. 將VP擴大到前方。
2. 深度由牆壁對角線的平行移動來求得。

使用VP₂的擴大(圖3)

1. 將VP₂擴大到前方。
2. VP₁方向的透視線是由平行移動來求得。
3. 深度是由側面對角線的平行移動來求得。

圖1

圖2

圖3

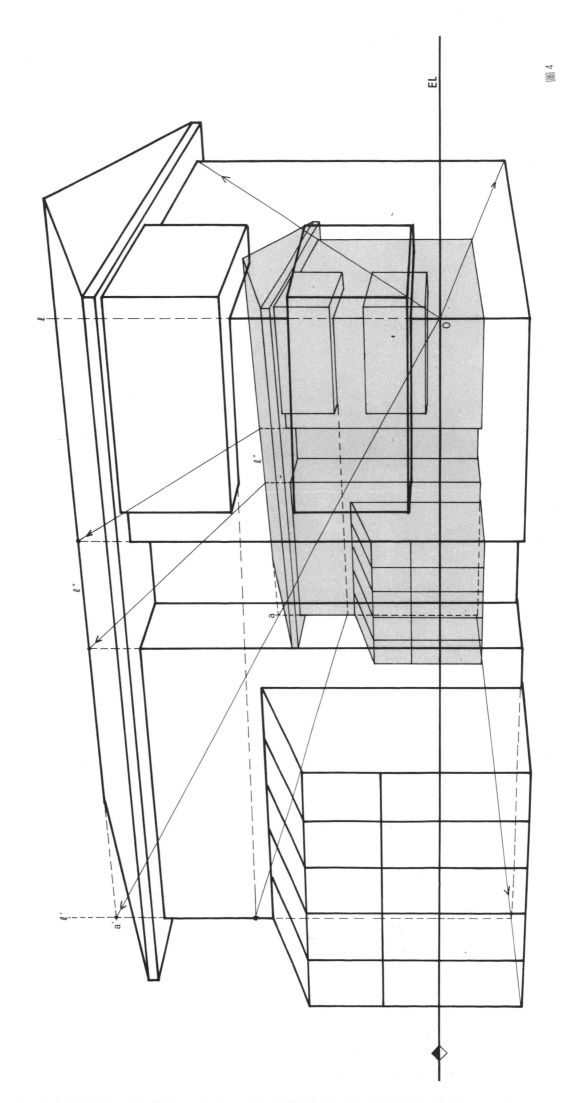

視覺調整透視線的檢查

　　描繪鳥瞰圖透視法的格子時，前面格子極端的大，後方的則極端的窄，此情況在作圖上是正確的。立方體的建築物，描繪起來就該像立方體才對，因此應使用如下之法來調整視覺。

後方格子過窄的情況（圖1）
前方格子過大的情況（圖2）

1. 設定 l 作為基準，由這位置作正方形之素描，來描繪這格子。
2. 以 l 為界的透視法格子會產生矛盾，因此如圖所示用對角線加以二等分，把 l 移行到 l′ 即可。

在圖1、2中，點線是作圖上格子的位置。

圖1

透視線的檢查

擴大、縮小後的透視線，經透視線的檢查後，是用來作平行移動的，但這是不是正確的透視線呢？現在將如何確認之法敘述如下。

使用 VP₂ 的時候（圖3－A）

1. 在透視線上以 a、c 為基準，從 a 畫上水平線。
2. 從 VP₂ 通過 c 畫上透視線；與通過 a 的水平線其交點作為 b。
3. 從 a、b、c 點各自畫上垂直線。
4. 通過 a 的垂直線與通過 VP₁ 的透視線，其交點為 d，從 d 畫上水平線。
5. 由水平線與通過 b 垂直線之交點為 e，從 e 點畫一通過 VP₂ 的透視線。
6. VP₂ 與 VP₁ 的透視線，其通過 c 的垂直線上的交點是一致（f）時，VP₁ 的透視線是正確的。

使用 O 的時候（圖3－B）

1. 把 O 設定在 EL 上，並注意其位置。
2. 從 a 畫上水平線後，再由 b 向 O 畫線求交點 C。
3. 從 a、b、c 點各自畫上垂直線，在所有確認的透視線和 a 的垂直線其交點 d 畫上水平線。
4. 要確認的透視線與 b 的垂直線之交點為 e，再從點 e 向 O 畫引線。
5. 當交點 f（向 O 的線和水平線的交點）與 c 的垂直線是相同時，則這透視線也是一致的。

以上所說的二個方法，都是以 △abc 為基礎。

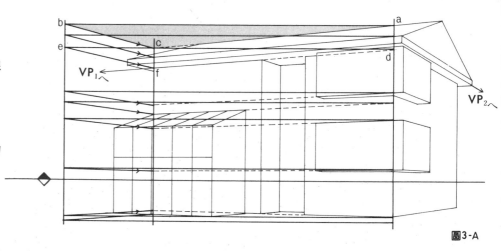

圖3-A

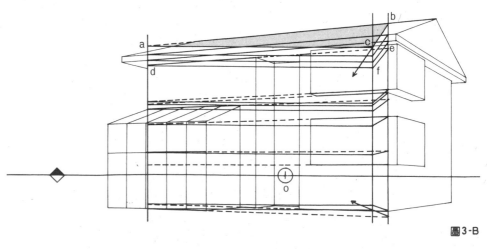

圖3-B

簡略圖法

關於簡略圖法

下面要介紹的簡略圖法，係建立於基本圖法的原則上。所以，透視圖原理的基本圖法也不容忽略。進入簡略圖法之前，必須先對基本圖法有充分的了解，否則無法繪出正確的透視圖。

我們可以說，一般所使用的簡略圖法，是基本圖法＋素描編製成的作圖法。因為如果光是使用基本圖法，會產生如下的缺陷，故須藉素描來加以補救。

如果實際按照基本圖法描繪，消點位置有時會超出桌面範圍，必須使用特長的丁字尺，作業上非常困難。又，如果依照基本圖法忠實地描繪，視域以外的部分會發生歪斜（圖2）。不過，如能活用基本圖法，上述問題應該都能找到合理的解決方式。基於此，簡略圖法於是誕生。熟練簡略圖法之後，製圖方法即可簡略化，可以用極少的時間而獲致十分的效果。

要熟習透視圖法，必須從各種形態的基本立方體（正六面體）透視素描着手。在學習透視圖法的過程中，檢查歪斜和錯誤、判斷角度和比例時，必須要有精練的眼光。所以，初學者必須培養將對象物正確表現在畫面上的眼光和手法。將對象物正確呈現在畫面上，在思考課程上就是必須對該物體的自然形態充分加以把握。有了準確的把握能力和描繪能力，才能正式進入素描的學習課程。不過，初學者應該對使用鉛筆的表現技術有概略的了解之後，再進入素描練習較為理想。

徒手畫法的立方體素描

徒手畫法（不使用任何儀器的畫法）並非僅是將外形作具體性的描繪，而是必須先在腦中存有透視圖原理的基本圖法概念，不斷想像着三度空間的形式，才能繪製出來。

消點距離與高度的差距對立方體形態的影響

制定 VP_1、VP_2 的消點間距（約16公分），以此為直徑畫圓，然後畫 EL 的線和通過中心點的垂線 V。

在圖的內部，用徒手畫法隨意繪上數個具有兩個消點的立方體（前方的棱長約2公分）。從 VP_1 到 VP_2，以及從 VP_2 到 VP_1，由於角度不同，所見的立方體的面也有變化（圖3）。

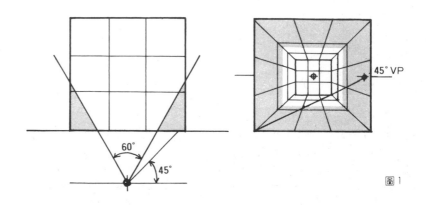

圖1

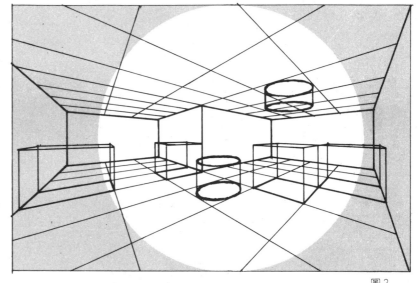

圖2

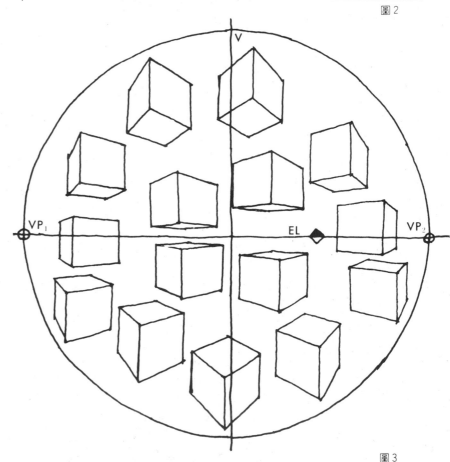

圖3

這項練習對正確把握各種角度的立方體而言，應該是最有效的一種訓練。

根據上項練習所得的結果，我們知道正確描繪立方體所需注意的要點，大約可概括成如下數點。

a. 在 **V** 線上的立方體，左右兩面是均等的。在 **V** 線兩邊的立方體，則有些微程度的改變。而 **EL** 線上的立方體，都只能看到兩個面。

b. **EL** 線上方的立方體，都能夠看到底面（仰視）。**EL** 線下方的立方體，都能看到上方的一面（俯瞰），換句話說，都能看到三個面。

c. 垂直的稜線均和畫面平行，所以全部都呈垂直狀（有兩個消點時）。

d. 最前方的稜線和其他稜線比較起來，是最長的。

e. 底面和上面的角如果超出圓周，會小於九十度，看起來不自然。這種形態在作圖時可能發生，可是在現實世界裏是絕不可能有的，所以必須加以避免。

容易錯誤的立方體舉隅

由上面的練習判斷，初學者最容易犯的錯誤有下列數種（圖4），所以應一方面留意這些可能性的錯誤，一方面不利用圓形作立方體透視圖素描練習，直到能畫出正確的立方體為止。多作練習，是使素描技巧嫻熟的唯一途徑。

① 比例不正確

② 未正向消點

③ 最前方的角大於九十度

④ VP₁、VP₂ 在 EL 線上不一致

図4

OK　OK

①　②　①　②

③　④　③　④

53

● **練習上的問題** 攤開製圖紙，畫上透視線，嘗試作正六面體的素描。（解答見卷末）

練習 1

　　圖上的四邊形，分別是各立方體的一個面。從一角畫出的線，是一條稜線的透視線。以這種形狀再加描其他各稜線的透視線，就可完成一個立方體。

 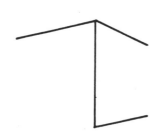 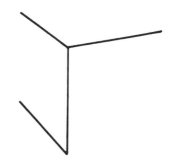

練習 2

　　圖上的⌐形是立方體前方的垂直稜線，以及與此相接的三條稜線的透視線。以這個形態再加描各稜線的透視線，便可描繪出立方體。

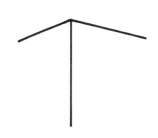 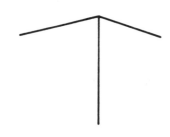

練習 3

　　圖中的T形，是以垂直線為一邊的長度，斜線是水平稜線的透視線，以此形態再加描各稜線的透視線，便可完成一個立方體。

練習 4

　　圖中的⌐形，是以垂直線為一邊的長度，斜線是水平稜線的透視線（但不是長）。以此形態再加描其他各稜線的透視線，便可繪出立方體。

由立方體素描到概略圖

下面的立方體透視圖素描,是先使用分割、延續法作成的概略圖,把描繪對象的輪廓勾出,再使其還原為立方體。本書的概略圖就是經由此種過程繪製成的。不管如何複雜的形態,都能如此組合成立方體。這種方法使得立方體的描繪變得容易

。圓形和球體都是內接於正方體,這點前面已經說明過了。

由立面圖描繪概略圖

最後,我們要以具體例子來介紹以立面圖描繪概略圖的過程,並藉此練習作概略圖。

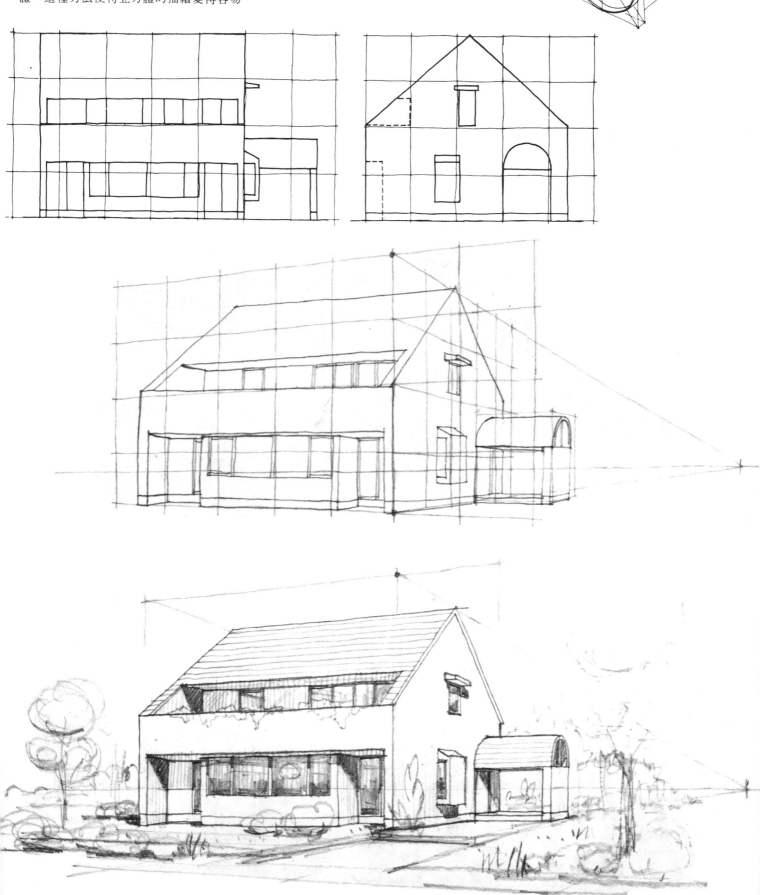

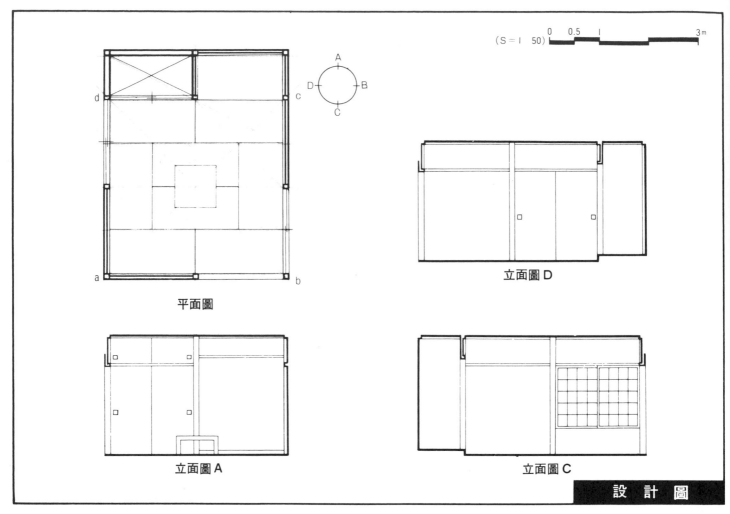

(S = 1 50) 0 0.5 1 3m

A
D　B
C

平面圖

立面圖 D

立面圖 A

立面圖 C

設 計 圖

　　在平面圖上可作基準的正方形 **a** 、**b**
、**c** 、**d** 。室內的大小和桌子的位置，以
分割和延續來取代。正方形 **a** 、**b** 、**c** 、
d 應盡量畫得大一點。

1 ● 將正面圖（室內展開圖）繪在製圖紙上
　。在 **EL**（眼睛高度＝0.9公尺）上，設立
　VP（在正面圖中心位置的 **EL** 上）。

● 在平面圖上的正方形 **a** 、**b** 、**c** 、**d** 上
　方繪正方形透視圖 **a′** 、**b′** 、**c′** 、**d′** 。
　VP 方向的深度位置 **c′** 、**d′** 可用素描來
　決定。

● 正方形透視圖 **a′** 、**b′** 、**c′** 、**d′** 上用
　分割、延續來決定室內深度 **e′** 、**f′** 。

● 由正面圖的各主要點向 **VP** 畫透視線。

● 從 **c′** 、**d′** 、**e′** 、**f′** 畫垂直線，其與
　透視線的交點 **d″**
　即為所要求的室內深度位置。

　注：在日式房間內，坐的機會比站的機會
　　　多，所以將 **EL**（眼睛高度）由通常
　　　的1.5公尺減為0.9公尺。

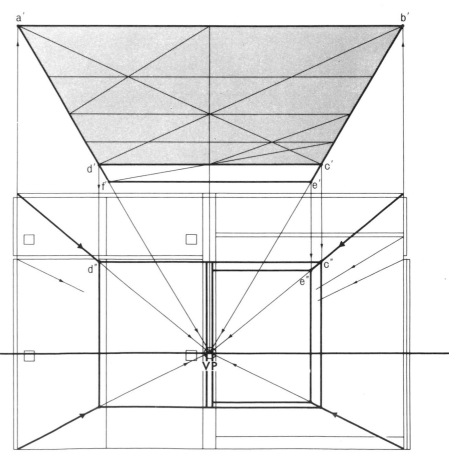

2 ● 和 1 同樣，從正面圖的柱子、牆壁各點
向 VP 畫透視線。

　　● 先前決定的室內深度線和透視線的交點
，就是所求物體的位置。

　　● 平面上的茶几位置、側壁的柱子位置，
以及疊席的舖法，都以正方形透視圖明示
出來。

　　● 從正方形透視圖的各個位置劃垂直線，
定出物品的位置。

　　● 活動門的門框可用對角線求出。

　　注：天花板使用木板，保持45公分的傾斜
。

3 ● 桌子是從正方形透視圖上的位置，先移
行到側面的牆壁，再劃垂直線，從垂直線
和地板透視線的交點，以水平線求出正確
的位置。

　　● 加上室內、傢具等的詳細線，將多餘的
線擦去，再描一遍即大功告成。

　　注：由於桌子的位置和 VP 很接近，因此
　　　如果從正方形透視圖上劃垂直線，誤
　　　差就很大，必須先移行到側面牆壁再
　　　求出較為理想。

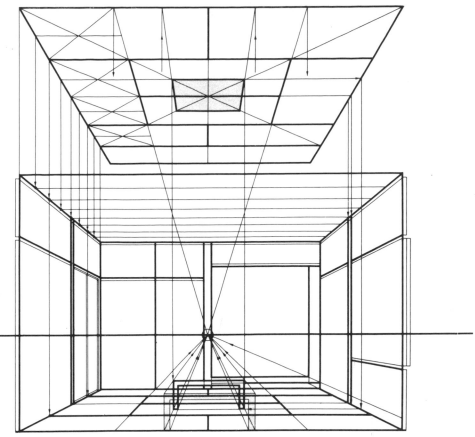

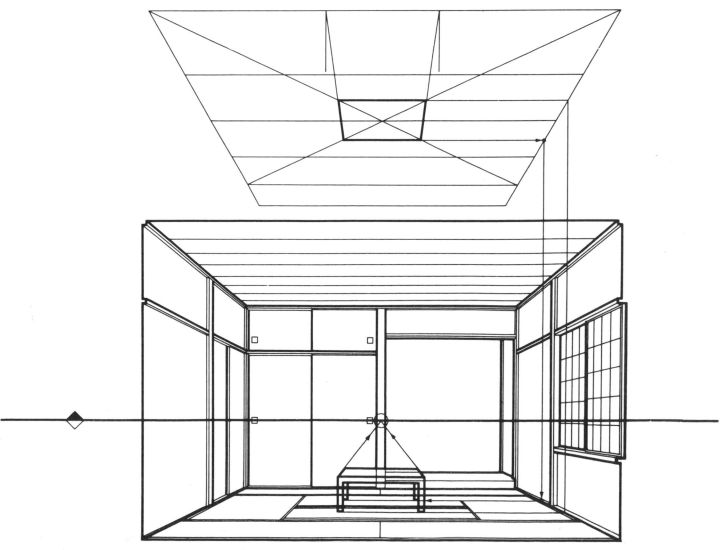

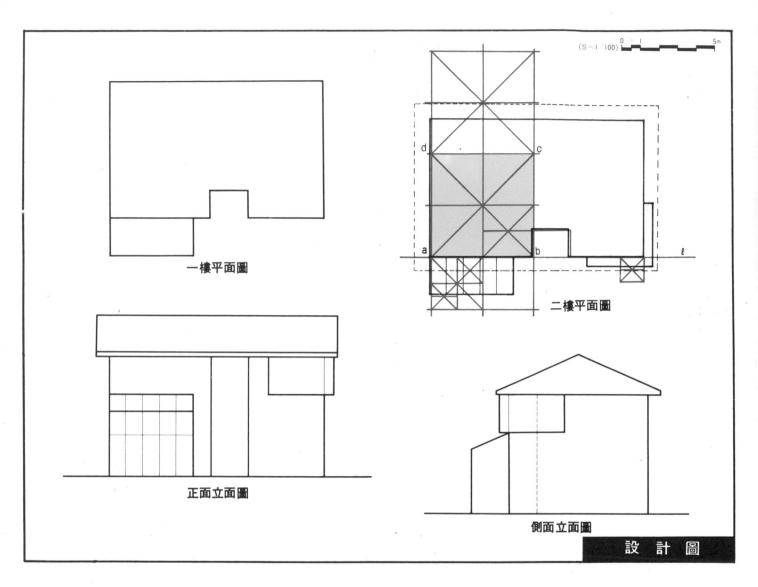

一樓平面圖

二樓平面圖

正面立面圖

側面立面圖

設 計 圖

平面上設定基準位置 l ，據此畫正方形 **a**、**b**、**c**、**d**。再以分割與延續表現出建築物的深度、屋簷、窗子及日光室等。

1 ● 在正面圖（立面圖）上放置製圖紙。在 **EL**（眼睛的高度＝1.5公尺）上設立**VP**。

● 在以正面圖為基準的 l ″面上方，描繪正方形透視圖**a**′、**b**′、**c**′、**d**′，視實際需要在前後加以分割或延續。

● 將屋簷和屋頂設定在正方形透視圖上，再劃通過這個位置的水平線。

● 從**VP**劃通過正面圖屋頂端點的透視線。

● 以水平線和透視線的交點，定出屋簷和屋頂的大小。根據此交點繪下的垂直線，以立體型式繪出屋頂的狀態。

注：這時，做為基準的 l ′面，是日光室和窗房的牆壁。基準正方形**a**′、**b**′、**c**′、**d**′是棟樑的高度位置。

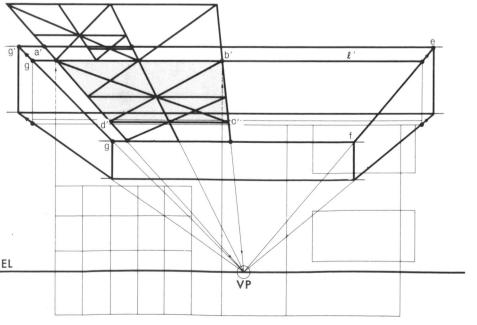

2 ●和1同樣，將窗戶、日光室和牆壁的後
退位置，表示於透視圖上，再劃垂直線。

●從**VP**通過正面圖上所求位置，向**VP**
劃透視線。

●此透視線和垂直線的交點，就是所求物
的位置。

●以同樣的方法，求出各部分的凸出與退
後位置，以立體形式繪出。

注：牆壁的後退位置由於靠近**VP**，所以
從正方形透視圖的位置移行到稍遠的
牆壁，再描繪出來。屋頂的立方體在
此是省略了。

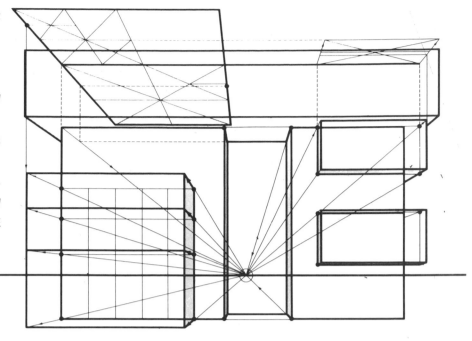

3 ●同樣地，日光室的傾斜面斜度，也是將
最高的高度位置和傾斜面的始點連結起來
即可。

注：屋頂的斜度延長線和日光室的傾斜面
延長線，在通過**VP**垂直線時集中於
一點。（傾斜參照**P**46）

這時如果按照作圖描繪，屋頂幾乎無
法看到，所以將屋頂稍微提高。

●日光室的窗框線和山形牆的厚度，從**V
P**開始劃起。

●屋頂的斜度，在1的立方體兩側面劃對
角線求中心，然後再通過中心點劃垂直線
。

●垂直線和屋頂最高的透視線之交點，就
是棟樑的位置。

●將剛才的山形牆厚度的上端位置，和棟
樑位置連結，就是屋頂的斜度。

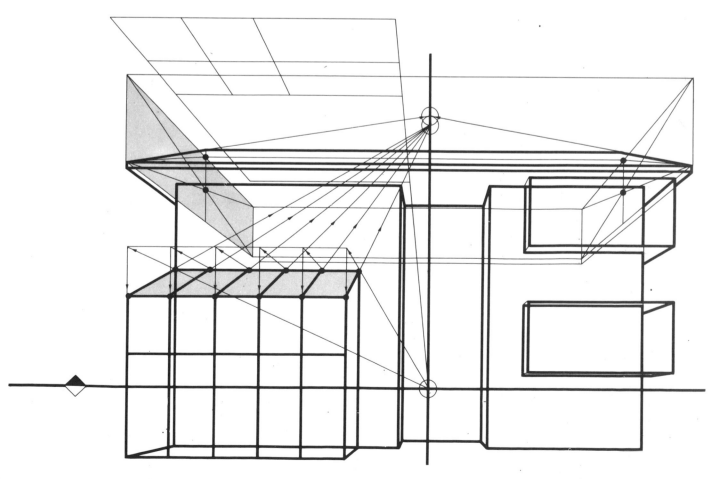

簡略 2 消點K線圖法〈基本過程〉標準

　　二消點透視法是標準透視和鳥瞰透視中最常被應用的一種透視圖法。在使用正方形素描這一點上，它和前面介紹的一消點透視法是一樣的，只是製圖順序上增加若干步驟。所以必須先對基本形態的製圖順序充分了解，然後再作下面的實例過程。

基本製圖法（室內·標準）

1 ● 最前方的框的透視線（VP₁方向）和VP₂可任意決定。
　● 作深度的正方形透視格子。

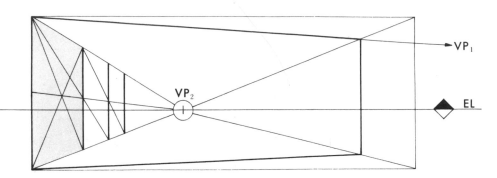

2 ● 求通過1的透視線。
　● 延長1的透視線求 **a** ，然後跟VP₂連結。
　● 從 **b** 劃水平線求 **c** ，從 **c** 作垂直線求 **d** 。從 **d** 作水平線求 **e** ，再連結1和 **e** 。
　此法是將 **A** 和 **B** 的比例縮小，再移行求得。

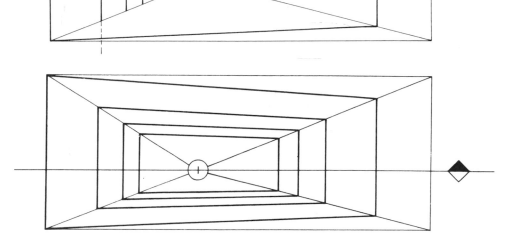

3 ● 以同樣方法求通過2、3的透視線，用垂直線描繪。

基本製圖法（外觀、標準）

● 在視點高度（1.5公尺）劃 **EL** ，然後劃高度測線。
● 上端的透視線（VP₁方向）和VP₂可任意決定，立體圖的端點和VP₂結合的透視線交點，可求得寬度。
● 立面圖上的寬度分割點，用上端透視線上的VP₂移行。

使用K線的基本製圖法（外觀·標準）

　　欲利用寬度或深度予人寬闊感時，必須使用介線 **K** 作為寬度的分割（視覺調整）。此法在寬度大時常被採用。

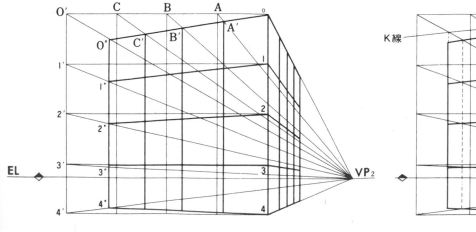

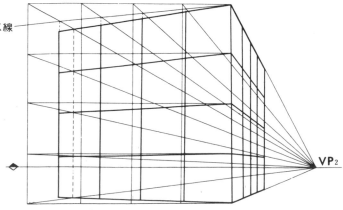

1 ● 劃 **EL** 及高度測線。

● 上端的透視線（**VP** 方向）和 **VP₂** 可任意決定。

● 在 **A**（建築物高度）上取 **l**，連結 **VP₂** 而成一透視線，由此透視線和上端透視線的交點，描繪正方形透視圖。

2 ● 在正方形透視圖上作視覺調整，然後求 **e**。

● 劃下通過 **e** 的垂直線，連結其與從 **a** 到 **VP₂** 的透視線的交點和 **c**，則求出 **K** 線。

● 由 **b** 向 **VP₂** 所作的透視線與 **K** 線的交點求垂直線 **VCL**。

● 寬度的分割點用 **VP₂** 移行到 **K** 線上，再以垂直線來求。

● **VCL** 即是所求的正面寬度。

3 ● 寬度的分割點用 **VP₂** 移行到 **K** 線上，再以垂直線來求。

4 ● 高度的分割點是從 **I** 劃水平線求 **I′**，再用 **VP₂** 求 **I″**，把 **I′** 和 **I″** 連結起來求得。

5 ● 在側面描繪正方形透視圖求得深度，再以分割、延續的方法描繪細部的深度。

　　建築物低時，深度就難以決定。這時，可在建築物上方或下方描繪正方形，作一番檢查。

　　但是，如果把建築物的距離過於誇大，會產生歪斜，必須注意。

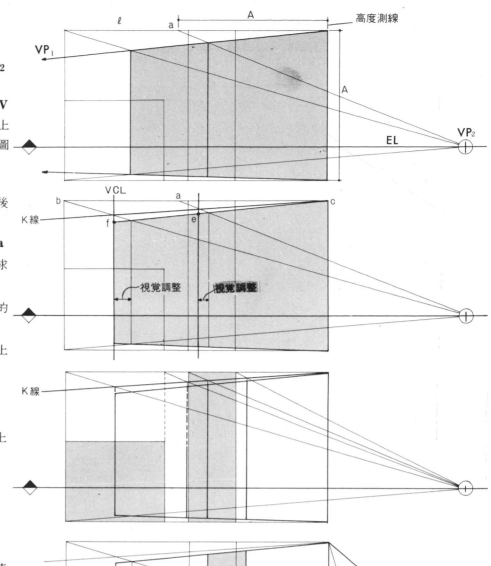

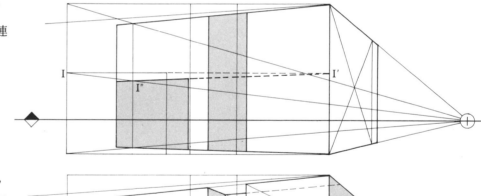

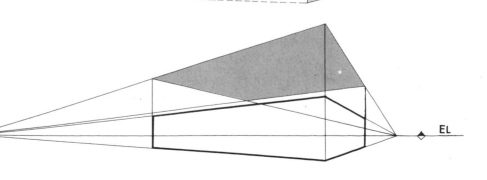

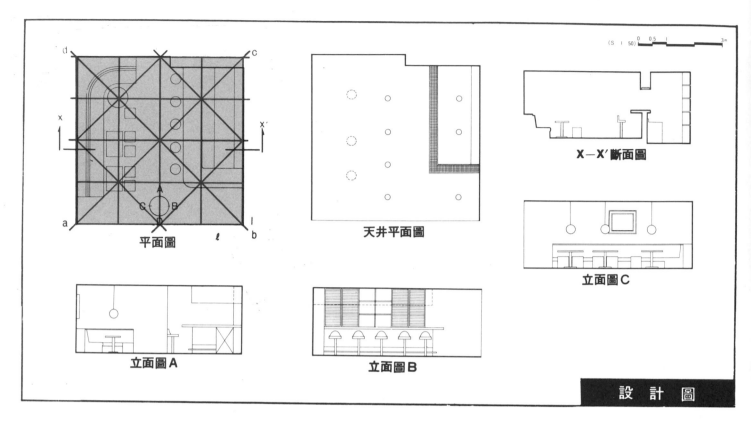

(S 1 50) 0 0.5 1 3m

平面圖

天井平面圖

X—X'斷面圖

立面圖C

立面圖A

立面圖B

設 計 圖

在平面上設置基準位置 **l**，再據此劃正方形 **a**、**b**、**c**、**d**，以分割、延續的方法繪出室內的深度，以及桌子、椅子的位置。

1 ● 在正面圖（室內展開圖）上放置描圖紙，在**EL**（眼睛的高度＝1.5公尺）上任意設定**VP₁**。
● 由**VP₁**通過正面圖的各主要點劃透視線。
● 平面圖上 **l** 的位置相當於透視線 **l''**，賦予任意角度後劃向**VP₂**。
● 由透視線 **l''** 的位置，以素描求出正方形透視圖 **a'**、**b'**、**c'**、**d'**。

● 劃通過**a' b'**的垂直線，求與**VP**透視線的交點。
● 連結求出的交點**i**、**j**，決定天花板的高度。**i j** 線成爲向**VP₂**方向集中的透視線。
● 劃通過點**d'**的垂直線，再劃通過**d'**的透視線；和天花板透視線的交點是**g**、「**h**、**b**、**j** 的對角線**b'**—**g** 連結起來」。
● 在點**d'**到**l'**劃透視線**l'**的平行線，其與**b'**—**g** 對角線的交點定爲**e**。
● 從點**e**到透視線**i j** 劃平行線，其與垂直線**b' j** 的交點定爲**f**。
● 將點**d'**和點**f** 連結起來，即可求出通過

點**d'** 的透視線。這就是正方形透視圖 **a' b' c' d'** 的深度位置。（參照圖**A**、**B**）。
● 通過**d' c'** 劃垂直線，由此決定深度的面。

注：正方形透視圖的位置，應儘量離開**EL**的面。這時只須決定地板面即可，因爲將天花板和地板以同樣方法分割的話，有利於以後描繪照明器具的位置。

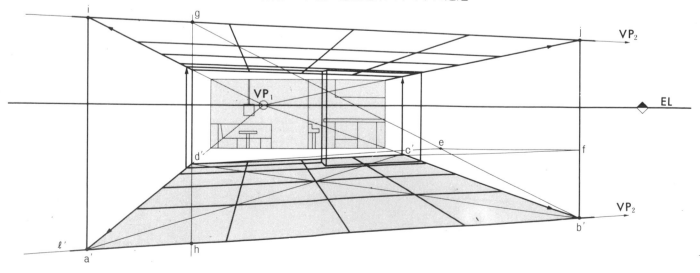

2 ● 在正方形透視圖上繪出桌子和椅子的位置。
● 從 **VP₁** 到通過展開圖的物品高度位置繪透視線。
● 從 **VP₁** 的透視線和垂直線的交點，用立方體形態描繪物品。

注：在正方形透視圖上表示物品位置，必須使用展開圖上的物品寬度來移行。

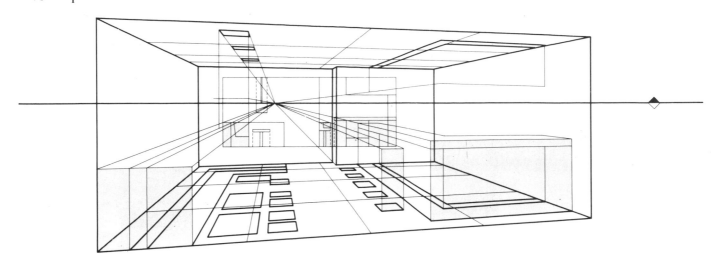

3 ● 用立方體描繪桌子和椅子，用詳細線畫出形態。
● 櫃台裏的櫃子門，用對角線加以分割。
● 將不必要的線條擦拭掉或重新謄過。
注：桌椅的形態，用素描來修整描繪。

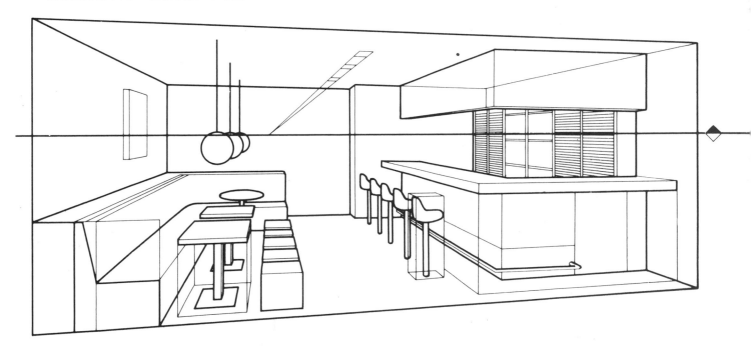

圖 A、B 的說明

　　圖 **A** 中的△**g h b′** 和△**b′ j g** 是相似三角形；且△**g h b′** 和△**g d′e**、△**b′ j g**、△**b′ f e** 是相似三角形。

　　圖 **B** 是四角形 **i a′ b′ j** 的透視圖。利用上述的關係，將通過點 **d′** 的垂直線 **g h**，移行到 **j b′** 上，以求得通過點 **d′** 的透視線。

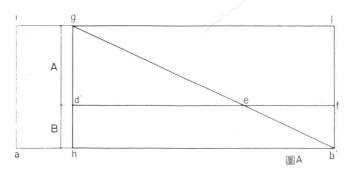

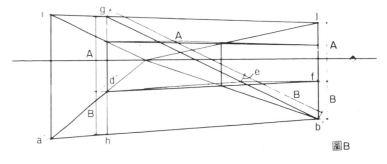

簡略 2 消點圖法〈實例過程〉公寓外觀‧標準

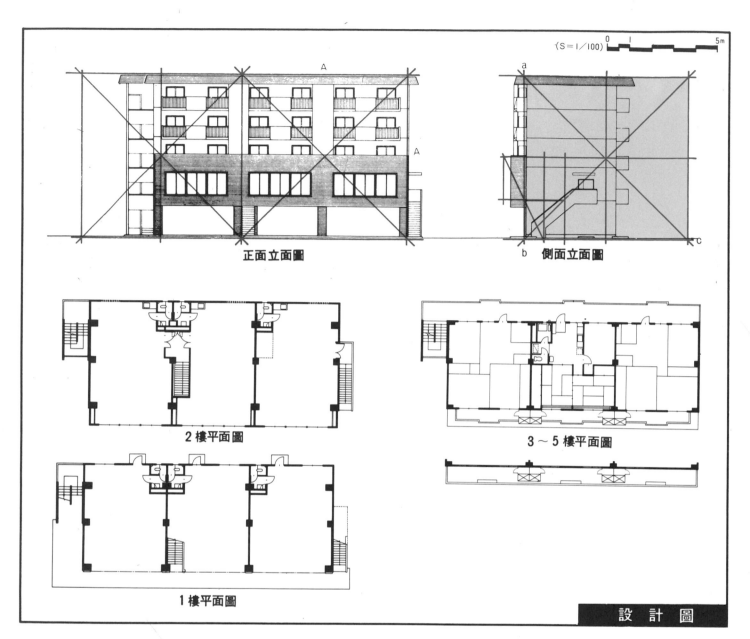

〈S＝1／100〉

正面立面圖

側面立面圖

2 樓平面圖

3～5 樓平面圖

1 樓平面圖

設 計 圖

　　在側面圖（側面立面圖）上設定基準位置 **a** 、**b** 。在 **a** 、**b** 的位置描繪與建築物同高的正方形。在正方形 **a b c d** 中使用分割、延續法將建築物的深度，以及陽台突出部分表示出來。

1 ● 任意決定正面主要點透視線 **l′** 。
　　● 從 **e** 劃向 **VP₂** 的透視線，與 **l′** 的交點定為 **e′** 。
　　● 劃通過 **e′** 的垂直線 **g** ，其與 **GL** 的交點為 **i** ，且其與向 **VP₂** 的透視線之交點為 **i′** 。
　　● 在以建築物高度 **A** 為一邊的正方形上作透視圖，加以視覺調整。
　　● 根據視覺調整，將以 **f** 為端點的正面透視圖放寬。

● 劃通過 **f** 點的垂直線 **VCL** （**VCL**＝視覺調整測線）。
● （**K** 線＝為擴大範圍而設的介線）。
　（簡略 2 消點 **K** 線圖法參照 **P** 60 的基本過程）。

● 素描以 **a′b′j k** 為面的立方體，決定側面的正方形透視圖　**a′b′c′d′** 。
● 分割正方形透視圖 **a′b′c′d′** ，以充當側面的深度。

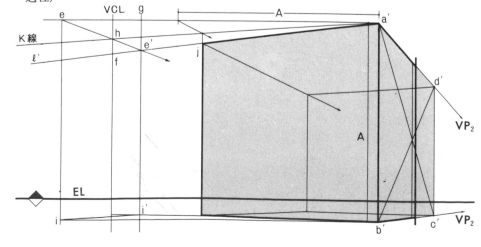

注：由於 l′ 的傾斜，建築物的外觀可能
會有所改變，必須加以注意（圖A）
。如果 l′ 的斜度較緩，VP₂ 會靠
近於O點，則正面越大，側面就越小
，這是從遠處看；l′ 的斜度大時，
就是從近處看。
l′ 的傾斜度是任意取的，VCL 的
位置也是任意決定的。

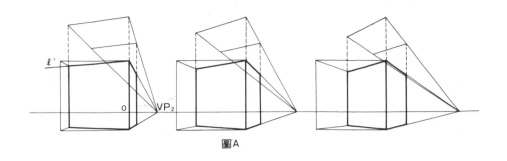

圖A

2● 在立面圖（正面圖）上放置描圖紙，依
過程1的順序進行作圖。

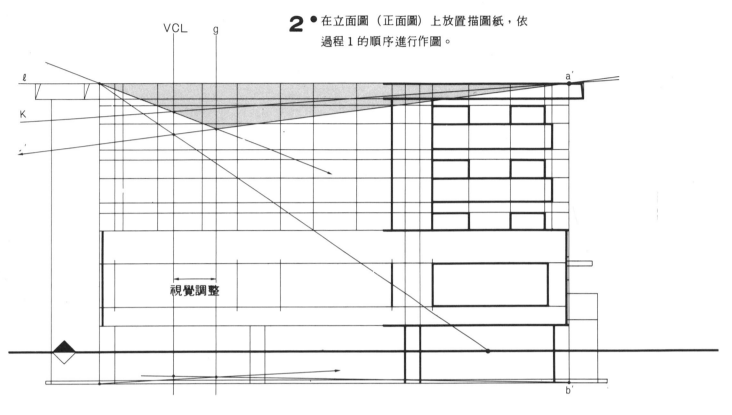

視覺調整

3● 將正面圖上的陽台和屋簷的高度，用 **VP** 移行到垂直線 **g** 上。

● 將 **a′b′** 線上的陽台和屋簷高度點，與

垂直線 **g** 上的高度線連結起來，成為陽台與屋簷的凸出基準透視線。

注：正面圖上的陽台高度與窗的位置，勢必移行到線 **a′－b′** 上，以及 **e** 的垂直線和 **l** 線上。

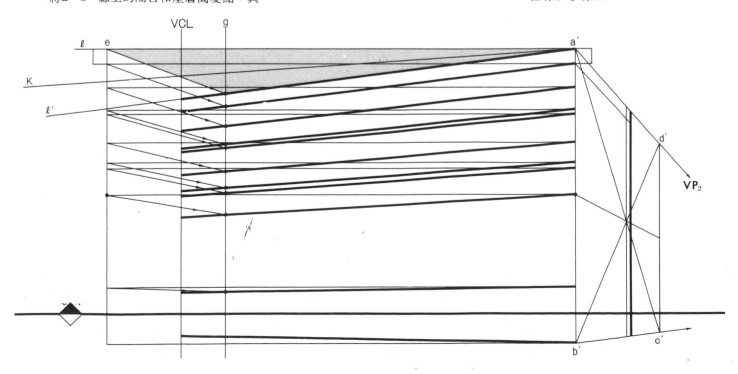

簡略 2 消點圖法

〈實例過程〉學校外觀‧標準

4 ● 將正方形透視圖**a′b′c′d′**分割延續，作爲陽台的突出點。

　● 將**a′b′**上和**VCL**上的陽台高度，用**VP₂**移行到前面（突出的位置）。

　● 從移行位置，將陽台和屋簷的基準透視線組合起來，向**VP₁**方向劃透視線。

　● 將**l**上的陽台位置，用**VP₂**移行到**K**線上。

● 從被移行的**K**線的位置劃垂直線。

● 從垂直線與陽台高度的基準透視線之交點，用**VP₂**移行到突出的透視線位置。

● 此突出的透視線交點，就是所求的陽台突出位置。

注：突出位置的透視線，是從**P**劃水平線，其與從**n**到**VP₂**的透視線之交點**g**；再劃通過該點的垂直線，求從**r**到**VP₂**的透視線與垂直線之交點**t**。從**t**劃水平線，求其與通過**P**的垂直線之交點**S**。將**r**與**S**連結起來，就成爲一條向**VP₁**的透視線。

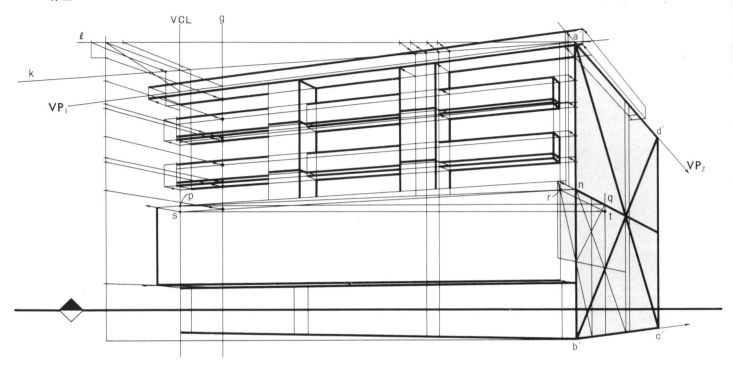

5 ● **l** 上的窗子寬度和陽台扶手寬度，用**VP₂**移行到**K**線上，劃垂直線來求。

　● 窗的高度用過程 3 的方法求得。

● 扶手的寬度，用**VP₂**描繪在垂直線和陽台基準透視線的交點。

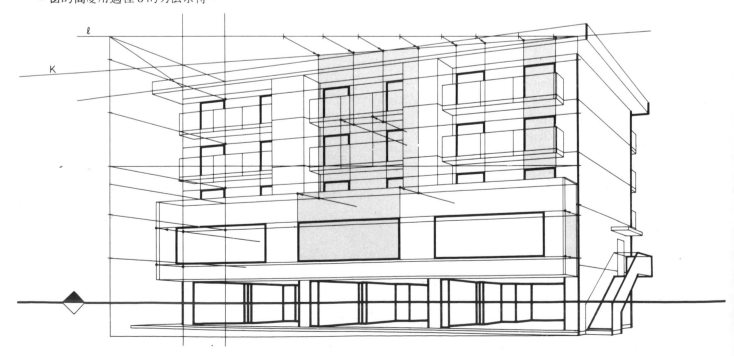

6：窗框、扶手和階梯，都以分割法去描繪。

●將多餘的線條拭淨，且重新階牆過一遍，則完成之。

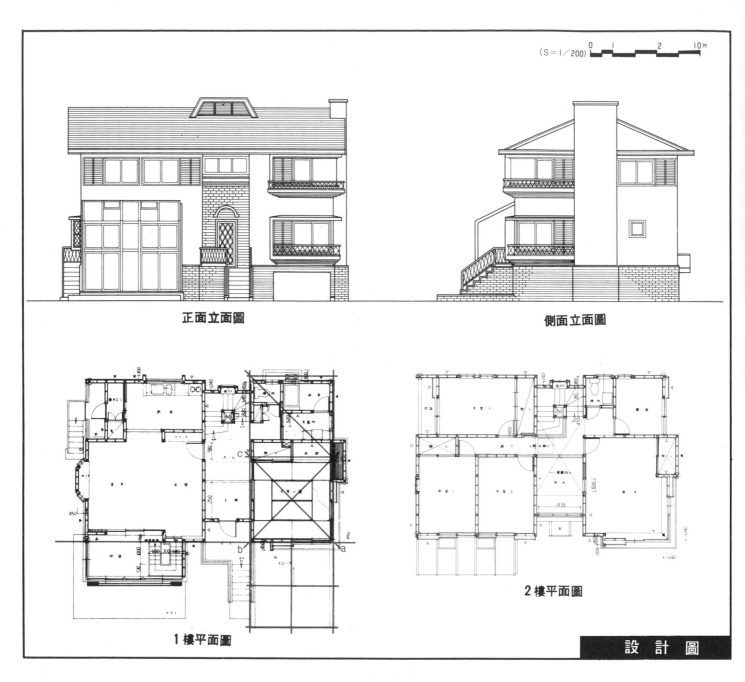

(S＝1/200)　0　1　2　10m

正面立面圖

側面立面圖

1樓平面圖

2樓平面圖

設計圖

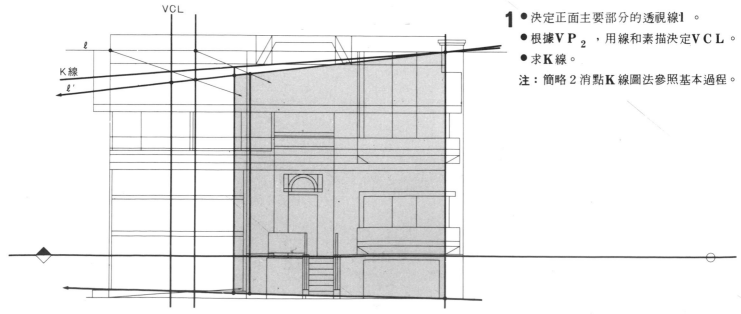

VCL

ℓ

K線

ℓ'

1 ● 決定正面主要部分的透視線1。
● 根據VP_2，用線和素描決定VCL。
● 求K線。
注：簡略2消點K線圖法參照基本過程。

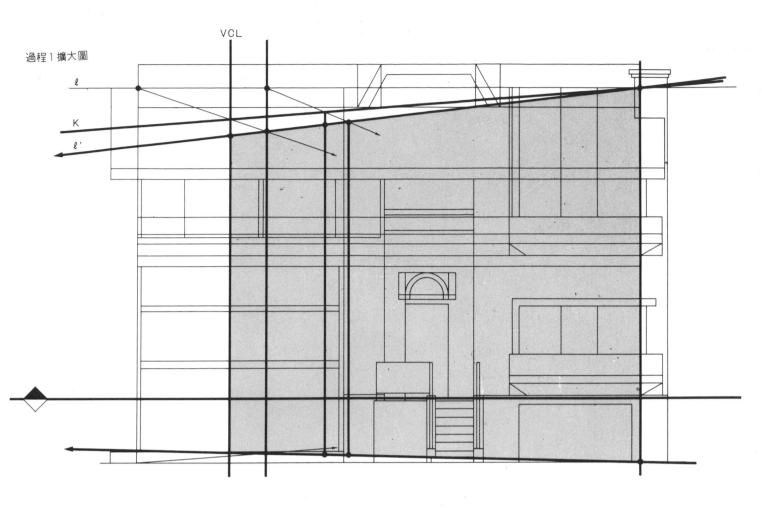

過程1擴大圖

2 • 利用**VP₂**，將正面圖（正面立面圖）
上的窗和日光室的高度和位置移行到正
面透視圖上。

注：簡略2消點圖法參照過程3。

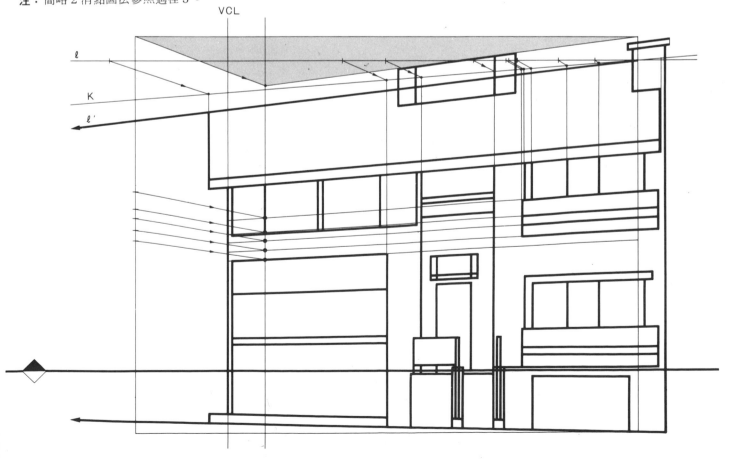

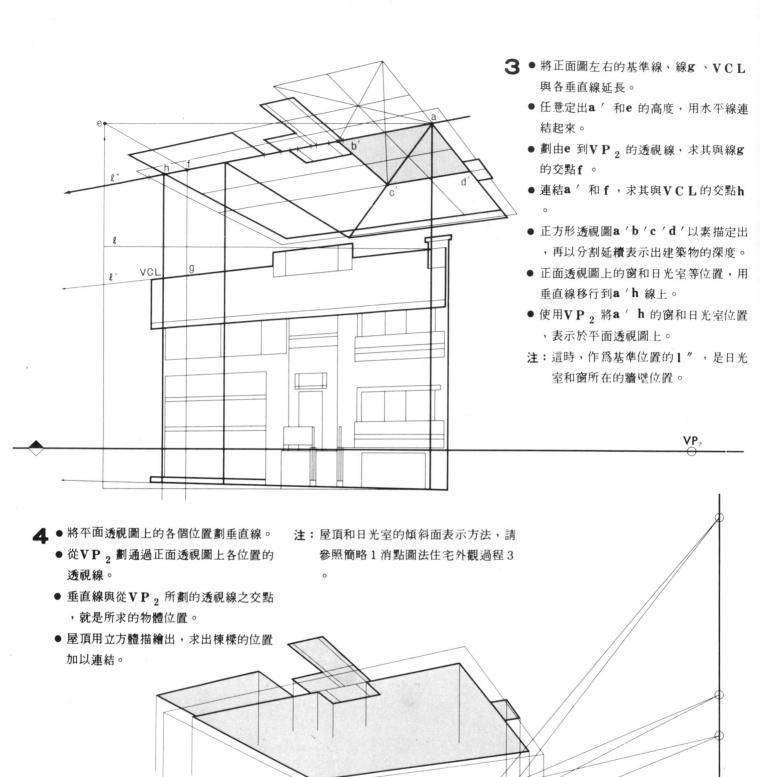

3 ● 將正面圖左右的基準線、線**g**、**VCL** 與各垂直線延長。

● 任意定出**a′**和**e**的高度,用水平線連結起來。

● 劃由**e**到**VP₂**的透視線,求其與線**g**的交點**f**。

● 連結**a′**和**f**,求其與**VCL**的交點**h**。

● 正方形透視圖**a′b′c′d′**以素描定出,再以分割延續表示出建築物的深度。

● 正面透視圖上的窗和日光室等位置,用垂直線移行到**a′h**線上。

● 使用**VP₂**將**a′h**的窗和日光室位置,表示於平面透視圖上。

注:這時,作爲基準位置的**l″**,是日光室和窗所在的牆壁位置。

4 ● 將平面透視圖上的各個位置劃垂直線。

● 從**VP₂**劃通過正面透視圖上各位置的透視線。

● 垂直線與從**VP₂**所劃的透視線之交點,就是所求的物體位置。

● 屋頂用立方體描繪出,求出棟樑的位置加以連結。

注:屋頂和日光室的傾斜面表示方法,請參照簡略1消點圖法住宅外觀過程3。

5 ● 描繪、分割出立方體的面,再畫出階梯
與窗框。

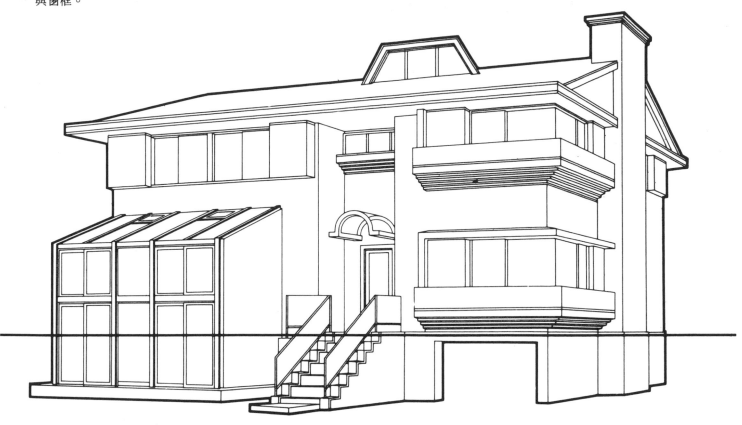

6 ● 作扶手與紅磚接合處的細部描繪,再謄　　將正面圖(立面圖)上窗的高度和位
清後即告完成。　　　　　　　　　　置的高度測線、弧度測線加以移行。
注:以過程5的狀態再加以視覺調整,將　　正面圖上的基準位置和基準正方形**a**
屋頂高度提高。　　　　　　　　　　**b c d**,必須先予以定出。

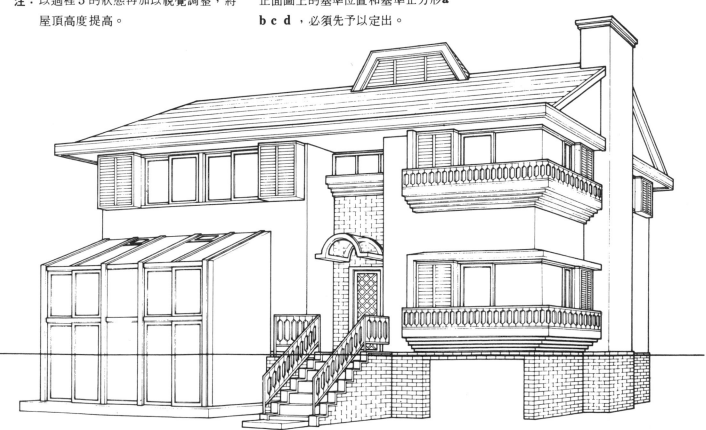

簡略 2 消點相似圖法〈基本過程〉鳥瞰

　　幾乎所有的鳥瞰透視圖，皆無法在桌上取消點的。我們在普通狀況時，依照下述方法，應用了相似形作成透視格子，把要描繪的對象物予以對位後，再進行作圖。

　　比方說彎曲的海岸線、港灣設施，以山脈爲背景的水壩，不管是如何變形的建地，仍可捕捉住由主要點所結合成的正方形，因此找出最初考慮到的最適合的角度，再從這個角度將所看到的正方形素描出，以正方形爲基準來作正確的透視格子，如下圖的正方形建地，想必是在上面建造建築物，而後加以作圖。

- 首先在平面圖（配置圖）畫上格子，來 **1** 作爲表示建築物位置的目標。
- 把建地的正方形，描繪成概略圖。
- 決定建地前方的由 VP_1 方向的透視線 **A**，同樣地畫上向 VP_2 方向的透視線 **B、C**（圖 1）。
- 到這裏爲止，是根據概略圖畫出透視線，素描時所畫的 **D** 線，對 VP_1 無法作正確的集中，所以不能使用，下面的各過程，便要應用相似形來講其求法。

平面圖

正面立面圖

側面立面圖

- 設定透視線 **A** 與 **C** 的交點爲 VP_1'，畫 **2** 上 EL'（假定的 EL）和透視線 **B** 的交點作爲 VP_2'。
- 然後把透視線平行移動到 VP_2'（圖 2

- 從 **A** 和 **B** 的交點爲 **O**，**C** 和最初概略圖 **3** 的交之交點爲 **Q**，用線將 **O** 與 **Q** 點結合，以求與 **C'** 的交點 **P**。
- **P** 與 VP_1 結合的透視線 **D'**，將它平行移動到 **Q** 點，由此來正確地求 **D** 的透視線（圖 3）。

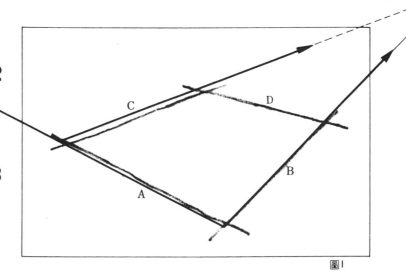

圖 I

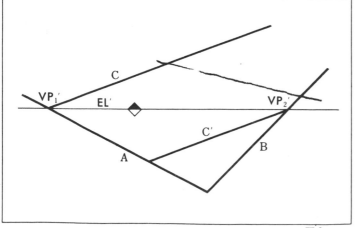

圖 2

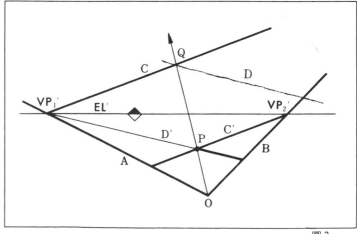

圖 3

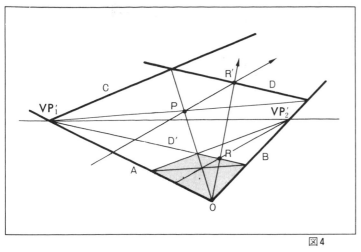

図4

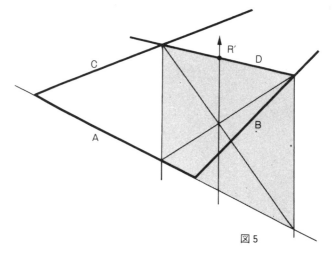

図5

図6

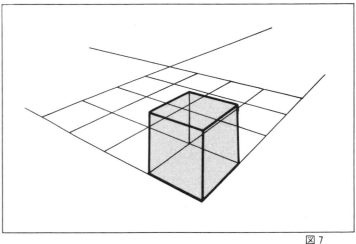

図7

- 在前面的小正方形透視圖上畫上對角線，把這交點和**VP**₂ **4**
 加以結合，以求透視線**D′**的交點**R**。

- 延長**O**和**R**的連結線，來求透視線**D**的中點**R′**。

- 將建地的正方形透視圖中心和**R′**結合起來，就可決定把建
 地二等分的透視圖（圖4）。

- 又如圖5般的四角形，利用對角線來求**D**的中點。 **5**

- 把二等分線作為基準，再用對角線和分割法，來作成建地的
 透視格子（圖6）

- 素描這個透視格子的一格，作為正六面體的一面（圖7）。 **6**

- 這正六面體的垂直之稜線，即為高度測線之記號。

※如下圖，以素描的標準在底面畫上對角線**A —C**，對角線若
 是為十公分，那麼就以七公分的長度作為高度標準，這**A —
 B″**的長度就成為高度**A —B″**。

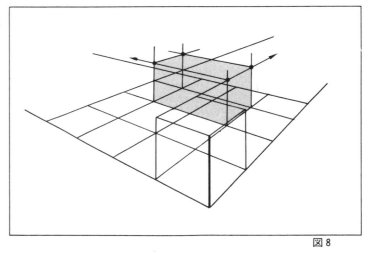

図8

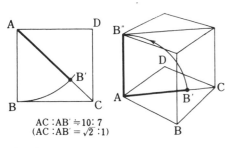

AC : AB′ ≒ 10 : 7
(AC : AB′ = √2 : 1)

- 把平面圖上的格子和透視格子互換位置，在建築物所定的位 **7**
 置上，畫下垂直線（圖8）。

- 把高度加以移行，來完成鳥瞰透視圖（圖9）。

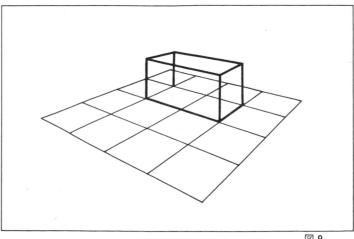

図9

平面配置圖

立面圖

1樓平面圖

4樓平面圖

設 計 圖

進行方法是和前頁（**P**72-73）的基本圖法相同，起先從簡略圖上作成格子，其次就將平面圖予以對位，取其高度測線，再把各點結合起來加以完成。在此把學校鳥瞰圖的例子，其作圖過程，具體地解說如下。

1
- ●起先描繪格子來作爲平面圖（配置圖）表示建築物位置的標準。
- ●這時建地稍微成爲長方形，以建地的短邊作爲一邊的正方形，來決定由分割而來的格子。
- ●把握全體建地形狀的同時，在透視格子的階段，把建築物或設施在比較容易對位處，把格子定在那，如此對作圖的進行更便利。
- ●建地的正方形以簡略圖來描繪。
- ●在簡略圖上任意決定建地前方向**VP₁**方向的透視線**A**，同樣地畫上向**VP₂**方向的透視線**B**、**C**。

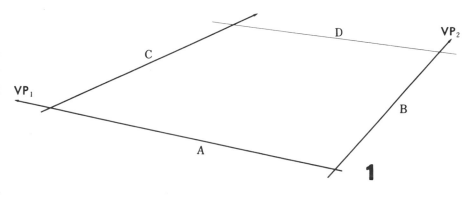

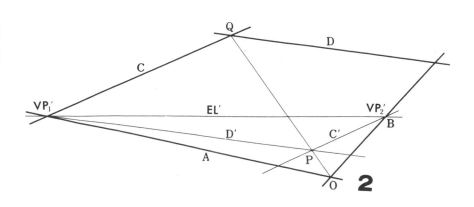

2 ● 透視**A**與**C**的交點為**VP₁′**，由此**V**
　　P₁′畫**EL′**線，其與透視線**B**的交點
　　為**VP₂′**。

　● 把透視線**C**，平行移動到**VP₂′**。

　● 將透視線**A**與**B**交點的**O**，和**C**線與最
　　初簡略圖中的**D**線相交的點**Q**，相結合
　　後可求其與**C′**的交點**P**。

　● 結合**P**和**VP₁′**的透視線為**D′**將其平
　　行移動到**Q**點，以求**D**的透視線。

3 ● 把前面的小正方形透視圖畫上對角線，
　　再畫上通過那交點向**VP₁′**、**VP₂′**方
　　向的透視線，求那交點**R**、**L**。

　● 延長**O**和**R**及**O**和**L**的連結線，再分別
　　求出透視線**D**的中點**R′**，透視線**C**的
　　中點**L′**。

　● 以**A**、**B**、**C**、**D**為各邊的正方形透視
　　圖（建地的對角線）和**R′**與**L′**相互結
　　合延長，來決定建地四等分的透視線。

　● 然後便使用分割法來完成透視格子。

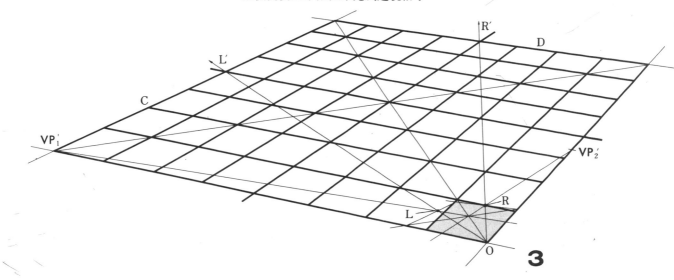

4 ● 透視格子遷就建地的形狀，必要部分便
　　使用延續法來求。

　● 平面圖上的建築物、道路、運動場等位
　　置，在透視圖上各自予以對位。

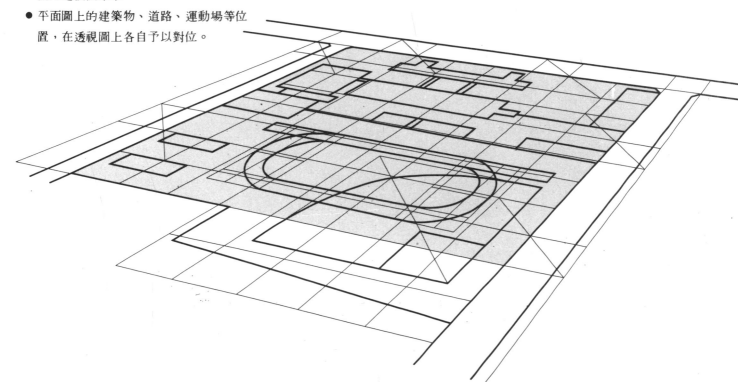

簡略2消點圖法

〈實例過程〉學校外觀・鳥瞰

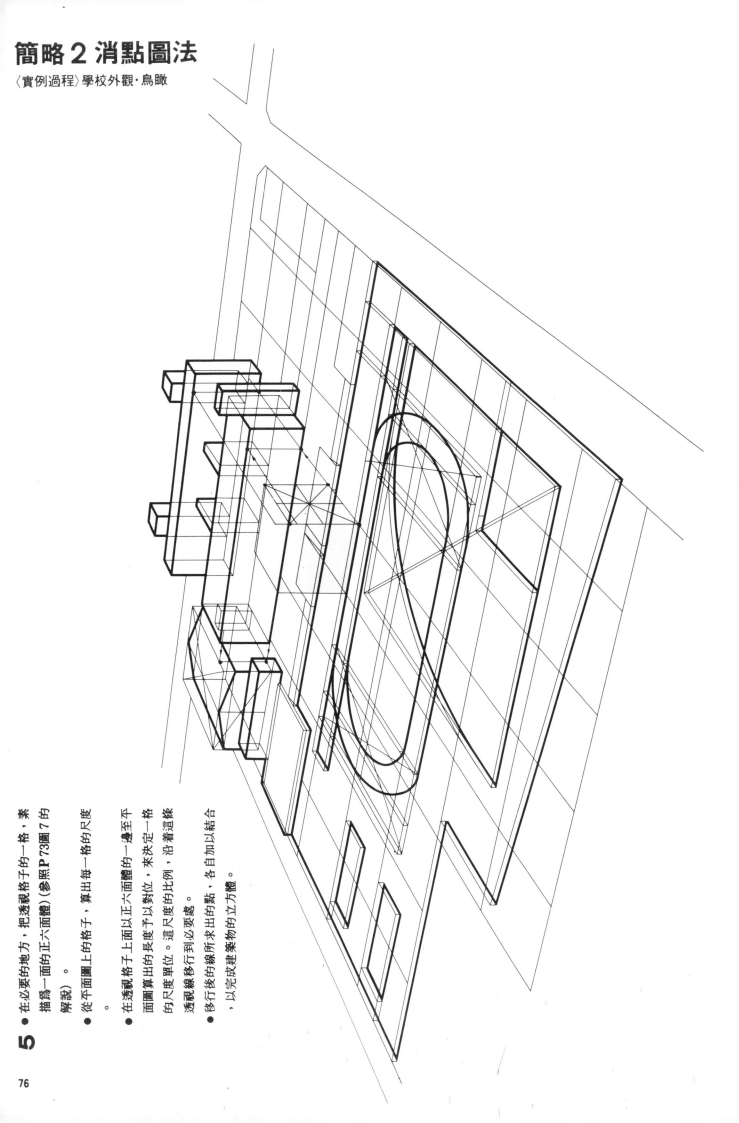

5 ● 在必要的地方，把透視格子的一格，素描為正面的正六面體 (參照P73圖7的解說)。

● 從平面圖上的格子，算出每一格的尺度。

● 在透視格子上面以正六面體的一邊至平面圖算出的長度子以對位，來決定一格的尺度單位。這尺度的比例，沿著這條的尺度線移行到必要處。

● 移行後的線所求出的點，各自加以結合透視線移行到必要處。

● 透視線移行到必要的點，各自加以結合，以完成建築物的立方體。

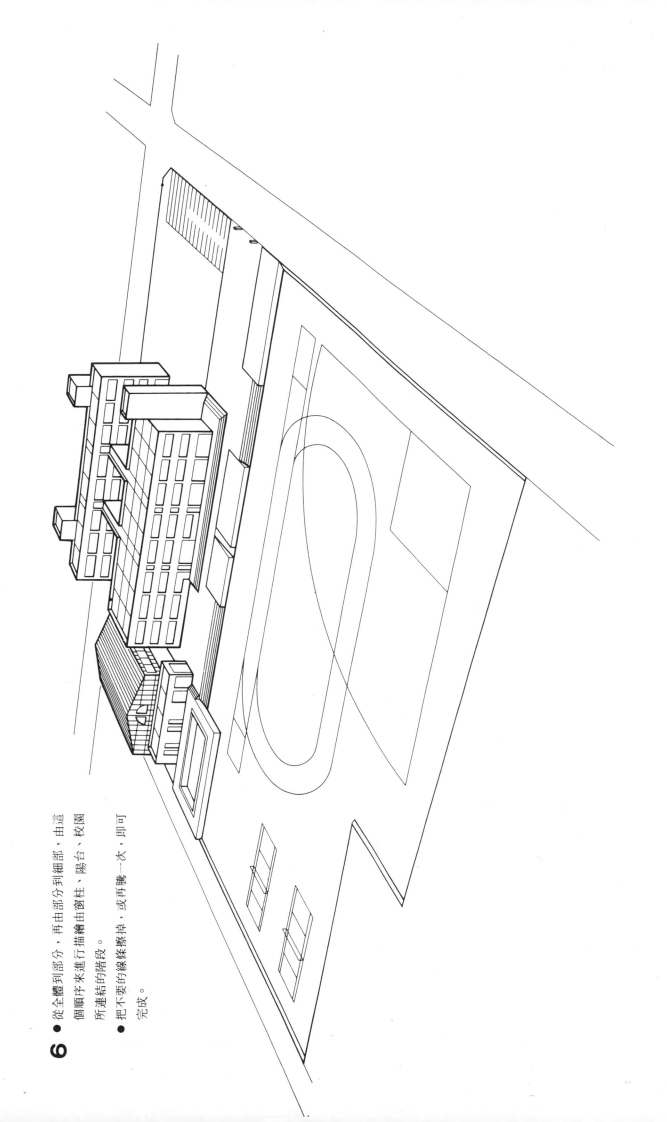

6 ● 從全體到部分，再由部分到細部，由這個順序來進行描繪由窗台、陽台、校園個順序來進行描繪的階段。所連結的階段。

● 把不要的線條擦掉，或再騰一次，即可完成。

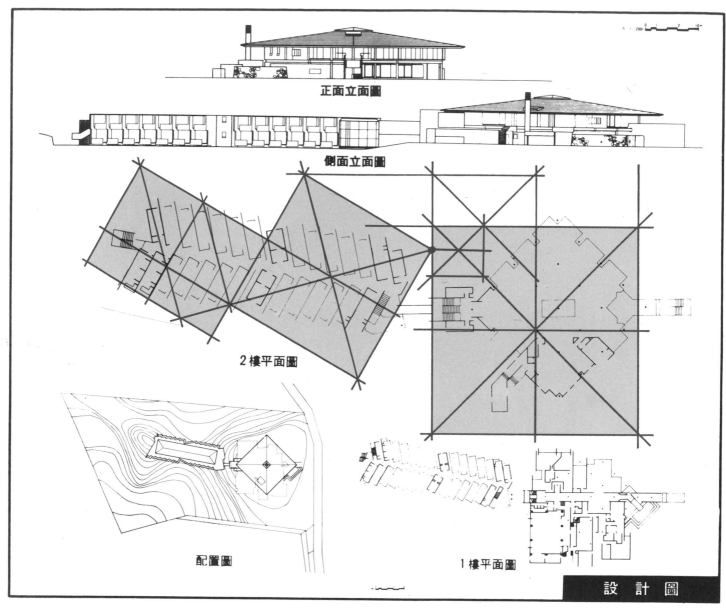

正面立面圖

側面立面圖

2樓平面圖

配置圖

1樓平面圖

設 計 圖

進行的方法是與前頁（P72～77）的基本圖法與學校的鳥瞰圖相同，但並不是像學校的鳥瞰圖般地表現建地內的全體，而是對一個設施等中焦點的鳥瞰圖，以作圖方法加以表現。

1 ● 首先在平面圖上描繪建築物的大小及作為造型基準的格子。

　● 以簡略圖來描繪建築物。

　● 沿着簡略圖把作為基準的正方形透視圖 **a′b′c′d′** 加以描繪。

　● 正方形透視圖 **a′b′c′d′**，以必要的程度分割，延續後，即可描繪透視圖格子。

注：在這時候作為基準格子的是以方形屋頂的看法，來作為考慮。正方形透視圖**ABCD**的求法參照前頁（P72～73）。

2 ● 在平面圖上描繪成為宿舍部分形態基準的格子，然後再加以描繪。

　● 在透視格子上，求出宿舍部分的位置，而後再加以描繪。

注：宿舍部分是方形屋頂的建築物，因為角度不同，遂決定了適合宿舍部分的另一種格子。

3 ● 宿舍部分的透視格子，比照簡略圖來將視覺修正。

注：在過程2的狀態下，把平面圖加以對位來看，宿舍部分在視覺上看來似乎比簡略圖擁擠些，所以為了使在視覺修正上看起來更為自然，把房間寬度擴大到看來自然的範圍為止。

　● 以**O**為基準，到視覺修正的必要位置為止，重新加以分割。

　● 在被重新分割的格子上，描繪宿舍部分的格子。

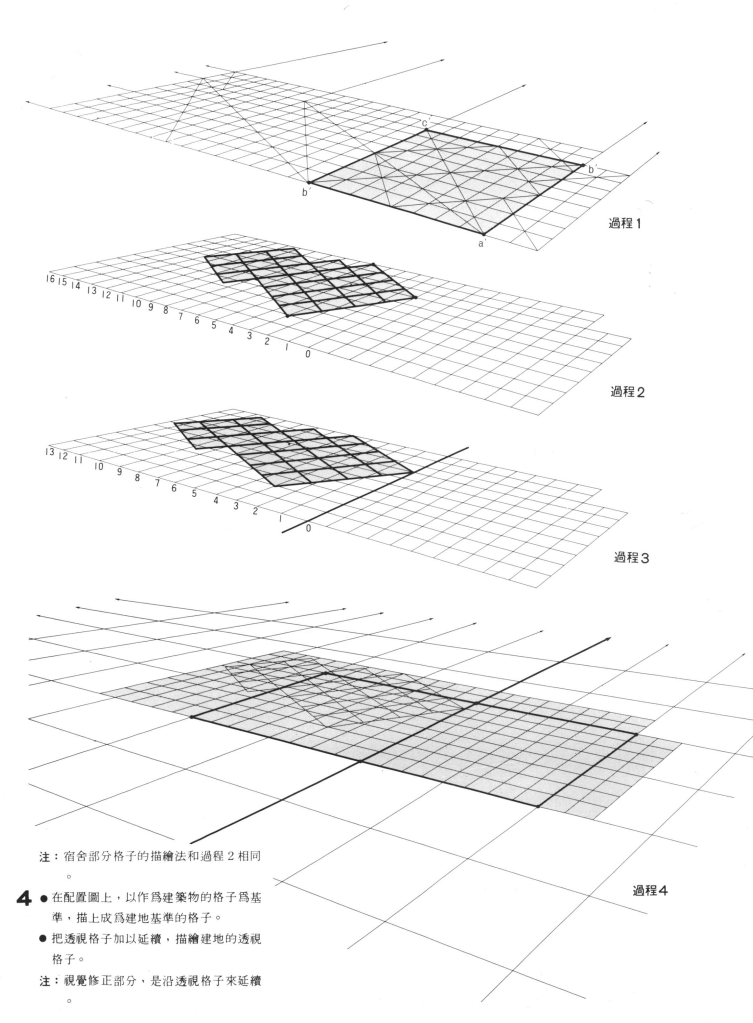

過程 1

過程 2

過程 3

注：宿舍部分格子的描繪法和過程 2 相同

4 ● 在配置圖上，以作為建築物的格子為基
準，描上成為建地基準的格子。

● 把透視格子加以延續，描繪建地的透視
格子。

注：視覺修正部分，是沿透視格子來延續
。

過程 4

簡略2消點圖法

〈實例過程〉設施外觀‧鳥瞰

5 ● 在透視格子上，將建築物與建地各個位
置，予以對位。

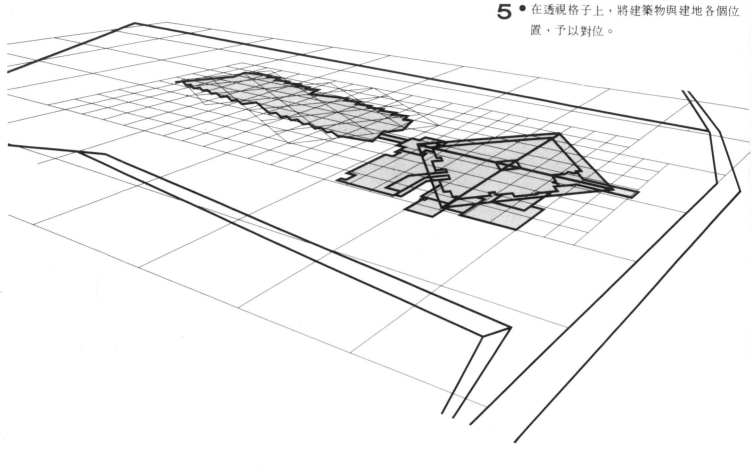

6 ● 在必要地方描繪透視格子，一格子為正
六面體的一面。

● 從平面圖上的格子，算出相當格子的尺
度。

● 在透視格子上正六面體的一邊，把從平
面圖所算出的尺度予以對位。再以分割

或延續法，把建築物的高度予以對位。
把高度的比例沿透視線移行到必要的地
方去，將移行或求來的點，各自加以結
合後，便完成了建築物的立體。

注：建地的高低差，也用同樣方法來求，
宿舍部分是沿其透視線來描繪。

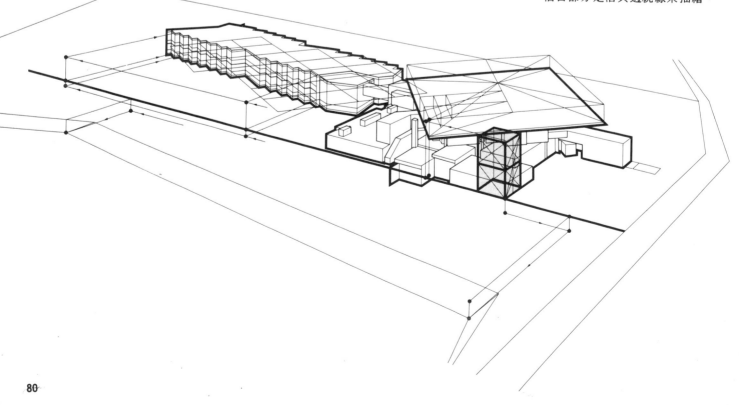

7 ● 描繪出宿舍部分的陽台、窗框、把手等。

● 將不要的線擦掉，或重新描一遍便告完成。

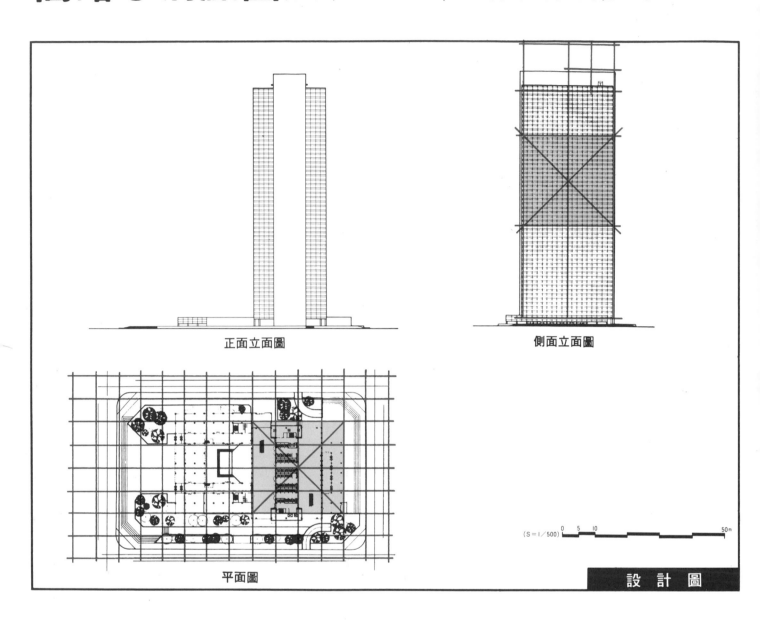

正面立面圖　　　　　　　側面立面圖

平面圖

(S=1／500)　　0　5　10　　　　　　50m

設　計　圖

在平面圖與立面圖上，描繪正方形格子，給予整體性的比例。

1 ● 於 2 消點狀態下，在畫面內簡單的素描，決定其角度或所要描繪的大小。

　● 把正方形的格子在草圖上予以對位。

　● 在正方形格子中，取一個格子為基準，把立方體 **A**、**B**、**C**、**D**、**E**、**F**、**G** 用素描來描繪。
作為基準的正方形格子，是指被描繪的對稱物之中心位置的格子。

2 把立方體 **A**、**B**、**C**、**D**、**E**、**F**、**G** 以下述的方法正確地描出。

　● 立方體 **A**、**B**、**C**、**D**、**E**、**F**、**G** 的 **A**、**C**、**G**、**E** 面、使用格子法來描繪（參照簡略 2 消點法與鳥瞰之基本法）。

● 以格子法從 **H**、**I** 畫下垂直線，求其各別與 **BC**、**BE** 的交點 **J**、**K**。

● 從 **A** 畫上通過 **J**、**K** 的線，求其分別與自 **C**、**E** 畫下的垂線之交點為 **D**、**F**。

● 把 **B** 分別和 **D**、**F** 結合，來完成立方體 **A**、**B**、**C**、**D**、**E**、**F**、**G**。

● 把 **A**、**B**、**C**、**D** 面與 **A**、**B**、**E**、**F** 面加以延續。

● 把建築物的深度 **LM** 充當在立方體 **A**、**B**、**C**、**D**、**E**、**F**、**G** 上。

注 意：**VP₃** 在基準線上。

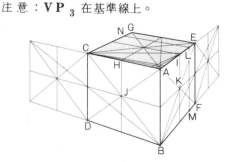

3 ● 把立體A、B、C、D、L、M、N的
　　各對角線結合，其交點為O。

● 畫下通過O的垂直線（基準線）。

● 把通過C向VP₃方向的線加以延長（
　沿着草圖），使它帶有角度地畫上和O
　D的交點作為D′。

● 在水平線 l 、l′上任意設定位置。

● l 上的距離 a（基準線和c向VP₃
　的 l 上之距離），在基準線的左右加以
　分開。

● 將 l′上的距離 a′，也在基準線上左右
　加以分開。

● 把在 l 、l′上基準線左右被分開的各
　位置，加以結合（被結合的線，全部成
　為向VP₃的透視線）。

● 要畫通過A、E、L各點而向VP₃的
　線時，須向P₃的透視線看好位置，再
　描繪各OB、OM、OF的交點作為B′
　、M′、F′。

● 結合B′、D′、F′（被結合的線是向V
　P₁、VP₂的透視線）。

注：在基準線上任意設定VP₃的位置，
　　立體ABCDLMN若被正確地描繪
　　的話，各對角線一定會在一點（O點
　　）相交。

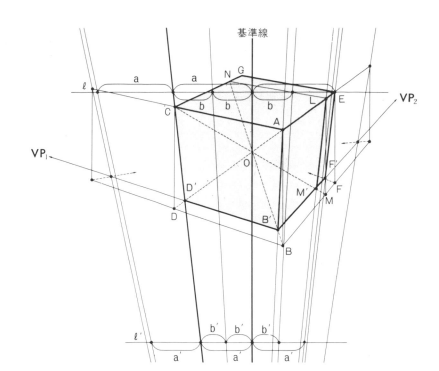

4 ● 立體A、B′、C、D′、E、F′有作
　　適當程度地分割延續的必要。

● 把建物描繪在被延續的立體格子上。

● 在立體格子的GL位置上，描繪底部並
　加以分割，用被分割面之對角線來予以
　延續，可求透視圖的格子。

● 將平面圖描繪在已求到的透視圖格子上
　。

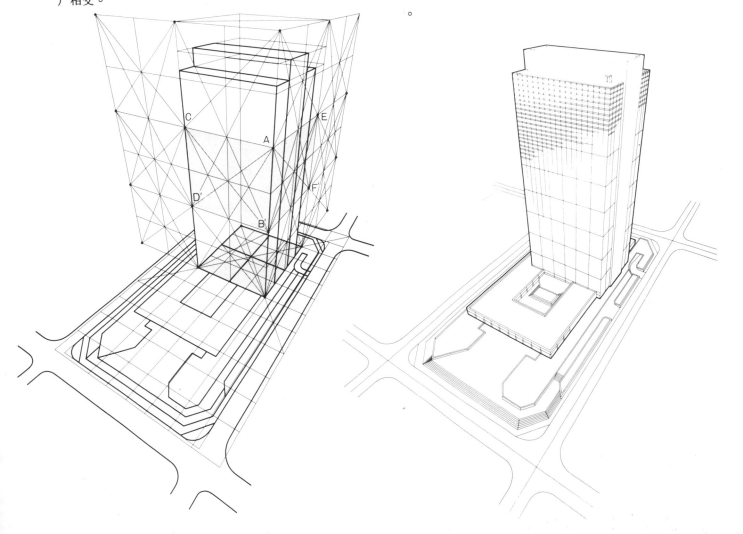

明暗・陰影

　　物體的存在感是以明暗與陰影來表現的，立體的形狀也同樣是由明暗、陰影以及着彩的方向與深淺來表現，透視圖因明暗與陰影用法的不同，其立體感也會有相當程度的差異，通常都必須以光的角度與位置求出明暗與陰影的關係。

　　如果將陰影表現錯誤，就無法傳達正確的立體。明暗與陰影在立體表現中，扮演着非常重要的角色，所以必須要十分把握才可以充分地表達建築物的造型意象。

太陽光線和人工光線

　　太陽光線是遠距離光源發出的平行光線（圖A）。

　　人工光線則是近距離光源所散發出來的非平行光線亦即分散光線（圖B）。在光源大的時候（圖C）本平影就會自周圍產生出半影。

明暗／陰影

a. 光和明暗、陰影

　　光線照射的面，以照射角度與觀看位置的不同，可分為明亮的部分（Light）與稍微陰暗的部分（Half Light圖D）。
參考：大部分透視圖是與P.86的圖A同條件，或露出左側面狀態來描繪。

　　光線照射不到的背面稱為陰（Shade），與其投影下來在地面的影（Shadow）（P85圖Q）。

b. 反射與陰影

　　地面和其他地方的反射光，屋簷等凹入部分的陰面比影子部分明亮些（圖F）。

太陽的高度和影的長度（立面的角度）

　　影的長度是以太陽的高度來決定的。太陽位置低時，影子就會拉長，位置高時，影子就短（圖G）。在立面上來解釋的話較易使人了解。
參考：描繪透視圖時，通常作大約45°的角度來加陰影。

太陽的位置和影的方向（平面的角度）

　　由於太陽位置的變化，影所落下的方向也會隨着產生變化，以平面圖來解釋，較易使人了解（圖H）。

光的強度和影

　　強光時，會有明顯輪廓的影產生，弱光時，便會產生輪廓模糊的影，同時需要注意的是其濃度淡方向的差異（圖I）。

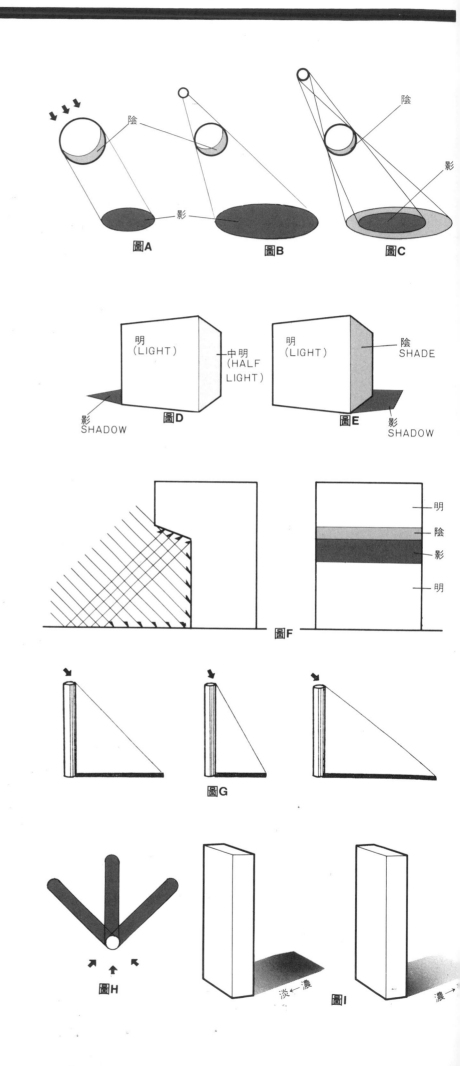

陰影的畫法

以太陽的位置來定陰影的方向，並以太陽的高度來定陰影的長度。如前所述，太陽光線乃平行光線，其投影的透視線全部集中到**EL**上（圖**J**、**K**、**L**）。

如果投影在建築物後面的陰影都向着消點，陰影便會變小（圖**J**～**M**），投影在建 築物前面的陰影會變大些（圖**N**、**O**）。

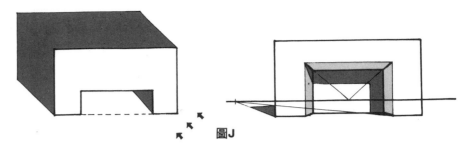

圖J

圖K

圖L

圖M

圖N

圖O

注：我們應把複雜的物體還原到最單純的樣子來想。比方說，地面上有一根棒子立在那（圖**P**），它的影子會延長到**B**的地點，若途中有牆壁，這影子碰到牆壁的地點會垂直上升，從**A**的光之消點線延長至交點線的**B′**。

A

B′

VP

B

圖P

陰

影

圖Q

85

明暗與陰影畫法的實例

明暗與陰影的基本狀態是由於光線方向的變換，應用在實際建築物上的結果，通常都是把光的方向高度，對建築物持有45°角度的狀態來決定的。

畫明暗與陰影的順序，如圖所示，先由平面圖與立面圖去推想，然後再加以立體組合就容易理解。

（圖A、B、C）所示，因光線照射的方向與位置的不同，其明暗與陰影的關係會有所差異，即陰影的位置會因光線照射方向的改變而變化。

注：屋簷投影在建築物正面與側面牆壁上的陰影，以及建築物正面入口的陰影和圓

柱環所造成的陰影，各有何種變化，都要特別留心觀察。

從右側正面與側面以45°角的方向由上方照射的狀態（圖A）

一如以上的狀態，稍微偏右或偏左一點而加以照射，是最常被採用的角度。

從左側正面以45°角的方向由上方照射的狀態（圖B）

在這種場合裏必須要畫出側面與地面的陰影，才能充分地表達立體感，但在陰與影中，非捉住明度的變化來表現不可，這就要具有高度的表現技巧了。

從建築物後上方以45°角的方向照射的狀態（圖C）

由於逆光或建築物的正、側面是陰影的狀態，以及地面與部分屋簷所投影的陰影，這就與（圖B相同，以陰和影的明暗變化表現立體感。

室內透視圖的明暗與陰影

在室內的場合時（注：假定光源只有一個的時候），照前述的方法，在光源置消點描出即可。由於光源近，所以受光對象物的面，被投影之影的面會變大，複數光源時，各自的影則會相互交疊，當然最光亮的光源所投射的陰影最暗。逆光時，其陰影廣大地投展在較近視線的前面。在發亮的天花板或類似發光高度的天花板，依光源發光度的不同，陰影的位置大部分均為垂直投影下來的。

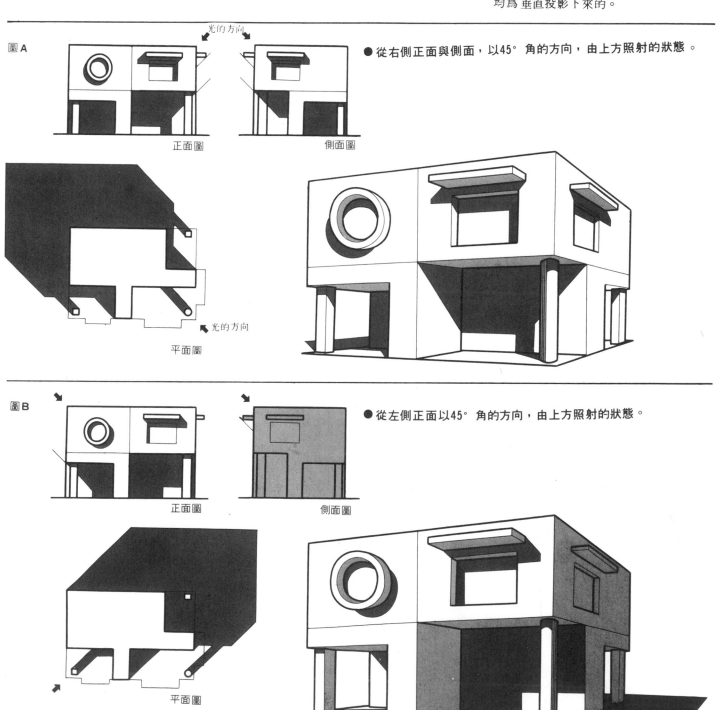

● 從右側正面與側面，以45°角的方向，由上方照射的狀態。

● 從左側正面以45°角的方向，由上方照射的狀態。

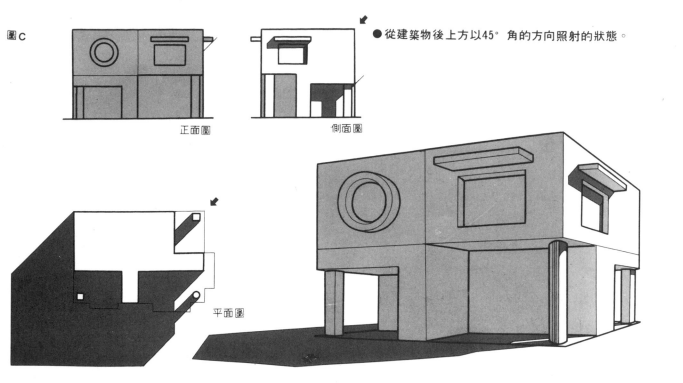

圖C

正面圖　　　　側面圖

●從建築物後上方以45°角的方向照射的狀態。

平面圖

明暗與陰影的材質表現

如果想讓建築物顯得真實些，則可運用明度的三段變化原則（P.95），由於要表現材質的相異，就必須以明暗與陰影的變化，把它加以區別。

即以明暗與陰影的明、中、暗（淡、中、濃）的原則，加上材質的影像狀況，而加以考慮就可理解了。

如此而表現出來的材質可區別為①有光澤的材質、②半光澤的材質、③無光澤的材質等三種。

雖然各種不同材質置於同一條件的建築物，會產生如下各種不同的影像情況，但唯有確實地把握這些狀況，才能表現建築物的真實感。

● 具有光澤材質的建築物影像

具有代表性的材質有玻璃、不銹鋼等，這些材質雖有些許差異，但大部分均可作為鏡面。與視線相對的面，即是建築物正面下層部留下淡薄材質的固有色澤與質感，而反映於對象物。但與視線成為一角度的中、上層部分以上的材質，其固有的色澤與質感，就差不多看不到了，而變為反映天空狀態的鏡面（換言之，描繪在鏡面上投影的影像，就是表示有光澤的材質）。但是如果亂用以上方法時，便會損壞建築物的立體感，因此必須運用明、中、暗的原則，並加以適度地調整。

● 半光澤材質的建築物影像

具有代表性的東西有噴塗壁面、粗金屬板面等，可以看出材質的固有色澤與質感，與上述的狀態有稍許類似，就是視角較大的上層部正面與側面，亦可看出模糊的鏡面狀態，以淡淡的色調反映於對像物上。

● 無光澤的建築物影像

具有代表性的東西有無釉磁磚、拉毛混凝土面等。材質的固有色澤與質感最易被表現出來。在鏡面狀態下是看不出正、側面的明暗與陰影，和其他材質比較起來，更能顯現正確的影像，又其在寬廣面上的明、中、暗三段變化，也比其他材質來的微妙些。

有光澤材質的建築物
● 玻璃
● 不銹鋼
● 鋁
● 磁磚
● 磨石子

半光澤材質的建築物
● 噴塗壁面
● 粗面金屬板
● 油漆面
● 樹脂漆
● 陶製磁磚面

無光澤材質的建築物
● 紅磚面
● 混凝土面
● 無釉磁磚面
● 拉毛混凝土面
● 粗石面

鏡映・倒影

映在鏡面上的實像稱爲鏡映（另稱倒影），而映出來的像則被稱爲映像。

建築材料有鏡面性與具有自然現象的鏡面性兩大區別，二者均是描繪由鏡面的映像所表現出的質感與狀況。

反映在鏡面或水面的對象物倒影，以及淡淡地反映在瀝路面、磁磚與大理石地板的倒影，其表現方法就有所不同，但其影像的大小相同。

把茶杯放在鏡上時，以鏡面爲界，所映出的茶杯大小是相同的，但茶杯的開口卻映不出來（圖A），須要特別留意的是，透視圖所表現出來的影像與眼睛看見的是不完全相同的。除此之外，實像與映像的消點是相同的，但由於EL高度的不同，而映像亦會有變化，對此也要特別留意（圖B）。

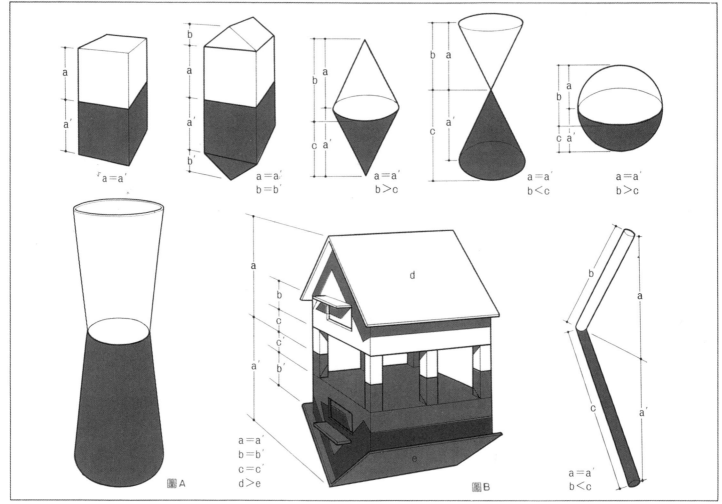

表現在鏡上的與其鏡映是相同的，硬度比其他的玻璃更顯明。由於日光照射的方向，使桌邊的環境等亦看來不同，尤其是處在外觀的場合時，便可預測出映入的對象物，而使用攝影機來攝影或描繪。

映在水面的映像之思考法（圖C）

以水面的位置作基準，再以這個面為界，則映像會被映入。例如，在水面鄰近的陸上建有建築物時，鏡映是在這建築物的正下面，大小是建築物的高度和地面的厚度（從建築物所建位置的正下方，到水面位置為止的距離）加起來的東西，照這樣地會映入在正下面鏡映的高度上。當一艘小船浮在水面上時，小船的高度照樣地會映在水面鏡映的高度上。

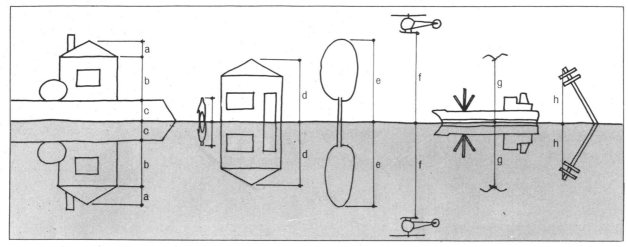

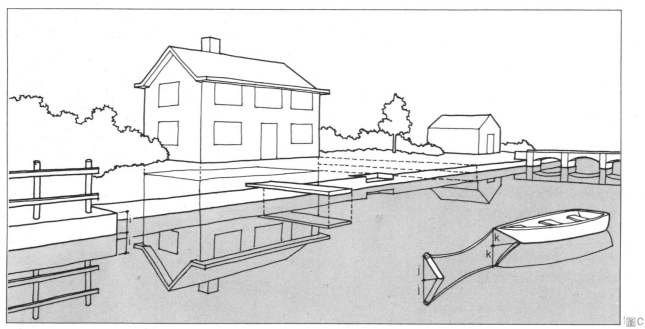

圖C

想像鏡映在鏡面上的方法（圖D）

以鏡子所立的位置為基準，首先從鏡子到物體末端間的距離，照樣地應用延續的方法，將它移行到鏡裡去。然後從鏡子到物體為止的距離，同樣移行的話，則在鏡中鏡映的位置和大小就可測出。

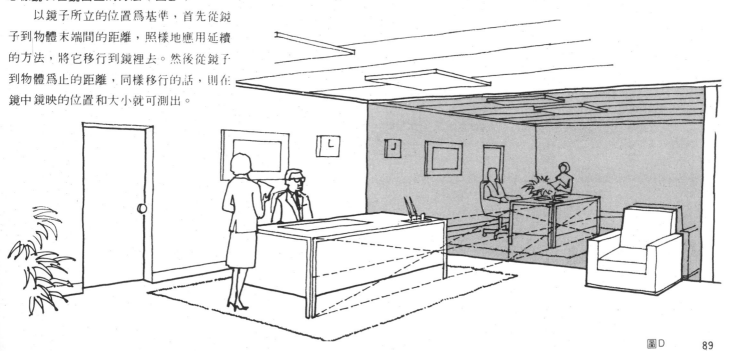

圖D

構圖‧構成

物體與物體的組合，或空間的取材狀況等，在畫面上給予有計劃的秩序感，來把全體完成的事，就稱為構圖或構成。如果想描繪出好的透視圖，就必須要有完好的構圖，否則就無法如願。

決定構圖的良否，有以下三個條件。①調和＝畫面中的各要素須調和。（又分為形態調和、明暗調和、色彩調和等）②強調＝所計劃的東西有效果地被強調。③均衡＝全體、部分的均衡要處理的好。在透視圖的完成過程上，重要的是在進入作圖之前，必須要一邊留意上述諸點，一邊作草圖寫生，決定大概的構圖，充分把握所要描繪建築物與環境的關連性，及造形的特徵等。

具體地來說，由於建築物性格、規模或標準透視圖、鳥瞰透視圖的相異，其構圖的方法（就是建築物的收容法）就不相同，基本上我們大概是用圖來介紹的但請看本書中在各個場合構圖的方法，來作為參考吧。

Ｉ 調和
● 建築物的造形與畫面
採取適合建築物造形的畫面（橫、縱位置）〔圖1〕。
● 建築物的大小和位置
在畫面上，建築物所佔的位置，極端的變大或變小都不好（圖2）。

標準透視圖（眼睛高度為1.5m）時，建築物必須小於整個畫面，亦是說要多留些空間位置（圖3）。

ＥＬ的位置，則比畫面的$\frac{1}{3}$還要低一點為宜（圖4）。

注意：不要把建築物或ＥＬ放在畫面高度的中心。
● 建築物的角度
建築物正、側面大約都是以比例8.5：1.5至8：2這種分量來處理（圖5）。

建築物的左右空白部分，把正面側的這方稍微多取一點。畫鳥瞰透視圖時，除了需把全體配置關係加以描繪以外，不能把ＥＬ拉在必要高度以上（圖6），建築物的門是它主要的外表，盡可能把ＥＬ降下讓人看到（圖7）。

● 建物的造形與點景
能把建築物的特徵作有效果性活用的點景。
Ⅱ 強調
以明暗陰影的對比、色調的變化等，作有效果性的安排，並對表現意圖加以強調（圖9）。
Ⅲ 均衡
對中心部分來說，當其他部分無法調和時，便用點景或境界的處理法求平衡（圖10）。

● 點景的配法
加入點景的人物、車等要取近的場合，不是隨便的加進去，而應該考慮以下這些事。點景有近、中、遠景的區別，首先就須把這些分別清楚畫好，空間的擴散情況和深度應該要表現出來，使畫面有動感的變化，再將那具有流動感的位置畫在那適當的地方，然後，就全體來看，把視線誘導到建築物的焦點，點景的畫法就是在這樣的構想之下畫成的。

圖1

圖2

圖3

ＥＬ
圖4

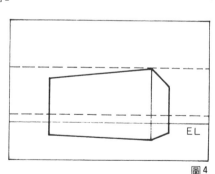
8.5(8)　　1.5(2)
a
b
a＞b
圖5

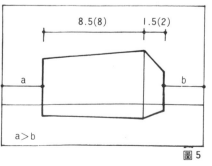
圖6

圖7

圖8

圖9

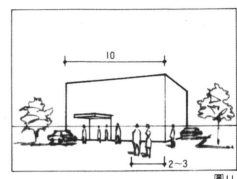

圖11

圖10

● 人物的配置

　位於最前面的人物，不要畫在建築物正面的中心。若以建築物正面的寬度分為10等分，人物便畫在從前面數來大約2～3等分的地方，其他的人物則與建築物具連續變化的關係而配置（圖11）。

● 車、樹木等的配置

　描繪車、樹木時，以不要放在建築物中心為原則，但也要避免遮蓋住建築物的特殊造形部分。

● 4個注意點＝①同一線上②平行③等間隔④中央

1.不要放在同一線上

2.不得平行置放

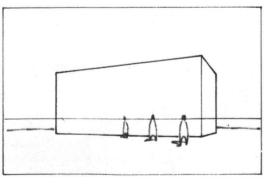

3.不要等間隔置放

4.不要置放在中間

造形複雜的建築物之思考方法

建築物不一定是在平坦的建地上以四角形所建立的，它立地條件及造形是要在複雜多岐，而能適應各種的場合（基準面的取法等）必要時或以作圖方式來表現。

一、建築物的角不是90°時（圖1）

這種場合於作圖來說，在上部描繪平面圖，再用格子測出對於正、測面的角度。這是最有效的方法。

二、建築物上層部和下層部不同一平面時（圖2、3）

把作為基準的面，放在建築物的上層部或下層部，由於要決定透視線的角度，所以從概略圖製作階段開始，就有檢討的必要。

三、建地與建物從裏面向前方分出來時（圖4）

與前述的場合相同，透視線的角度定法就成為問題（正面側透視線）。

四、建築物的造形很複雜的時候（圖5）

此時也由概略圖的上或下部來描繪平面圖，最有效果的方法是以格子充當平面，然後再開始描繪。

五、前面以及側面的道路為傾斜路面時（圖6）

要注意斜坡路面傾斜的透視線，點景則沿着這透視線來描繪。

六、具有曲面造形的建築物時（圖7）

曲面是利用圓周的一部分，在那地方來描繪透視圖。

七、當屋頂是複雜的組合時（圖8）

在這時候最需注意的是傾斜面和傾斜面間相連結線，所成的角度。

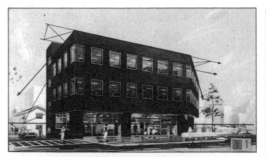

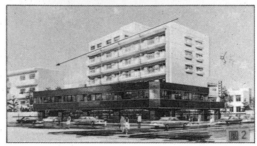

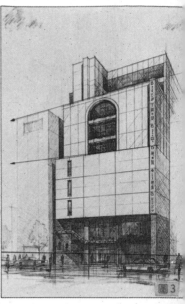

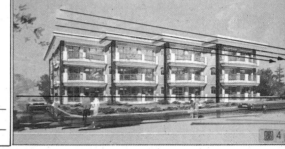

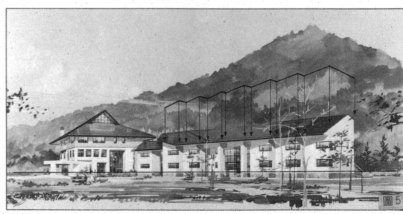

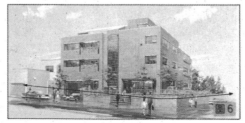

表現技法

基本演習

鉛筆描法

鉛筆的表現方法是最方便且簡潔的，在完成的透視圖上加添陰影，使作品顯出實在感，此種構圖最基本的要求是必須對鉛筆的使用加以習慣。尤其鉛筆的深淺產生的黑白二色是立體感表現的基礎，也是素描和着彩二種表現階段不可或缺的要素。

基本練習的應用

基本練習經過一段時間之後，進入應用陰影的繪法─即立體感表現的階段。詳細的過程參考鉛筆畫法的過程來進行。對黑白深淺的立體表現有充分的把握之後，便進入最終的色鉛筆透視法。如何以色彩換置黑白的深淺？如何以鋼筆畫換置鉛筆畫？怎樣相異的情況會產生怎樣相異的效果。這些答案工作者必須通過實際的經驗加以學得。

有關用具
鉛筆和紙
鉛筆的種類．（2H－3B）

表現明亮和纖細的部分使用2H－HB細筆；描繪暗的部分和點景使用B－3B粗畫（但是不同的紙質會產生不同的效果）。

紙的種類

初用描圖紙、製圖紙等粗糙的紙張時，仔細地將各種的效果加以比較體會是最基本的要求，色鉛筆透視圖、鋼筆透視圖紙張的應用方法也相同。

鉛筆的削法
圓錐狀

削出的筆心長度大約一公分，用砂紙把筆心的前方磨成圓錐狀，用於描繪構圖的細緻部分。（圖1）。

鑿狀

將筆心的一邊用砂紙磨成平面，使鉛筆產生角度，便於描繪寬線；將角度的方向倒轉也可用來描繪細線（圖2）。

基本練習的方法
使用定規的練習
1.水平的線

以T定規和三角定規練習，將鉛筆持得稍微向右傾斜一角度，由左向右畫（圖3─鉛筆自2H－3B都可使用，以下相同）。

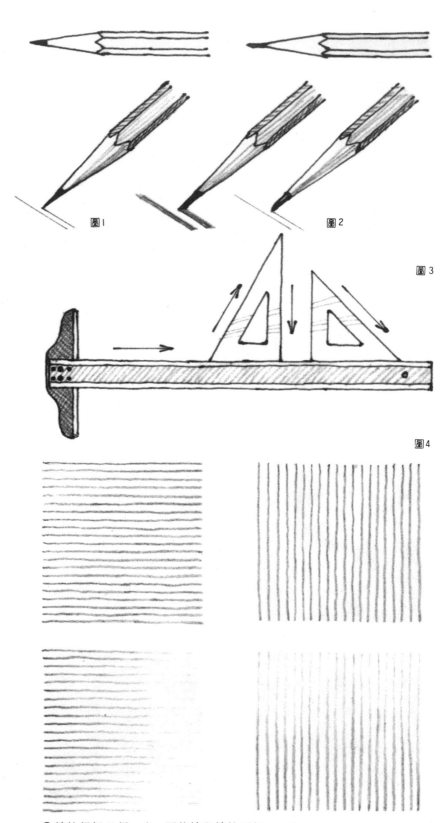

圖1

圖2

圖3

圖4

○線的粗細必須一定，因此線與線的平行畫法必須反覆練習。此時，愈軟的鉛筆愈能顯出力量的大小；愈能顯出粗細的不同但不易均勻，故使用時必須將鉛筆稍許迴轉，養成平均使用力量的習慣。

○加力量的時候大都在起筆和收筆之際，變換地練習，深淺的變化不得有極端的情況，應使用圓滑的表現。

2.垂直的線

比水平線稍微需要技巧，將定規放在鉛筆的左側，從上往下畫，配合水平線畫法的要領一同進行。

3.斜線

水平線→垂直線→斜線，描繪的技巧漸漸變難；右上方、左上方的斜線需要更深一層的技巧，描繪時配合水平線的要領進行。

徒手畫法練習

依照使用定規的練習方法，以徒手繪法來練習（圖4）。

模糊畫的技法（圖5）

自左而右迅速地將線條重疊，使之呈現模糊，此時應注意的是自濃到淡、淡到濃必須圓滑地畫過，不得有不均的地方出現（圖6）。

描繪幾何造形、立體表現和三段變化的練習

基於前述的明暗、陰影原理，將正六面體、球體、圓筒、圓錐的基本形態以模糊的技法練習。明、中暗、陰、影的關係必須充分地把握之後方能適切表現。又，物體上由於光線射進的程度如圖形的明亮度也分明、中明、暗三段的變化；雖然在同一面上明亮度也有差異，將明、中明、暗三度變化表現於作品上可使作品的密度增加。

針筆畫法

這種表現材料有鉛筆的簡便，尤其使用針筆的時候，墨汁不會掉，可以在畫上產生固定的粗細線條，因此，無論誰來畫都可以畫出正確的線條，對纖細線條的表現也很合適。

○使用針筆作圖的時候，角度大約與畫面呈75度。不宜太用力，應以輕鬆、一定的速度來畫。

色筆畫法

色筆在用法上和鉛筆同具簡便性、色彩容易表現。又最近品質經過改良彩度更加提高，用於重塗的混色易產生效果。對初學者而言，將這些特點加以活用，習慣色彩材料的使用，色筆是最合適的材料。色筆的基本練習要和鉛筆一同進行，色筆的顏色約有九十色，但基本練習的材料只須二十四色即可。從單色到混色的漸進練習，色筆的使用法以將色彩的表現加以把握為要。基本練習熟練之後，一方面留意鉛筆熟練地以黑白的深淺表現立體感，一方面配合色筆的要領進行之。

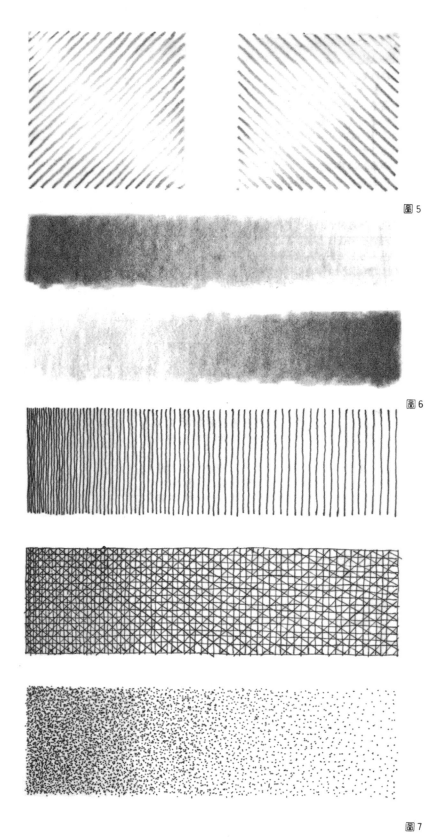

圖5

圖6

圖7

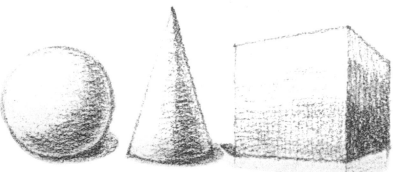

質感表現

　　建築物在外觀、室內所使用的各種材料，又在點景上描繪草坪、水面、雲等現狀，在作圖上這些不同的質感加添上陰影，對質感能夠給予正確的表現，產生出更寫實的透視圖。質感的表現方法並沒有一定的法則，活用前述的鉛筆的描繪基礎，加上自己反覆觀察練習素描，用各種方法做實驗，把握住描繪對象物的表面是滑的？粗的？是鈍的？圓的？是明亮的？陰暗的？這些答案可以由看上去的角度明確地表現出來。作圖對象物的表面如果是粗糙的，譬如粗糙的石頭、噴上有色砂的牆壁等事物表現時，應該使用軟鉛筆；如果對象物是平滑的、高光澤的事物則使用硬鉛筆；而對鏡子、不銹鋼等帶有強烈光亮效果的事物便以硬鉛筆迅速地畫出。

　　以針筆作圖的時候，其基本練習大致和鉛筆相同，但是必須將筆觸分開使用，以表現建物上的一般性材料的質感。本書第八十七頁，對不同材質的建物，其外觀上的表現法曾加以舉例說明，作圖工作者最好能習得自己特有的表現技術。上述有關點景部分的表現，請參考點景的項目。

木材的表現

　　將木材表面的木紋以徒手繪法來表現，一般而言可分平行的正紋和彎曲的曲紋二種。表現硬木材的質感時使用硬鉛筆，削尖筆心；表現軟木質感的時候，則使用軟鉛筆，以砂紙磨成圓錐狀。

石頭的表現

　　如將大理石磨成平滑的表面，其高光亮的平面，就如同在石頭上放置一片薄薄的玻璃。因此，在表現石頭質感的時候，首先必須將亮度表現出來；石頭特殊的硬性質感，則以硬鉛筆使用徒手繪法輕輕地描繪出。

金屬的表現

　　鋁、不銹鋼等金屬受到光立即反射刺眼的光亮，此種反射部分即光線最強的部分，必須繪入對照物以極端的明度差距表現鏡面的反射狀態。相接點則以比較硬的鉛筆，使用定規將之硬硬地表現出來。

玻璃面的表現法

　　光滑的表面以光的反射表現；透明感由描繪透視的內部來表現。反射部分、透視部分、靜面部分這三部分由觀看的位置

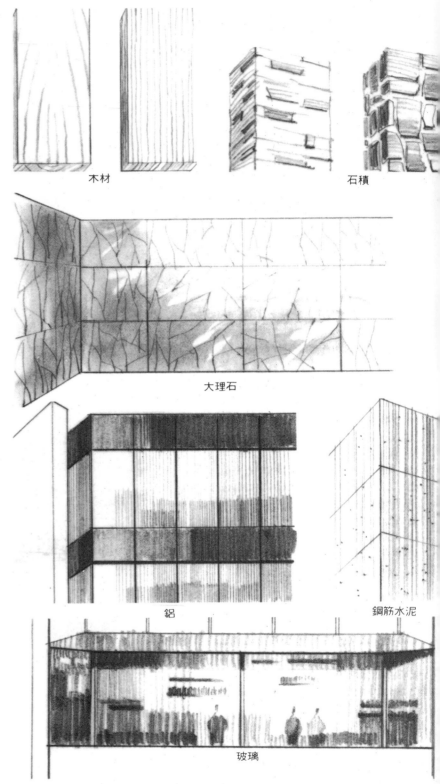

木材　　　　　　　　　　　　　　石積

大理石

鋁　　　　　　　　　　　　　　鋼筋水泥

玻璃

和光的角度來區別，因此在看過實際的建築物或照片後有加以研究的必要（參照次頁的鏡映的項目）。

混凝土的表現法

　　此種地面呈粗糙，使用假框相接的地方保留著間隔距離。表現時假框的相接地方使用定規描繪，粗糙的地面則以比較軟的鉛筆來點描。

紅磚、磁磚的表現法

　　此二種建材為一個一個集合的面，所以，不要採表現自然石的方法，注重濃淡變化的適當、調和是首要之務，尤其是磁磚面光的反射部分，必須加以強調。片與片相接處表現時使用定規；以鉛筆表現時，紅磚的用筆要較磁磚的用筆的硬。

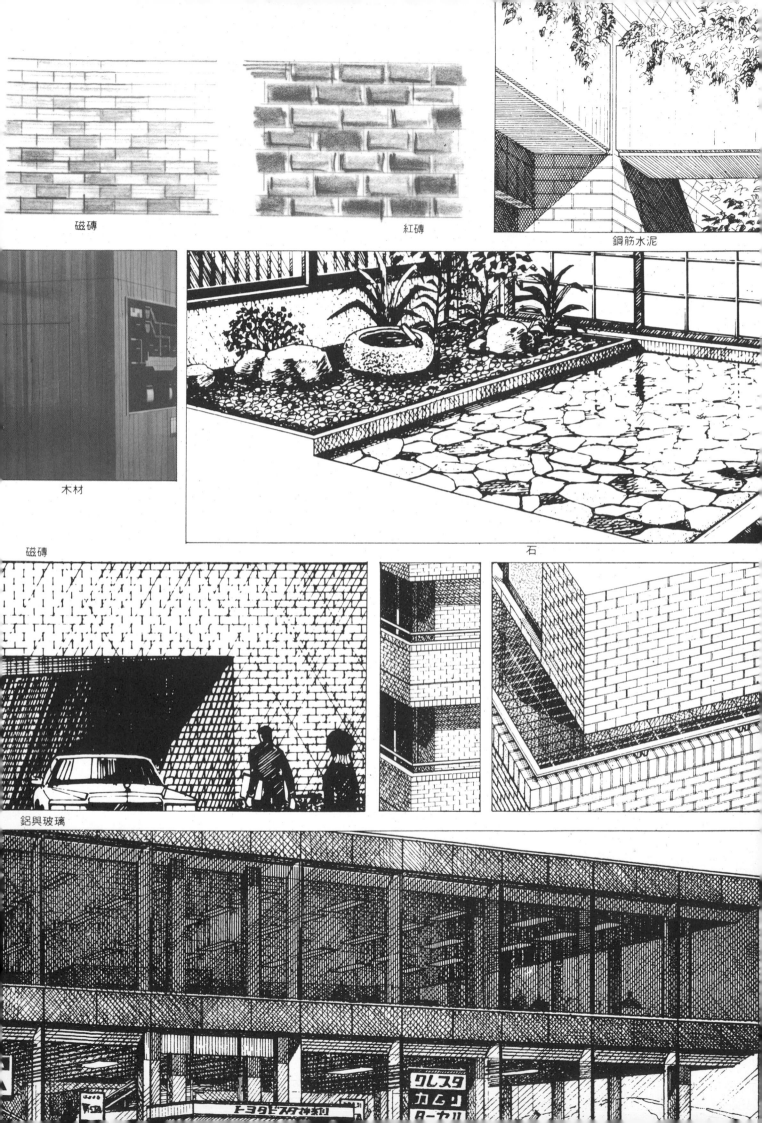

磁磚

紅磚

鋼筋水泥

木材

石

磁磚

鋁與玻璃

添景・人物

　　拿描繪的人物當點景，對建築物的規模、特性、距離感在表現上有重要的貢獻。又，人物的點景，使建物在效果、魅力上有相當的協助，因此選擇適合建物特性的人物來襯托建物的時代性是最重要的課題。以選擇出的街頭、公園等地的人物照片為參考資料，是一種適當的方法。

　　作圖上必須注意消點、位置和規模的取法，普通的點景人物不需要畫得太寫實，表現出的繪畫有差異的時候以點景的人物型相為先。又，點景人物以排列的方式，可以表現出建物的動線效果（參考P90構圖、構成）。

注意：
　　作圖上，人物的眼睛高度以1.5米為基礎。構圖時點景的近方畫得比較寫實，遠方則如影子般的簡略。

人物的均勢調和＝四等分（圖A）
　　比中央稍高的部分是股，再 $\frac{1}{2}$ 的部分是膝、胸。

人物的行動和方向（圖B）
　　向行走的方向將身體稍微傾斜，傾斜的方向可以使人物有行動的感覺。

五體的變化＝人物的動作
　　五體即頭、胸、腰、手、足。五體的變化決定人體的坐、站、行、步、跑等動作的變化，表現時只須將這五體的變化加以大致上的捕捉即可。人物穿著衣服的型態是基本型態上的變化，是必須留意的一點。

人物尺度的取法
將EL置於1.5米位置時的人物（圖C）
　　人物眼睛的高度在畫面上可放在任何位置或與EL在一起。

將EL置於三米時的人物（圖D）
　　在畫面上任意位置畫下垂直線到EL上，使它的高度成為 $\frac{1}{2}$ —即人物眼睛的高度，也是EL的高度。由此可得到想描繪的人物的高度。

將EL置於0.5米時的人物（圖E）
　　畫面上EL的高度在任何位置都是0.5米，所以自任意點畫下垂直線，到EL的高度加上三倍便可求得人物眼睛的高度。

　　這些尺度的取法可以應用到所有的點景上。

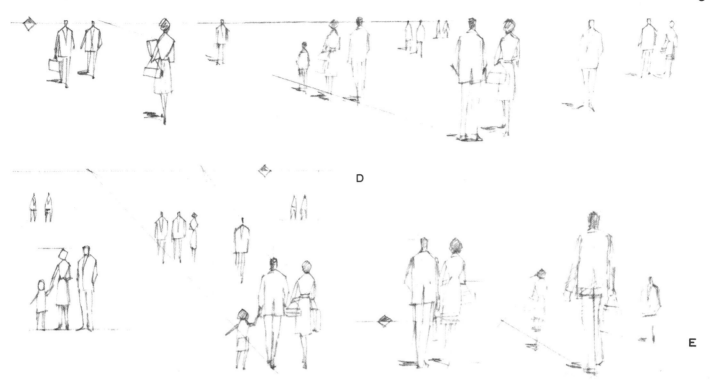

C

D

E

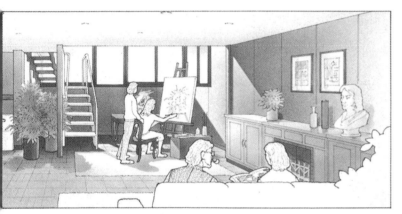

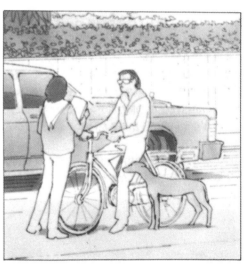

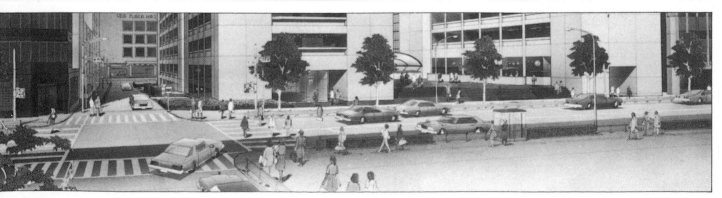

點景・車輛

透視圖上建物前方的地面，大都是道路或停車場。

在適當硬度和光澤的路面上，添加富機械感的車輛，對畫面有拉緊的作用；並賦予日常性的行動和時代的感覺效果。

適當表現車輛的質量感，可給予畫面補充的均勻感。

表現車輛的時候，一般性的缺點不是描繪得太縝密，而是沒有表現出路面停車的狀態或行走時的動感，且車輛的主要線條或型態，每年一直在變化著，作圖時應配合當時流行的車型。

在透視圖上，車輛和人物都是重要的尺度標準，其映在畫面上的位置與大小有將之描出的必要。

由建物的種類、用途之不同，其他交通工具如火車、飛機、電車等有時也會成為點景，但是，一般而言最常使用的仍以普通乘用的車輛為主。

車輛的比例

由人物的眼睛高度（1.5米）的立方體，描繪出三個定點決定車輛的外殼，一般而言高度比人物稍微低些，寬度稍微加寬，後輪的位置比前輪的位置向內側。描繪公共汽車時，長度、高度均為普通車的二倍（圖A）。車輛及其他交通工具的尺度參照資料篇（P.155）的尺度項目。

描繪車輛時的要領

一般而言，車輛的消點存在畫面的EL上，但是在坡道等場合必須按角度將消點移動。車體的部分一般都有沈入地面的感覺，故作圖時應盡量將車體提高。（圖B）。車輛的陰影部分不需太注重光的方向，只需注重車體的垂直線條即可。

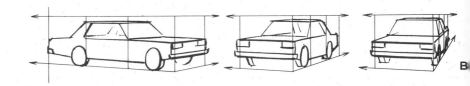

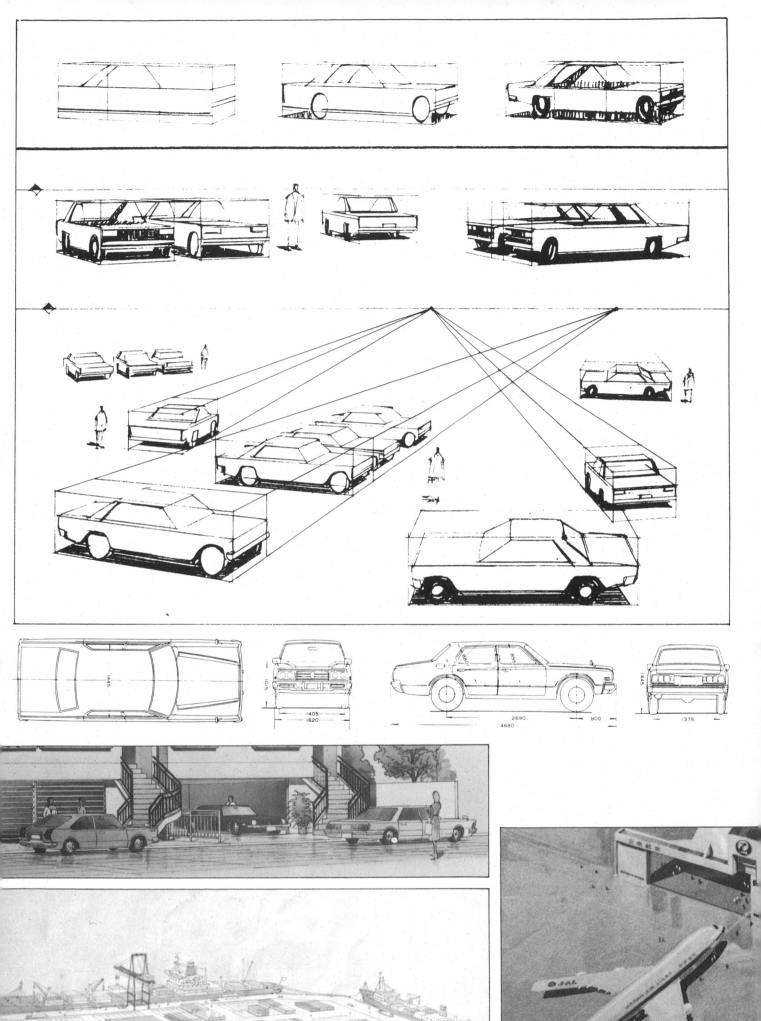

點景・樹木

　　樹木的型態種類多且富變化，更隨季節而產生色彩的變化。以繪畫來說，樹木易帶給人們深刻的季節情緒感，因此如果將之加諸透視圖，建物就會被襯托得非常美麗，當然順著建築物的實際環境來表現樹木的特質，是將實際環境應用進透視圖的最有效方法。

　　樹木在畫面上對全體的構成有調整作用，除能將遠近感予以強調，其垂直的線條也是畫面的骨幹要素，有其必須加以考慮的必要─不同樹型各有不同的影像，所以對建物應該作對象性的選擇較適當的樹形。（參照P 158資料篇尺度）。

　　以樹木的近景、中景到遠景，將表現的密度加以變化而來強調遠近感是最常被使用的有效手法。

樹林的比例

　　樹木的高度大致上來分有高樹（約10米）、高低樹（約5米）、低樹（約1米）（圖A）。

　　點景上使用的街道樹，其位置大約取到二樓的地方，而樹枝的位置約自人物的頭部開始。

樹木的描繪法

　　首先將樹木的骨幹和樹枝的特徵掌握，再以整體或影像來捕捉樹葉的形態，而慢慢地表現進枝幹的細部。

A

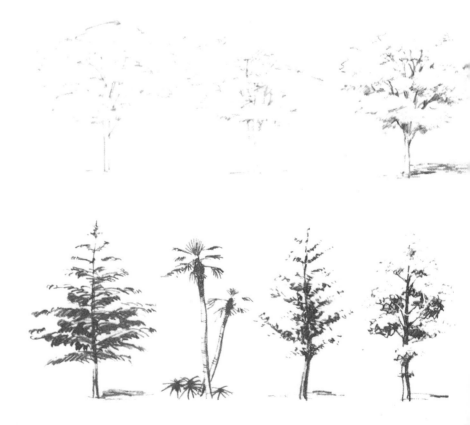

點景‧環境

以表現構圖的手法來說，僅描繪建築物而將周圍環境忽略，或輕描淡寫地帶過的情形也有，但近年來傾向建物的周圍環境的整體表現，以廣義景觀透視圖（鳥瞰圖）的時候最常見。

在構圖描繪時應考慮建物與環境之間的調和，使得畫面在整體上符合具有密度、現實感的要求。

在表現時，應特別留意自然環境的規畫對建物設備等有如何的影響，比如說由時間和季節表現出來的多種形態，其外觀的差異所具有的自然環境特性，加以相當程度的瞭解，把握住豐富的表現力，及四季變化的色彩感、光度的強弱，藉著日常的長時觀察、或以快速拍得照片、寫生等方法訓練對環境敏銳的觀察力。

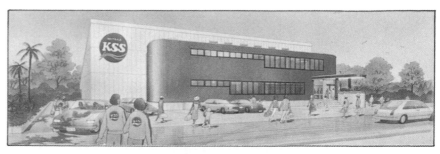

道路、建地面

一般構圖時對混凝土道路描繪得銳利些；自然道路則有適度的柔軟性。道路的構圖在前面部分加強色彩即可表現出距離感。又，以映在路面的建物來表現水平感，因為地面是建物的分支部分，可強調其有力拉緊畫面能使畫面的生氣顯露出來。

建地面在視點上有基準和鳥瞰二類；在材質上可分混凝土面、草地面、石頭面等種類。由於素材的差異，描法應隨之改變，但必須注重全體密度的實況。

山

山的遠近感對建物能產生空間的意識，又，山對建物和自然有調和的功用，適度的明暗變化能使畫面富季節感。

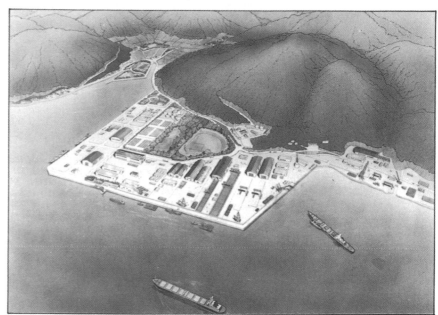

海

海的描繪以明暗來表現深淺的變化，應注意陸地和海面明亮度的平衡。此時海面為主題，故自周圍來的路面之光度不宜太強，波浪的表現細節在描繪時也不宜忽略。

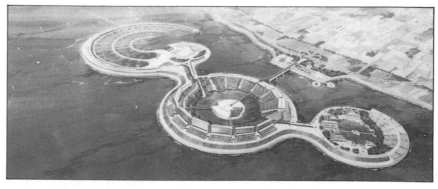

天空

天空表現的遠近感，使人物的色彩加重，而周圍環境的空間感加深。天空的表現應有遠、中、近景的意識，可應用三段變化方法，自雲端往最近地平線，順著其遠近的程度使之淡淡模糊化。

雲

比較大的部分宜置於天空，小部分則可應用於玻璃面或具有映現功能的建材上，表現建物的空間和動感。

雲的描繪可分中景、近景。近景表現時雲的種類應注意隨季節變化而變化，更不可忽略雲是浮於空中的。

鉛筆描繪過程

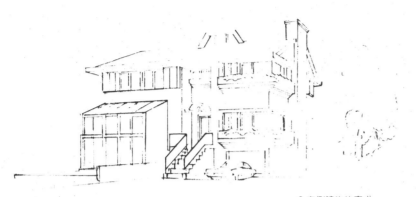

1. 進行描繪之前，將已完成的作圖影印，利用影印圖將點景之樹木、周圍之環境詳細的考慮，概略地描繪上影印圖，再畫於原本構圖上，使用2Ｈ鉛筆由外廓描繪到細部。

● 實例建物的完成
外壁＝噴塗著色泥水漿、紅磚、磁磚
屋頂＝殖民地式的美式建築中的日光浴室裡上下開閉的高框＝金黃色的扶手、收藏板框的地方、高框＝油漆完成。

● 畫面的尺寸＝Ａ3。
● 不污髒畫面的方法

　使用鉛筆作圖時，畫面容易污損，可以如上圖示範將三角定規浮上、滑下。又，三角定規厚度為2公釐，大小以二等邊呈360公釐時最好使用。

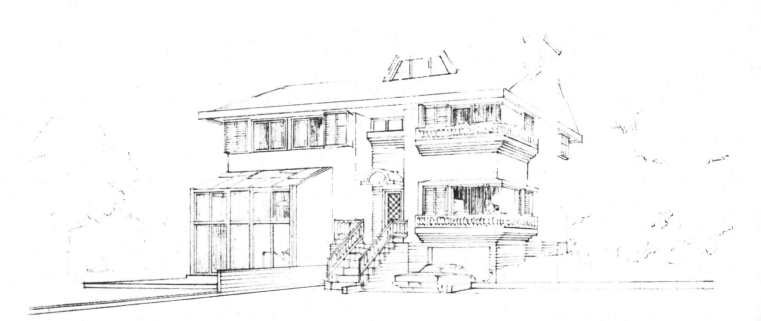

2. 屋頂、紅磚的接合處→室內的傢俱、照明→玻璃面

　屋頂、收藏板框的地方、紅磚的接合處等地應描繪得輕微細緻，且室內傢俱、照明的外廓也應加進去（2Ｈ）。描繪玻璃面的反射部分和照明部分時，應一邊考慮明暗、陰影的表現，一方面描繪室內的空間（Ｈ）。

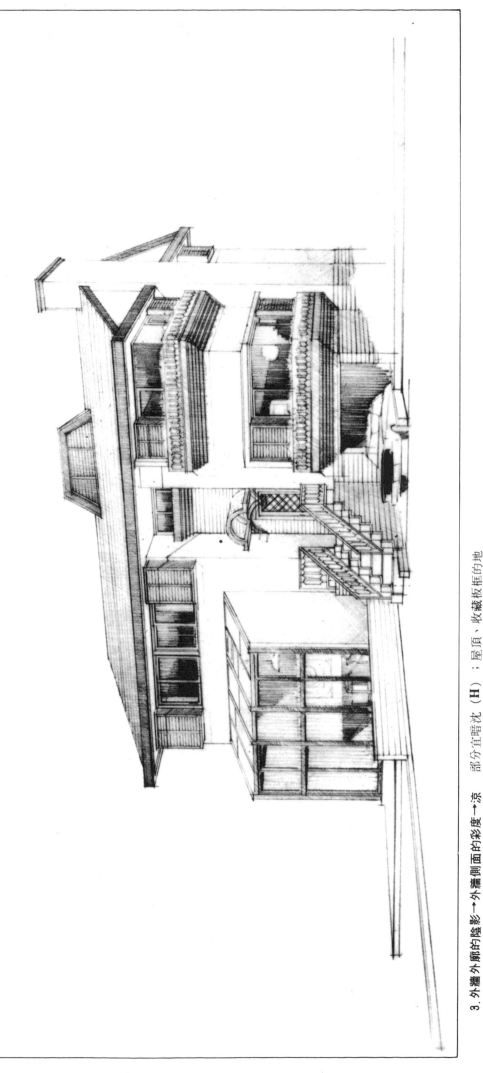

3. 外牆外廊的陰影→外牆側面的彩度→涼台的陰影部分

外牆外廓的陰影、外牆側面的彩度應
比正面面稍為暗豐此
涼台下側陰影的

部分宜暗沈（H）；屋頂、收藏板框的地
方、日光浴室、窗框等之彩度陰陰暗以徐徐
提高畫面上玻璃的高度。

4.建築物外觀陰影→磚塊部分的色調

　　外物表現建築物建觀時，加入鋁製門
、窗框所產生的陰影，由最初的淡色調徐
徐地轉變成濃色調。但側面的色調較正面
濃一些，且磚塊部分較其他部分暗些（HB
）。

5.玄關部分的影→點景的外廓

　　一般透視圖玄關紅磚部分的影是屋簷
的影，描繪上陰影部分後，加入扶手部分

的綠色點景─樹木等外廓，樹木的中間色
性便徐徐提高（**HB**、**B**）。

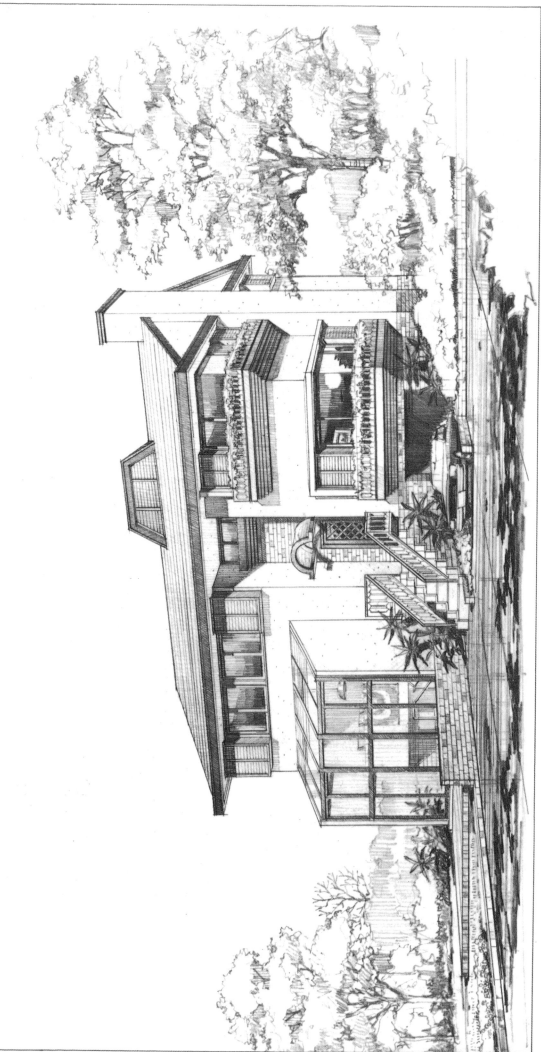

6. 由全體部分的對照進入各細緻部門的描繪

近景，遠景轉弱。而彩度的強弱用來表現距離感（HB－2B）。

畫面全體彩度之調整 調整建築物的一樓轉

強二樓轉弱；周圍的環境明暗表現強為的為

針筆描繪過程

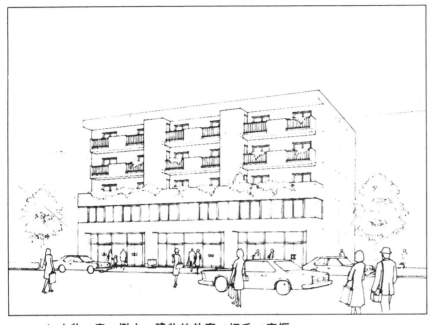

● 針筆的角度
　　將針筆垂直站立，置於定規的緣面和紙面的中間，以向前方傾斜些角度畫下。

1.人物→車→樹木→建物的外廓→把手→窗框

　　從重疊建物前方的點景進入室內的細部描繪，表現時一般爲將外廓引進0.3公釐。點景部分除了車輛之外，全部以徒手繪製。

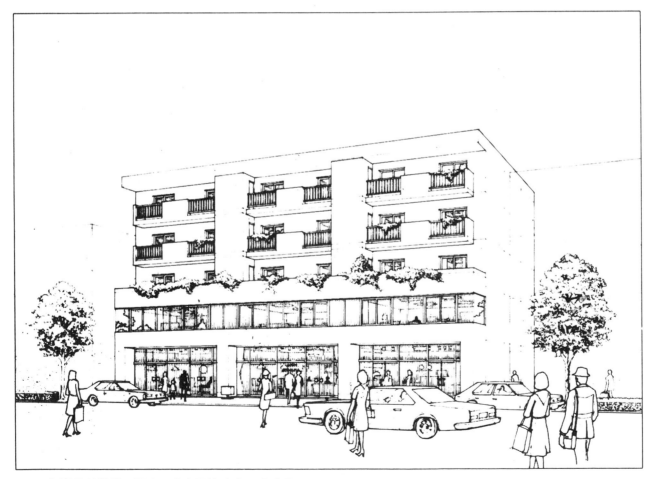

2.室內的傢俱、照明→玻璃面的反映→玻璃面

　　在透視圖上加進傢俱、照明、樹木的反映等的外廓（0.1mm）。其次在玻璃面上保持一定的間隔，保留照明和側面的反射部分（0.2mm），再描繪點景的細部構圖（0.2mm）。

3. 天花板部分的陰影→人物、像俱→上部的玻璃面

為了顯出室內的深度，將天花板和影的部分以以暗色表現，再繪進人物、像俱的影子（0.2mm）。同時應注意全體的彩度表現，以一樓部分最強，愈上去彩度愈弱。

4.陰的部分→影的部分

　　屋簷部分、涼台下側等地的陰影部分
，應自透視線方向加深陰暗的彩度，再將
影的部分縱、橫、斜地重疊，以表現暗度
（0.2mm）。

5.外牆側面→道路

　　外牆部份使用轉描紙（No.31），鄰近
建物的側面也用轉描紙（No.1040）；正面
為噴塗著色的水泥漿，為表現質感以點描
繪出（0.2mm）。

6. 作圖時前部道路的反射部分沿透視線描繪，在繪進點景前景前將全面構圖檢查一下，突出的部分以白色來描繪。

色筆描繪過程

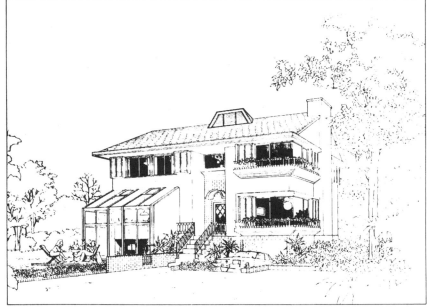

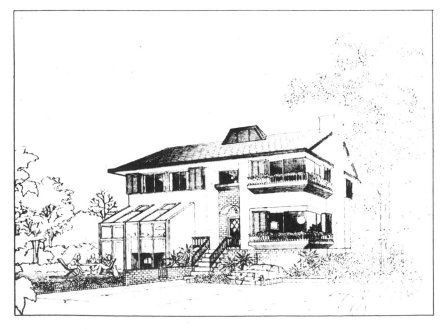

依照前述,色筆具有輕便、簡單的特質,因此對初學者而言著彩練習的最適當畫材是色筆。色筆光度良好,且可使用擦布擦掉,比筆心柔軟的鉛筆更適合初學者,因此應加以常備並大大活用。

本書所使用的色筆為德國製的Castal產品,但是國產品中也有適合的畫材。

色筆描繪過程的進度法,在基本上和鉛筆的過程相同,但是為便利使用者對顏色有適切的瞭解,將使用色筆之色名加以一一地具體示範出來。其描法由黑白二色鉛筆的使用到著彩的顏色使用;初學者應一面臨摹,一面觀察光源的方向和影子的落點。

本書舉出的草圖是 P 71上的東西。描繪時將描圖紙放下,加入點景後建物以針筆(鉛筆也可)來描繪,再以複寫紙將之複寫。用一張草圖來試驗種種情形,此法對初學者是非常有幫助的。

● 畫面的尺寸=A 3。
● 用紙是serox 用紙。

1.天空的著彩

天空的著彩,其筆觸是用徒手法迅速地畫上,由一定方向往上加以模糊化。部分徐徐地將濃度提高,使明亮度產生變化。沿外廓將用紙放下,屋頂部分勿超出畫面,如果有突出使用擦子拭去。

著彩色=淺藍、寶藍、碧藍。

2.玻璃面的著彩

在透視圖上,由玻璃面可以看到室內的照明、傢俱、窗簾等明亮部分,此部分之明暗、陰影可由天空明亮的比照徐徐地將濃度提高。玻璃側面具有角度,表現時,筆觸在一定間隔下均勻且仔細地加上彩度,因此可以將玻璃面映出的對象樹木來表現玻璃面的質感。

著彩色=赭黃色、赭褐色、淡琥珀色。

3.屋頂、收藏板框的場所、扶手、紅磚、磁磚的著彩(彩色右頁)

如果屋頂部分有廣大的面積,前方的油漆會使建物變得單調,因此,可以明暗的變化將左側的亮度加強;右側的亮度轉淡—用斜縱的筆觸徐徐地增加亮度。

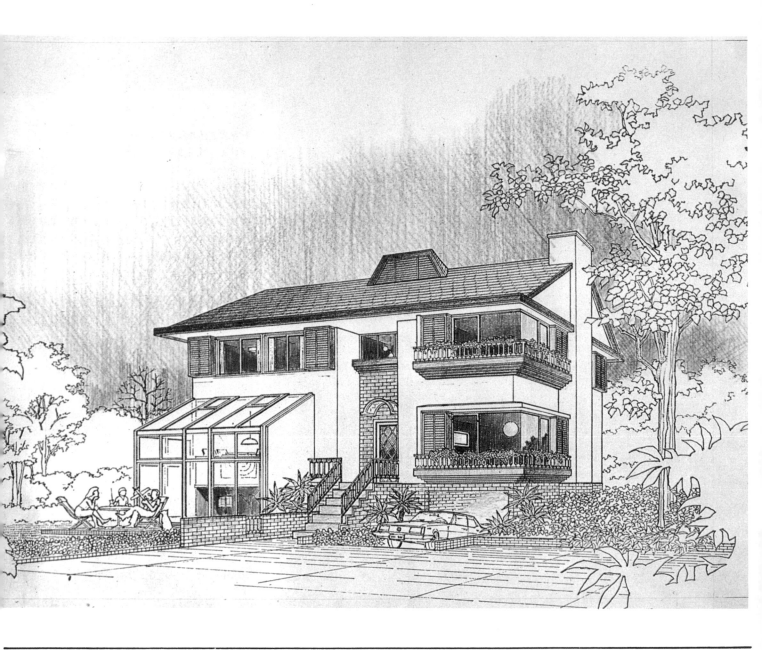

● 透視圖主要色筆的色名

天空的主色				室內主色（玻璃面）				屋頂			紅磚部分					樹木				陰影	
⑰	⑱	⑯	㊾	㊷	⑳	⑯	⑨	㊳	㊾	㊾	㊴	㊙	⑬	⑨	⑰	㊳	�	㊿	㊻	㊘	㊚
淺藍色	寶藍色	碧藍色	孔雀藍	褐赭色	淡琥珀色	咖啡色	磚紅色	金赭色	玻璃綠	孔雀藍	赭色	紅褐色	淺橘色	磚紅色	朱紅色	金赭色	淺綠色	蘋果綠	苔綠色	深灰色	黑色

　　屋簷的部分光的角度比屋頂部分來得
暗，應把對比加強。而收藏板框的地方和
扶手部分，由正面→側面→影的部分逐次
地描暗。

　　著彩色＝玻璃綠、孔雀藍、天空的反射部
分為淺藍。

　　紅磚和磁磚塗底部分的色彩是赭色和
金赭色。

113

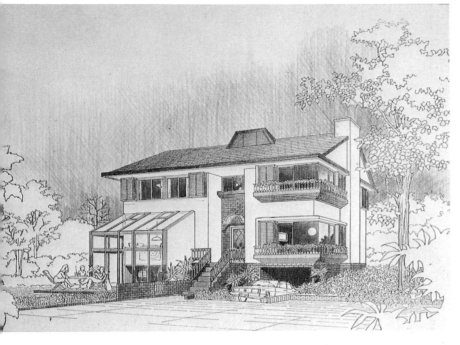

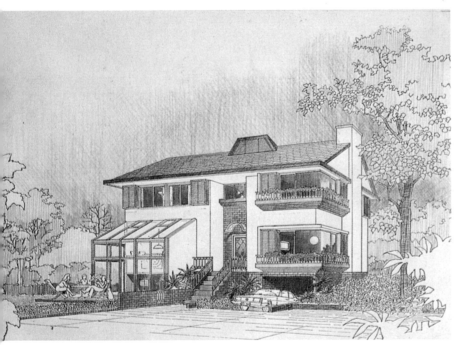

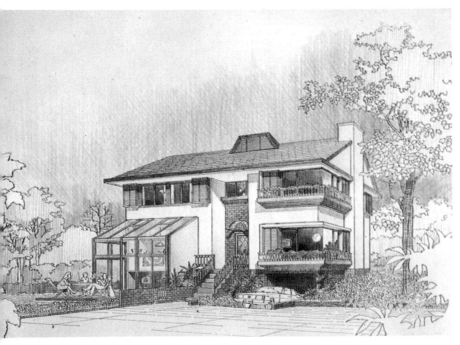

4.紅磚、磁磚部分的塗入和影的著彩

　　將紅磚、磁磚部分在作圖上的濃度提高，其次提高建物側面的陰影、屋簷的陰影、車庫的陰影的濃度。

　　在車庫部分如要表現陰影，應在入口部分著上深暗色彩，順著距離愈入愈明亮，此為密訣所在。又，構圖的下部一眼睛高度的地方，其對比最強烈，愈往上愈弱，這是原則。

著彩色＝淺橘色、紅褐色、朱紅色。（特別暗澹的部分使用磚紅）。

5.描繪點景的樹木

　　在建物著彩完成進入點景樹木時，應注重考慮配合建物的彩度，不宜顯得太濃，濃度須徐徐提高為是。

　　草坪面—車庫周圍的綠色，著彩色以淺綠和蘋果綠為主；近、中、遠景的樹木則以金赭色為基色，較明亮的地方以淺綠、蘋果綠加上微量的琥珀色表現，較暗的部分則加上少許的淺橘色、咖啡色。樹木主幹的彩度依遠近分別以咖啡色、褐色、淡琥珀色為基色。

6.表現屋簷、閣樓、建物外壁、窗框的陰影

　　屋簷的陰影部分深度最強，依次自建物外壁、閣樓、到窗框部分逐漸地減弱。（P84有明度示範表）。一般而言，影的亮度較陰為高，其基本是建物上面部分的彩度較下面部分淡。

　　著彩色＝外牆的陰影呈暗灰色，閣樓、窗框的陰影呈淡灰色。

7.檢示點景的人物、車、路面及整個畫面（右頁）

　　為了強調建物，畫面上點景的人物、車、路面，一般都採用高彩度的顏色。

著彩色＝黃色、朱紅色、孔雀藍、藍色。

　　為了使建物比路面顯眼且富變化，作圖時大都以粗的線條進行，再適當地加入建物的牆壁顏色、周圍的草地顏色，最後對構圖的全體彩度修整均衡，使明暗、遠近保持得宜。

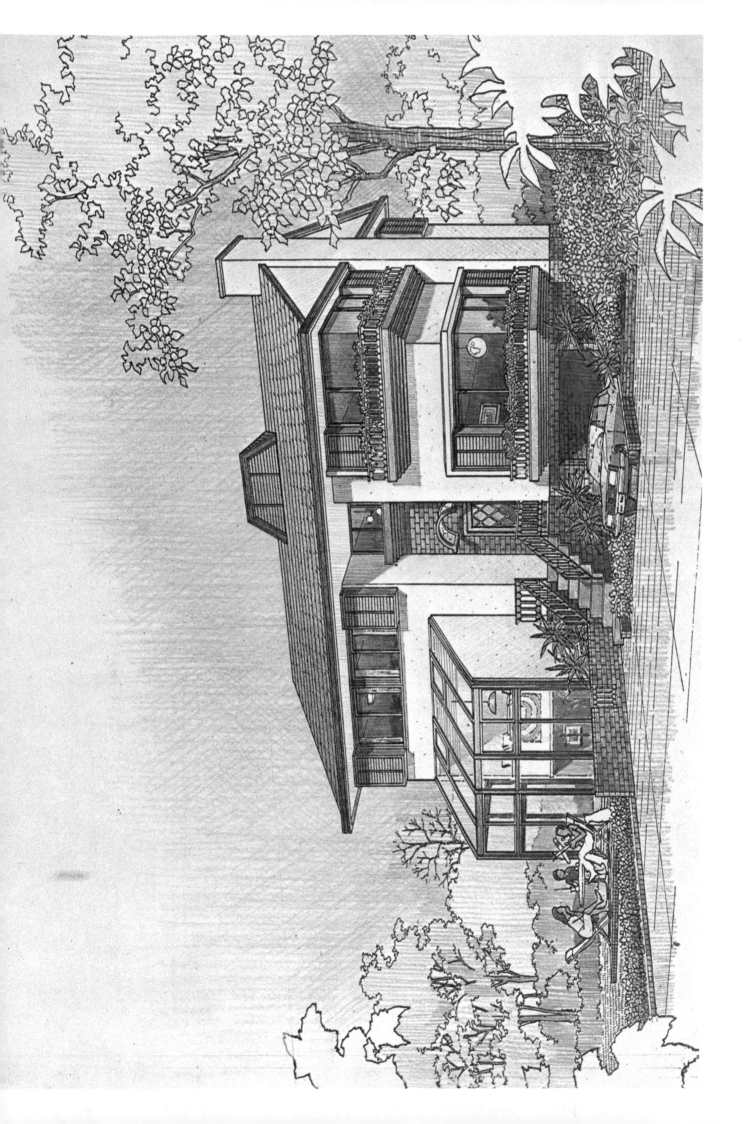

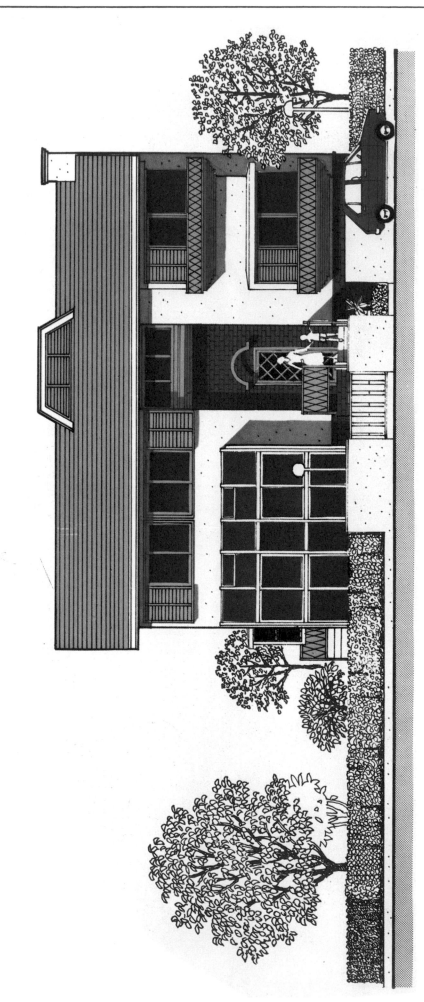

〔畫材〕凹版照相印刷0.1～0.3　彩度No.

156（屋頂窗框、閣樓、扶手）No.214（

紅工磚）　No.306（陰影）No.304、216、

306、重疊（玻璃）No.124（車身）轉描

紙No.72（地面）　〔畫面〕Ａ3尺寸。

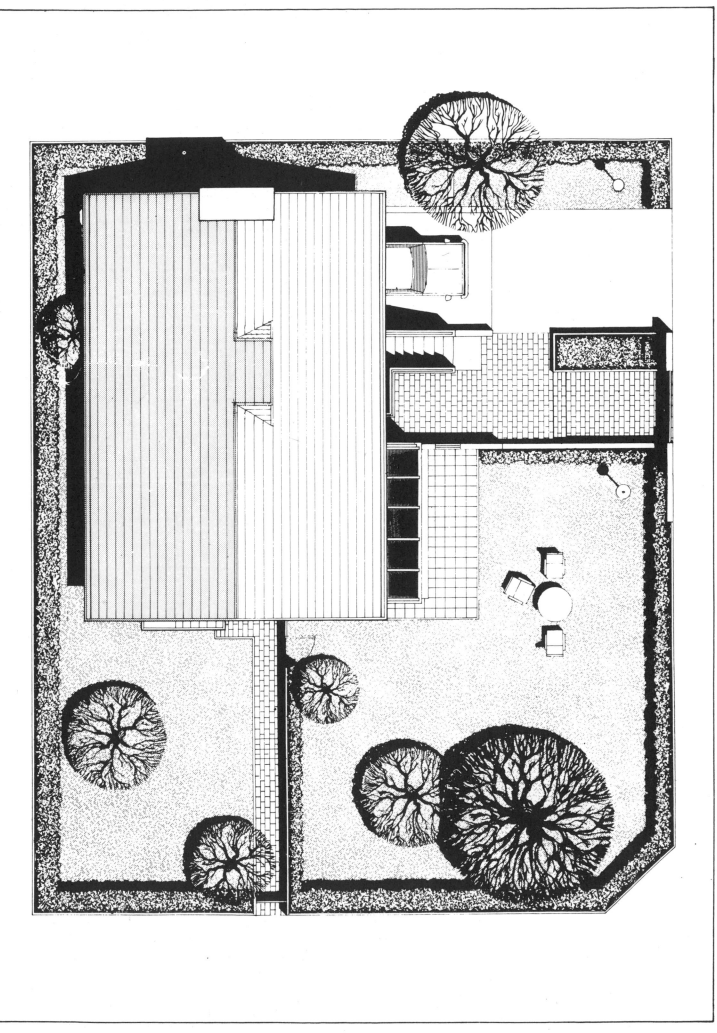

〔畫材〕　凹版照相印刷0.1～0.3　轉描紙No.71（屋頂）　No.268（玻璃）　No.787（草坪）　No.321（盆栽）　No.750（車輛的玻璃）　速寫象徵點景No.321（樹木）　〔畫面〕A3尺寸。

● 加上陰影

〔畫材〕 凹版照相印刷0.1〜0.3 轉描
紙№71（屋頂） №207（側壁） №51
、№73（盆栽的正面、側面） №76（日
光滑過玻璃上部） №787（草坪） №.
320、№321、№322（盆栽的上面、正面
、側面） 〔畫面〕 A 3尺寸。

資料篇

設計圖

人類以有系統的文字作爲傳達意思的工具。而建築上的三度空間，則以「圖案」來作爲傳達的工具。

假如不能充分瞭解各種圖案的表示法，就很難瞭解設計者所要傳達的意思。

設計圖是以投影的方法，將立體的各部份畫在平面紙上，或相反的，把平面紙上的各部份組合起來，而加以想像它的立體感；所以，初學者在接觸透視圖之前，必須先加以訓練從平面想像立體的能力。

爲了達到目的，必須要先知道設計圖是什麼？其所包含的各項規則又是什麼？

在描繪透視圖時，若不瞭解設計圖的規格，就無法畫完成。而且平常不精於此道的人，一定不能瞭解透視圖上的來龍去脈。但是，如果能事先明白設計圖上的符號、規則和種類的話，就可迎刃而解了。

當然，我們以上所看到的原理，並不表示說，在畫透視圖之前，必須瞭解各種圖案的表示法和規則或實地去畫。而只是在強調，在看透視圖之前，若能多知道一些有關這方面的知識，就不至於對透視圖感到困難了。

因此，我們歡迎不論專業人才或有興趣的初學者都能常常翻閱此書。從本書中，您可以攝取許多有關設計方面的知識，本書也提供了許多構造及材料方面的資料，相信能給予讀者不少的助益。

以下特舉一些設計上的實例，這些設計圖皆爲實際圖的縮小，可供初學者參考。

圖的種類
I 基本設計圖（畫稿）

在實際設計之前的基本設計階段，設計者構想的當時，先以素描的方式粗略地畫下筆記，稱爲初稿。前面說過，在畫透視圖之前，並不一定要會畫設計圖，只要懂得利用初稿，畫出正確的透視圖，並且充分掌握住設計者的意圖即可。

基本設計圖由於只是設計中途的某一階段，最後的結論還未被決定下來。所以，透視圖中所描繪的設計，就成爲最後決定。

II 實施設計圖

實施設計圖案大至可分成下列三種，即〈意匠圖〉〈構造圖〉〈設備圖〉，不過，畫透視圖時，尤須熟悉意匠圖案。

《意匠圖》

環境圖　1：300～600～1200（縮尺）

表示建地的條件、與周圍環境、都市計畫、交通問題等的關係；而且也明示了建地的方位、海拔、地形、高低等問題。該注意的是，圖的上方表示北方。

配置圖　1：100～200

表示建物的構成、通道、停車場、庭園及樹木等。

完成表　（無縮尺）

表示完成後的各室外部及內部的情形。

平面圖　1：100～200

表示將建築物的機能化成平面圖。也就是各層樓的地板置於1000公厘以上的水平斷面。原則上也是北方在圖的上方。

立面圖　1：100～200

表示出建築物的外觀。大體上有東、西、南、北四面。圖上隱密看不見的部份另以別的圖加以說明。

斷面圖　1：100～200

表示建築物的斷面情形，同時表示兩面的重要部份。

構造圖　1：20～50

表示出建築物和地基，及其垂直方向的各部份尺寸，是最重要的基準圖。

詳細圖　1：2～50

表示出入口、窗、階梯、廁所的切面圖。

展開圖　1：20～100

表示各室內部份的詳細情形，由北方開始，按順時鐘的方向描繪出各種設備的安裝。

建具表

詳細列示與建築物有關的各種用具，如種類、個數。

現寸圖　1：1

詳細列示各部份實物的實際大小和完成圖樣。

《構造圖案》

構架圖　1：20～100～200

表示各建築物的屋頂、樑、地面、地基等各部分構架。

構造圖　1：20～50

斷面詳圖　1：30

詳細列求柱、樑、地面、階梯的斷面。

《設備圖案》

配置圖　1：100～200

表示各種電線、水管的關係。

平面圖　1：100～200

斷面圖　1：100～200

表示各配管、配線及器具種類的圖。

配管系統圖　1：20～100

詳細圖　1：2～50

● 尺寸＝一切單位皆以 **mm** 表示。

☆　如下圖般的描繪出建築物的背面、正面、及二邊側面。

這種情形就好像從透明玻璃看建築物，再把各部份描在玻璃上一樣。

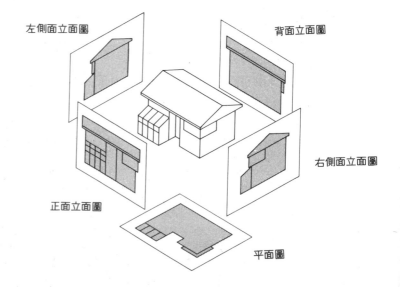

左側面立面圖　　背面立面圖　　右側面立面圖　　正面立面圖　　平面圖

建築製圖通則(JIS A0150)

1. 適用範圍
在本範圍內,特將有關建築製圖共同的基本原則加以規定。

2. 圖面
1) 將圖面比較長的方向,設爲左右兩面,並以此方向當作正向。
2) 在圖面週週加上輪廓時,應與紙緣相隔一公分的距離爲正確;假如不畫輪廓時,也要在圖的週圍留上述距離的空白。假若是在裝訂時,就要在裝訂這一邊留25~50mm的空白。

※通常在左邊的位置裝訂。

3. 文字
依據JIS (Japanese Industrial Sandards) Z8302 (製圖通則) 8 (敬請讀者翻閱參照)

4. 圖的分配
1) 平面圖、配置圖通常以上方爲北。若有不同時,必須特別加以註明。
2) 立面圖、斷面圖原則上是以實物的上下、方向配合圖面的上下方。

5. 尺度
1) 製圖方面的尺度共有下列17種。而 () 內的則表示爲暫用。

$$\frac{1}{2.5} \qquad \frac{1}{25} \qquad \frac{1}{250}$$

$$\frac{1}{5} \qquad \frac{1}{50} \qquad \frac{1}{500}$$

$$\frac{1}{1} \quad \frac{1}{10} \qquad \frac{1}{100} \qquad \frac{1}{1000}$$

$$\frac{1}{2} \quad \frac{1}{20} \qquad \frac{1}{200} \qquad \frac{1}{2000}$$

$$\left(\frac{1}{30}\right) \qquad \left(\frac{1}{300}\right) \qquad \left(\frac{1}{3000}\right)$$

2) 尺度的表示法如下:
例:1／10　1:10
3) 製圖時所用的尺度須記在畫面上,如果是同一個畫面上有幾個不同的尺度時,就得在標題欄※記下各部份的尺度。
※標題欄通常設在圖面的右下方。

6. 尺寸的單位
原則上是以mm作爲單位記號。如果有特別的單位,必須註明於數字旁。
例:10000　3500　200　10m　3.5m
0.2m　1000cm　350cm　20cm

7. 線
1) 線的種類,通常有下列四種。

實線 ————————
虛線 - - - - - - - -
點線 ·················
鎖線 —·—·—·—·—

2) 依線的粗細通常分爲細線、太細線、及中間線。

3) 選擇用線時,並沒有什麼特別的規則。原則上,要表示基準線時用鎖線,若不很複雜時,用細實線亦可。

8. 角度表示
正接(垂直)時,可有兩種表示法:一是以分子爲一的分數,一是以10爲分母的分數。而類似二坡式屋頂的角度則以後者表示法表之。

9. 尺寸的表示
1) 尺寸線的兩端,必須有如圖所示的畫法。

2) 尺寸的記法,通常是在圖下方,由左向右的方式畫記。至於位置的表示法,參考10之2)。
3) 當出現尺寸的誤差或容許誤差時,可有下列三種表示法。

① 將誤差的各級別列示於表題欄。
② 將誤差與容許誤差分別列示於表題欄。
③ 在圖面上的必要地方寫上尺寸,然後再加上容許誤差。

例:

1500 ± 10

10. 位置的表示
1) 原則上,以鎖線來表示組立基準線,但是,圖面並不複雜時,可以細實線表示。同時,要在圖面上較顯著的地方,標明組立基準線的端部。

備考　通常,記號的看法是由圖的下方或由右方看,尖的部份在上。
同時,當組立基準線和別的線重疊時,就省略組立基準線的部份。
因此,組立基準線,最好不要和別的線連接。

例:

2) 要用組立基準線來表示位置時,根據尺寸端部原則是:組立基準線的端部以黑點表示,而引出線的端點部份則用箭頭表示。
另外,當組立基準線和表示位置的線有平行或不平行的情況時,又可以下列兩種方法表示。
(a) 當組立基準線和表示位置的線平行時,只要選擇一條已決定距離的組立基準線,來表示與表位置的線之間的關係即可,其他的平行線就可以免了。

例1

例2

(b) 當組立基準線和表示位置的線不平行時,就以下圖方式表示。

例1

例2

(c) 當二者平行時,就以二條相交的組立基準線來決定所需要的部份,並在尺寸線的兩端加上黑點。

11. 構成材料的表示
1) 以構成材料的基準線間距離表示。

例:

2) 在同一圖案上,要表示各建築材料的模量尺寸(**module**),以及要表示製作上的尺寸時,就在模量尺寸前加▼的記號,以示區別。

12. 一般作圖
1) 圖中所使用的記號,原則上是以附表1(平面表示記號表)以及附表2(材料構造表示記號表)中所示的爲準。
2) 圖面上的平面表示記號,原則上是以縮尺1／100～1／200表示之。
3) 假若是沒有列在記號表中的尺度,則應就實物的大小,作有關的說明。
4) 沒有列在表示記號表內,但與表中的記號類似的記號出現時,可以加以說明並代用之。

參考(文字JIS Z8302)
1) 文字的註明,必須清楚。並以正確的楷書記載。
2) 國字的大小,以20、16、12.5、10、8、6.3、5、4、3.2、2.5以及2mm等11種格式書寫。
3) 羅馬文字、或阿拉伯字的大小,也有一定的格式。如20、16、12.5、10、8、6.3、5、4、32、2.5以及2mm等11種。

A 平面表示記號表

一般出入口	旋門（迴轉門）	單扇拉門	雙扇拉門	上下窗	方格窗
雙扇開門	折疊門	單扇梭門	雙扇防火門	雙扇開窗	紗窗
單扇推門	伸縮門（記載材質、格式）	防雨窗	窗	單扇窗	百葉窗
自由門	橫向拉門	紗門	固定窗	平拉窗	樓梯

B 材料構造記號表。

表示事項 ＼ 縮尺程度的區別	縮尺為 $\frac{1}{100}$ · $\frac{1}{200}$ 的時候	縮尺 1／20 · 1／50 時（也適用於縮尺 1／100、1／200 的時候）	表示事項 ＼ 縮尺程度的差別	縮尺 1／100、1／200 時	縮尺 1／20、1／50（也適用於縮尺 1／100、1／200）
一般牆			木造牆	真壁造 管柱 片蓋柱 通柱 / 大壁 管柱 間柱 通柱（柱子的區別）	裝修材料 / 建築材料 / 補助材料
鋼骨鋼筋混凝土及鋼筋混凝土					
一般輕量壁			地基		
普通鋼筋混凝牆 輕量鋼筋混凝牆			碎石		
鐵骨			疊蓆		

屋內配線用表示

天花直接型灯	吊鏈灯	霓虹灯	美術灯	鑲嵌於壁中的用具	緊急用天花直接型灯
		CL	CH		

壁灯	緊急用壁灯	10A 插座	牆上插座10A	分電盤與配電盤	電灯	螢光灯

木構造（木造）的圖面

　　圖面的描繪法因構造之不同而有差別。原則上，按本圖所示的描繪法即可。不過，當描繪本構造圖面時，各種材料，構造的表與記號稍與前述的各種表示記號不同。

　　本圖取材於木造二層住宅的意匠圖案。同時，又把此圖案以透視圖的方式加以表現。

環境圖

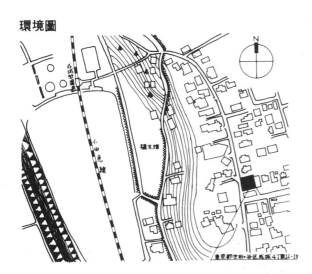

配置圖

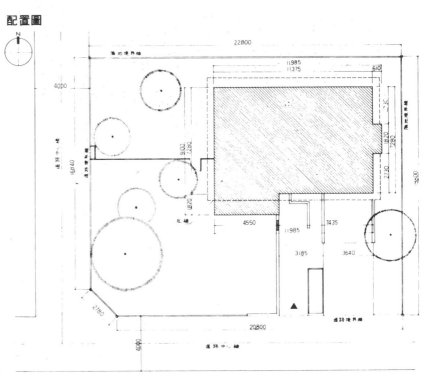

地下一層的平面圖

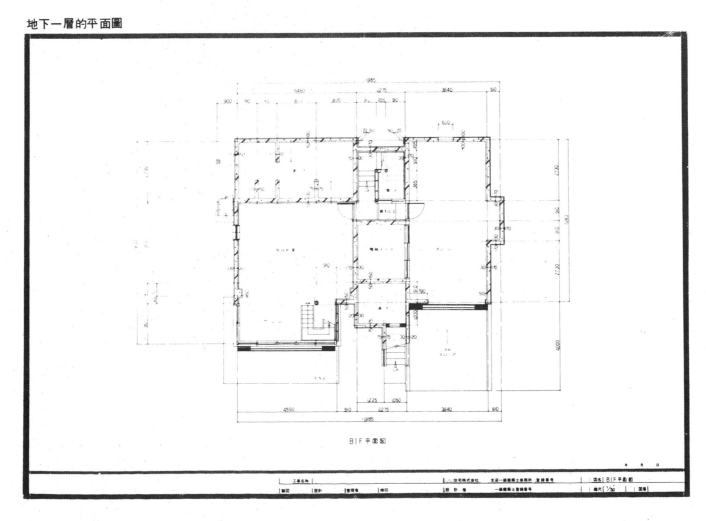

一樓平面圖

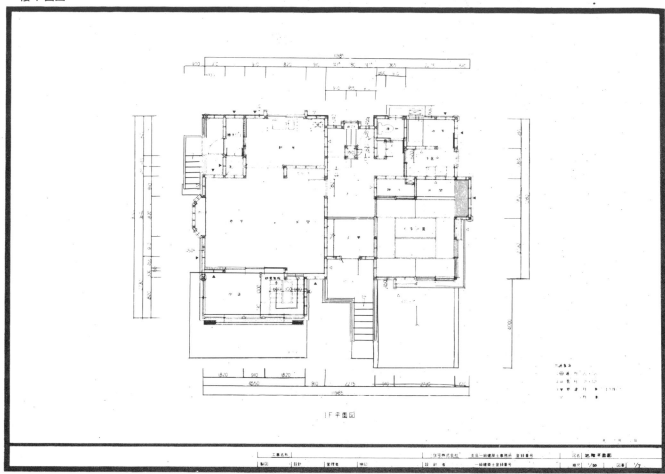

二樓平面圖

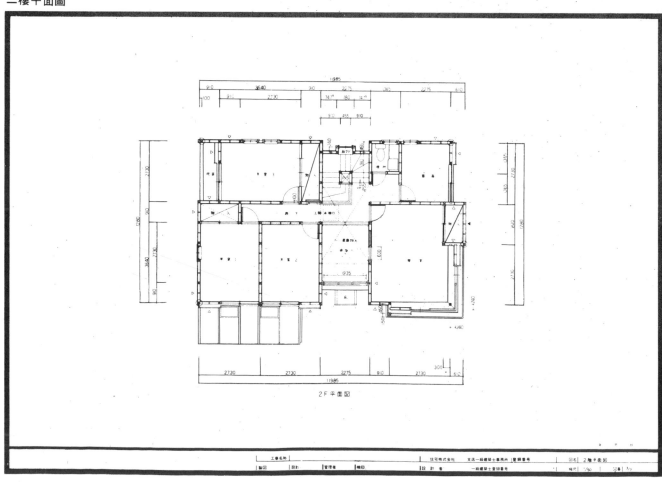

立面圖

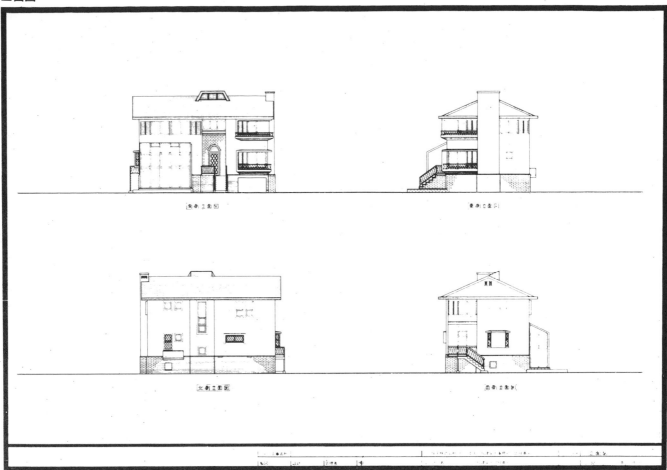

剖面圖

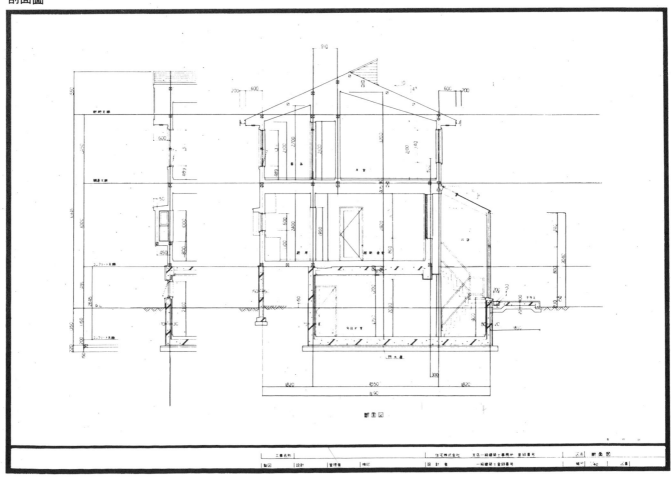

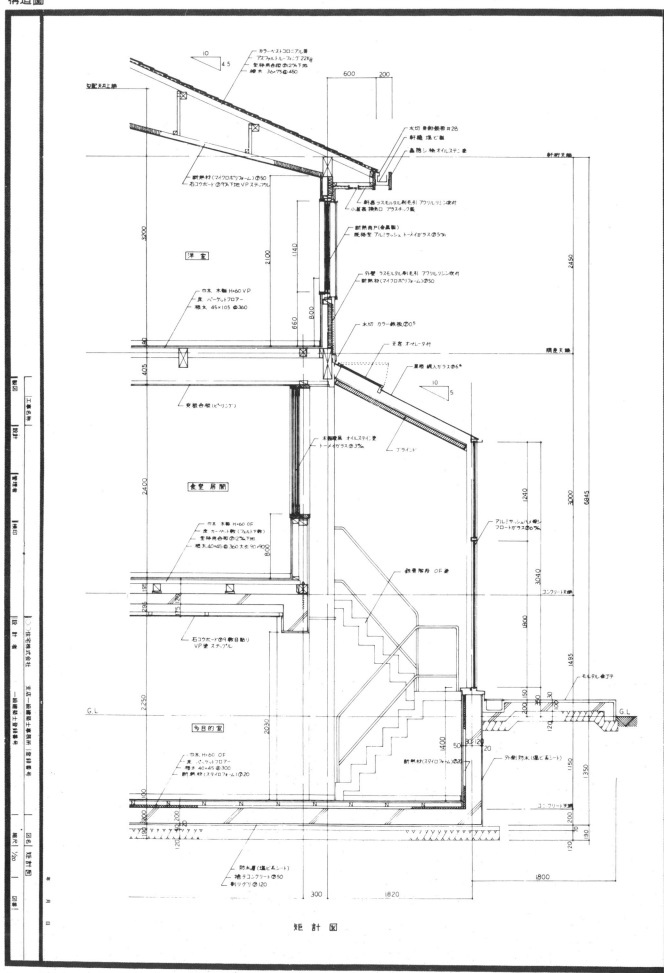

矩 計 図

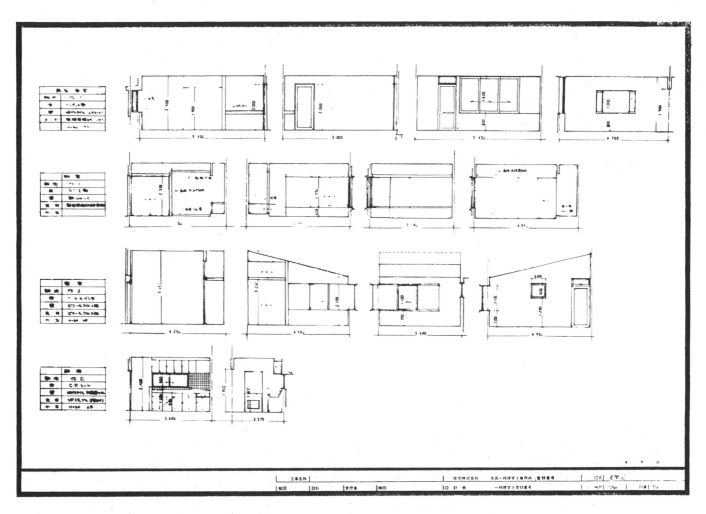

建具表

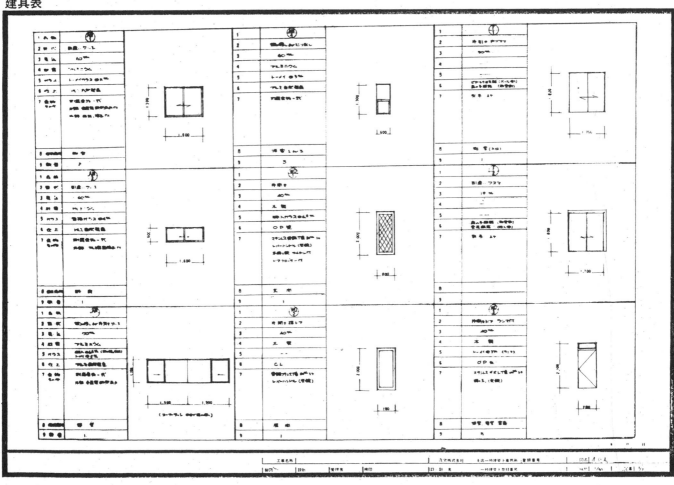

鋼構造(鐵骨構造)的圖面

在這裡所舉的例子是保養所 (P 78) 的結構詳細圖。與木構造的結構詳細圖比較即知,以鐵骨斷面代替了木材斷面,並且可以詳細知道本圖之材料為鐵骨。

結構詳細圖的描繪是為了詳細描繪透視圖上的某些部份。

詳細構造圖

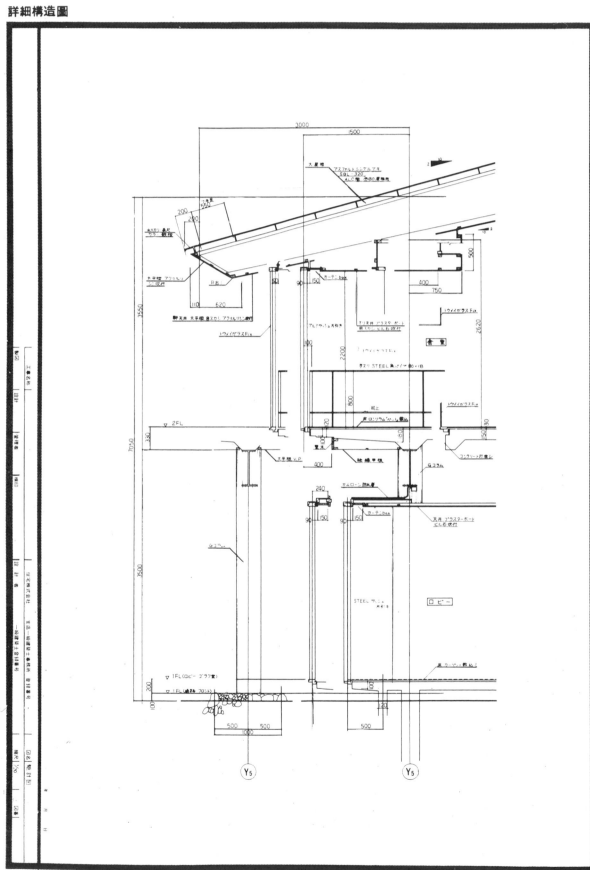

鋼筋混凝土構造之圖面

　　本圖爲辦公大廈的結構詳細圖。構圖與鋼構造的圖面相同。但是，若與木構造的圖面比較，即可知此圖爲混凝土的斷面。

詳細構造圖

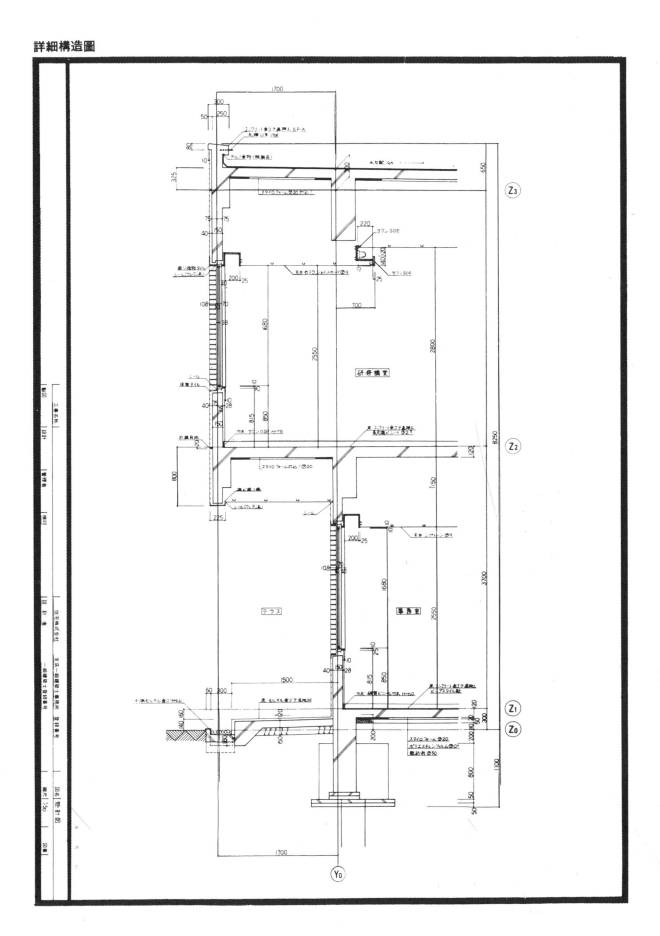

構造

　　畫透視圖時，並不只是畫完成部份材料的質感；還須畫上完成之後的構架。

　　建築物的構造依柱、樑、壁的構成材料之不同，而可分為下列幾種：

1. 木構造
2. 鋼構造（鋼骨構造）
3. 鋼筋混凝土構造
4. 鋼骨鋼筋混凝土構造
5. 組積構造
6. 特殊構造

1　木構造

　　描繪以木材為主的建築物。建築物之主要構成部份如牆身、支柱、樓板屋架等部份應用木材構成者。

　　木構造建築物不怕地震，可是，建築物的建設以二層樓為限。因此，主要應用於一般民間的住宅。

1　基礎＋門檻

　　以鋼筋混凝土（鋼筋和水泥、砂、石）在與地面接觸的地方建造基礎，可預防地盤的溼氣，腐蝕了支撐門檻的柱子。

　　等基礎建好之後，就可裝上木材建造的門檻。並以預先就埋在基礎裡的錨栓固定好。

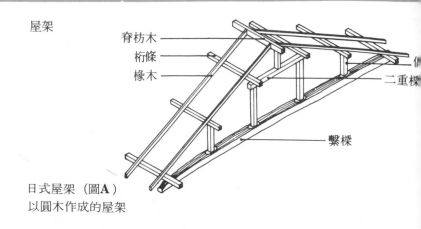

屋架

脊枋木
桁條
橡木

二重樑

繫樑

日式屋架（圖A）
以圓木作成的屋架

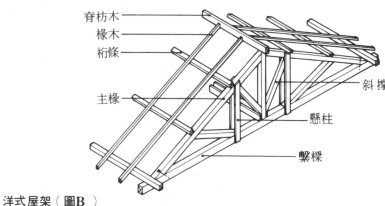

脊枋木
橡木
桁條

主椽

斜撐

懸柱

繫樑

洋式屋架（圖B）
利用斜撐將骨架組合或三角形狀。然後再加上主椽

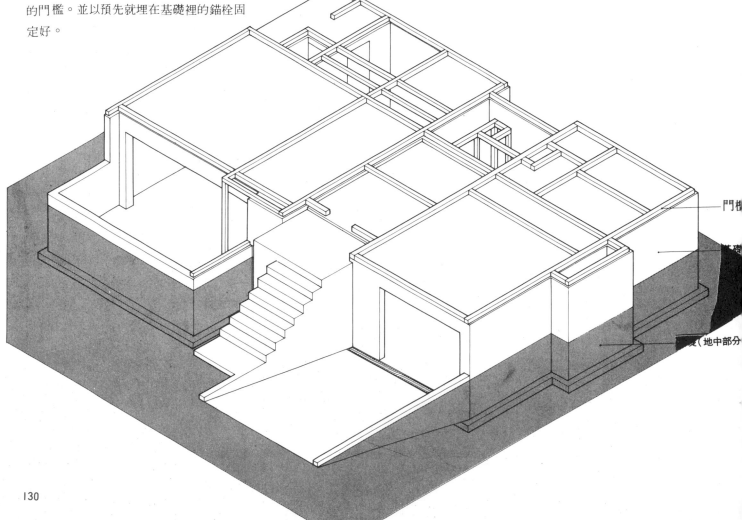

門檻

基礎（地中部分）

2 構架＋外部完成圖

在門檻上組合成柱、樑等構造，以成
爲完整構架。在安裝窗的位置先裝上框架
。牆壁部份則由地下往上按照次序地砌上
完成的材料。構架＝支撐屋頂的骨架。

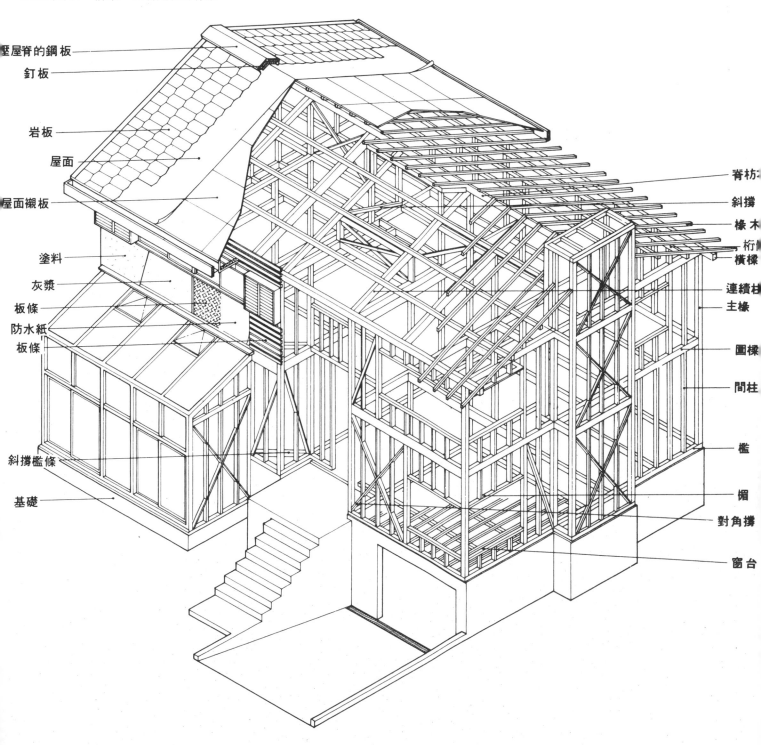

壓屋脊的鋼板
釘板
岩板
屋面
屋面襯板
塗料
灰漿
板條
防水紙
板條
斜撐檻條
基礎

脊枋木
斜撐
椽木
桁條
橫樑
連續柱
主椽
圍樑
間柱
檻
楣
對角撐
窗台

2.鋼構造(鉄骨造) S STEEL

　　以鋼材（型鋼）為構架的構造。可分
為：以輕量型鋼為材料的輕型鋼構造，以
及以重量型鋼為材料的重型鋼構造。以這
種材料建築的建築物比鋼筋混凝土的建築
物輕。最近，大多用來建造超高層大廈。
所謂鋼構造，就是以較細的材料來支撐大
的空間，給人一種較輕的感覺。

輕量鋼骨造

以較薄的型鋼材（輕量型鋼）為構造材料
。（參照材料P.141.）

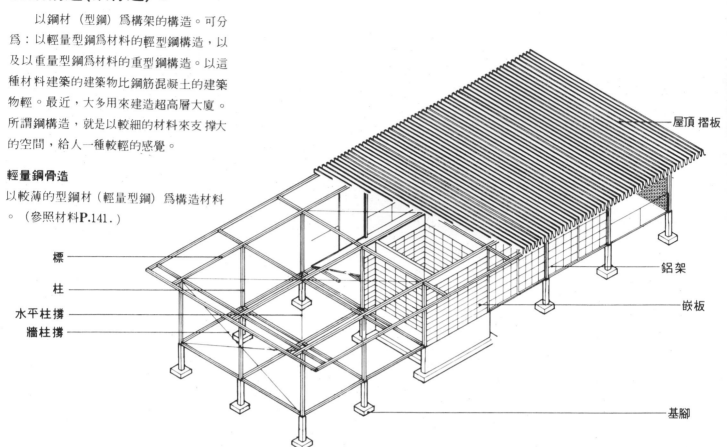

標
柱
水平柱撐
牆柱撐
屋頂摺板
鋁架
嵌板
基腳

重型鋼骨架

使用型鋼為材料造的構造。（參照P.
141材料）

1 基礎

基礎的構造和木構造的基礎同，皆是以鋼
筋混凝土建造的。建基礎時，預先把要固
定的構架的錨栓埋入基礎內固定的位置。

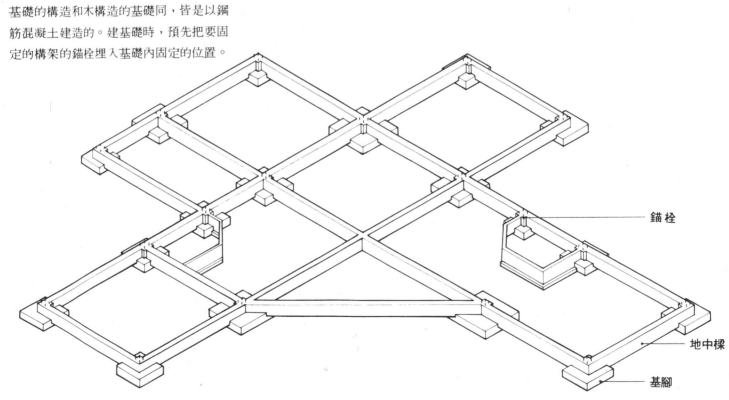

錨栓
地中樑
基腳

2 構架

將柱子與錨栓安裝好之後，再連接各樑木
。

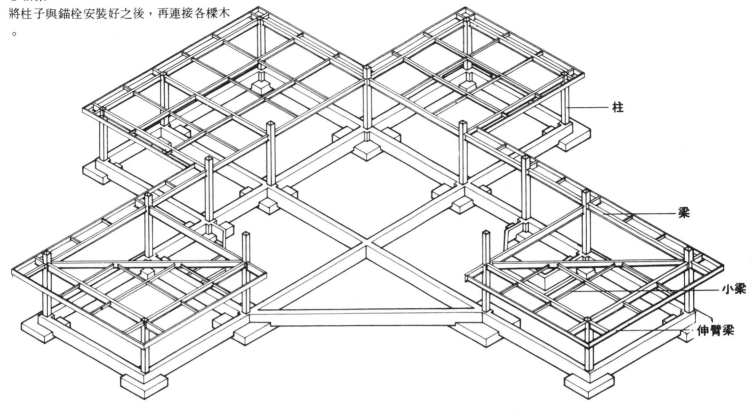

柱

梁

小梁

伸臂梁

3 外部完成圖

裝好了樑之後，再搭上水平柱撐，並且架
上人字樑，即爲完成的屋架。接著從屋頂
開始砌上或貼上完成的材料。

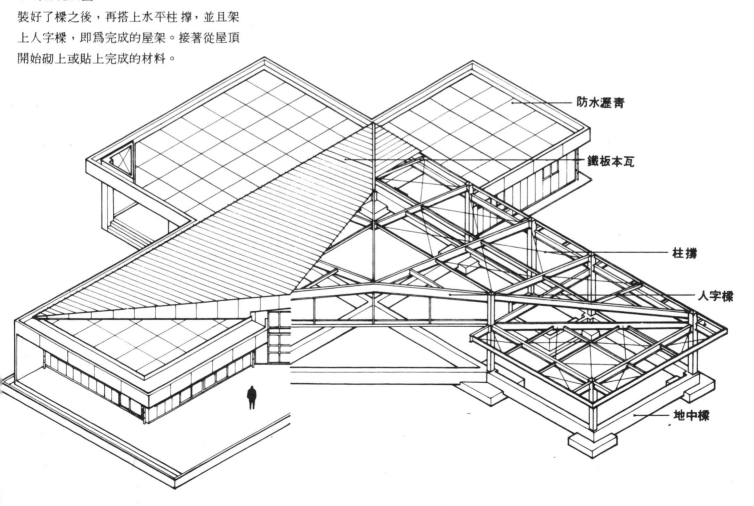

防水瀝青

鐵板本瓦

柱撐

人字樑

地中樑

3 鋼筋混凝土構造 RC REINFORBED CONCRETE

使用壓縮力強烈的混凝土（水泥＋水＋砂石）覆蓋著張力甚強的鋼筋，彼此截長補短所造成的建築物。因膨漲係數相同，故不受溫度變化的影響。

在組合好的鋼筋框架上，架了夾層，然後倒入混凝土做成牆身。

鋼筋混凝土造的缺點是，建築物本身的重量太大，有建造更高層的困難，也有解體方面的困難。不過，卻有耐久性及耐火力。而且，此種構造的建築物的柱、樑、壁等有一致的聯接性，可以自由設計。

鋼構造（圖A）
壁、地板、樑、柱等的構成有一致性的構造。

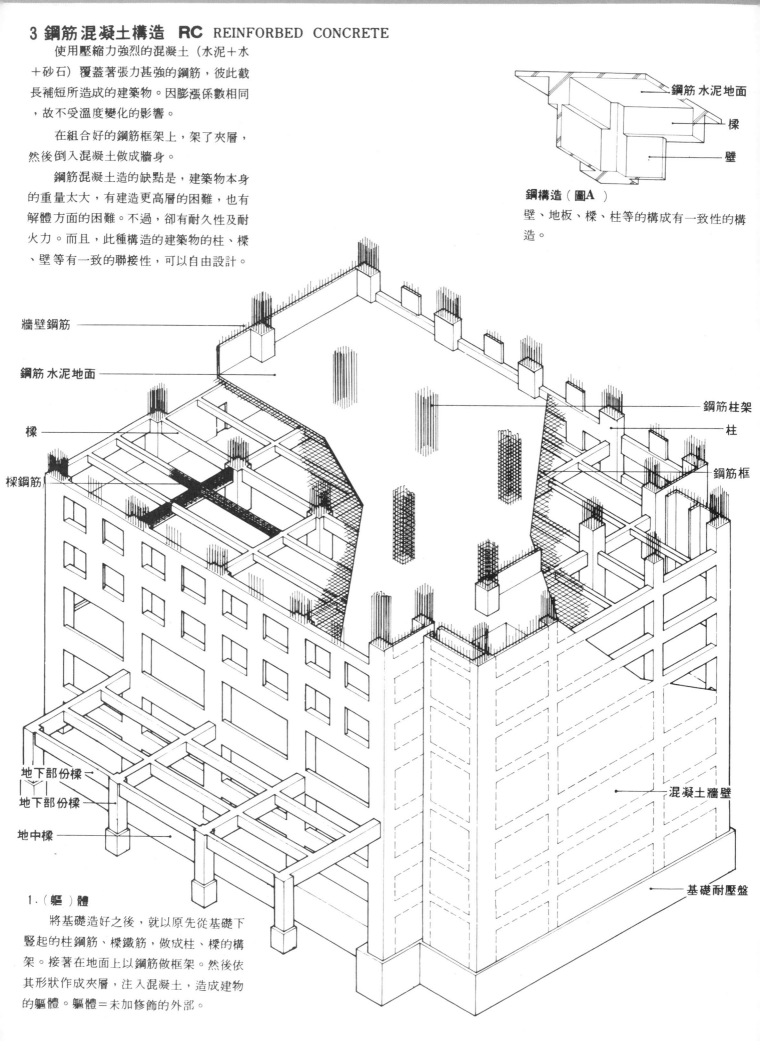

鋼筋水泥地面
樑
壁

牆壁鋼筋
鋼筋水泥地面
樑
樑鋼筋

鋼筋柱架
柱
鋼筋框

地下部份樑
地下部份樑
地中樑

混凝土牆壁
基礎耐壓盤

1.（軀）體

將基礎造好之後，就以原先從基礎下豎起的柱鋼筋、樑鐵筋，做成柱、樑的構架。接著在地面上以鋼筋做框架。然後依其形狀作成夾層，注入混凝土，造成建物的軀體。軀體＝未加修飾的外部。

壁式構造(圖B)
牆壁與樓版的組合構造。

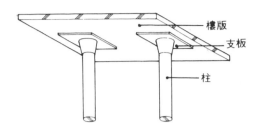

平版式構造(圖C)
樓版下無梁支承,直接將所負之載重傳遞
於支承之柱上。

薄殼式構造(圖D)
大跨距的屋頂時,採用薄的曲面板構
成的構造。

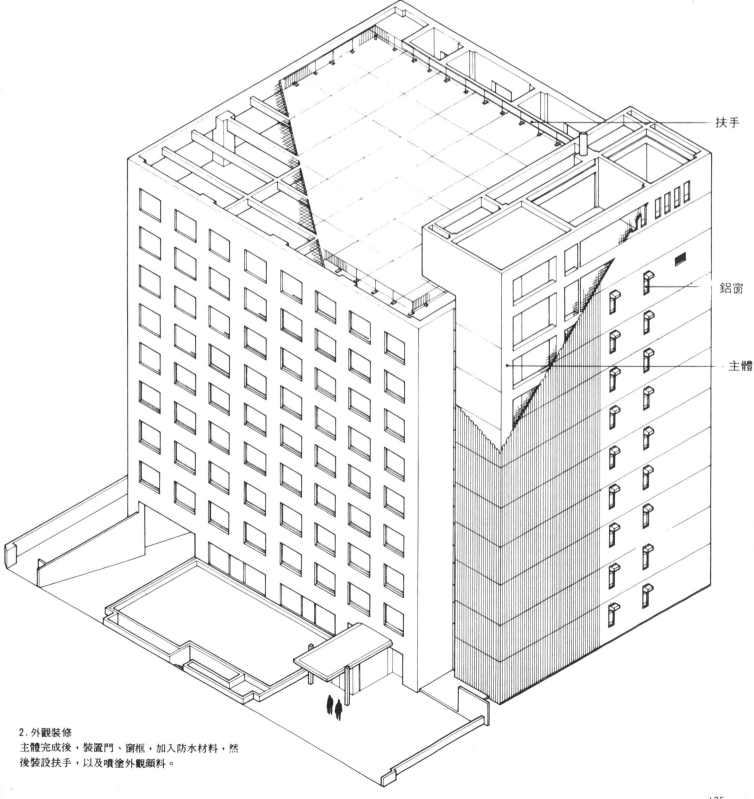

2.外觀裝修
主體完成後,裝置門、窗框,加入防水材料,然
後裝設扶手,以及噴塗外觀顏料。

4 鋼骨鋼筋混凝土構造　**SRC** STEEL REINFORCED CONCRETE

　　框架整體以混凝土或鋼骨混凝土充實
者，能耐久及耐火。同時，爲了要建造大
跨樑的高層建築物，也能使用此建築法。
此構造適用於五樓以上的建築物。

1. 軀體構成

　　在打入地下的木樁上，建造基腳和地
中樑作爲基礎。又在基礎中埋入有固定位
置的錨栓以求固定鋼筋柱。然後再架上以
鋼骨組成的樑架，並且在柱筋中加環箍來
纏住樑筋中的鐙筋。完成骨架的結構之後
，就在地上舖好以鋼筋作成的框架，並且
倒上混凝土。

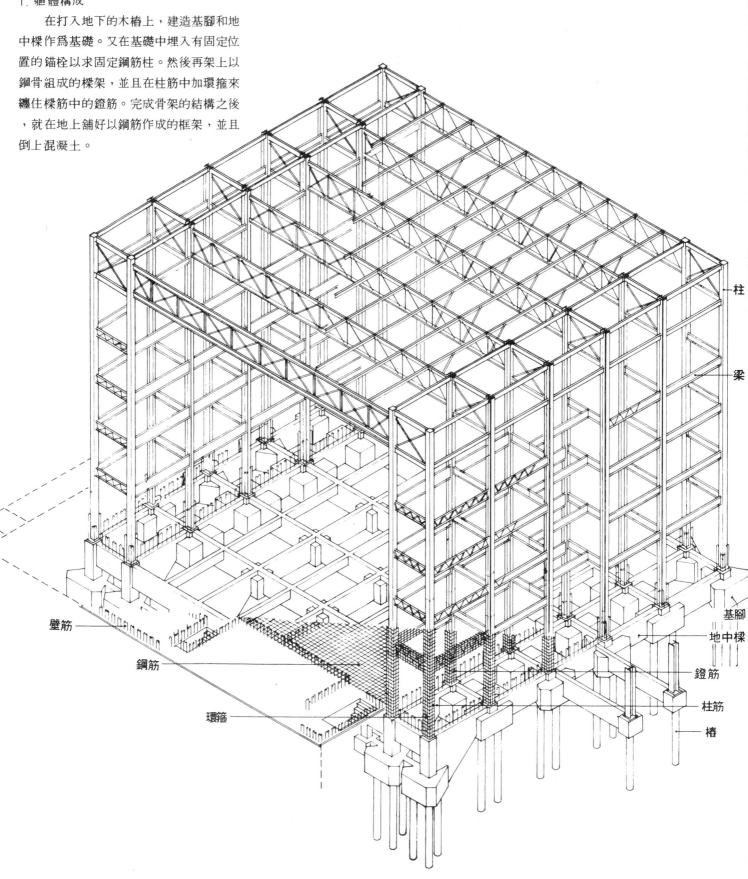

柱

梁

基腳

地中樑

鐙筋

柱筋

樁

壁筋

鋼筋

環箍

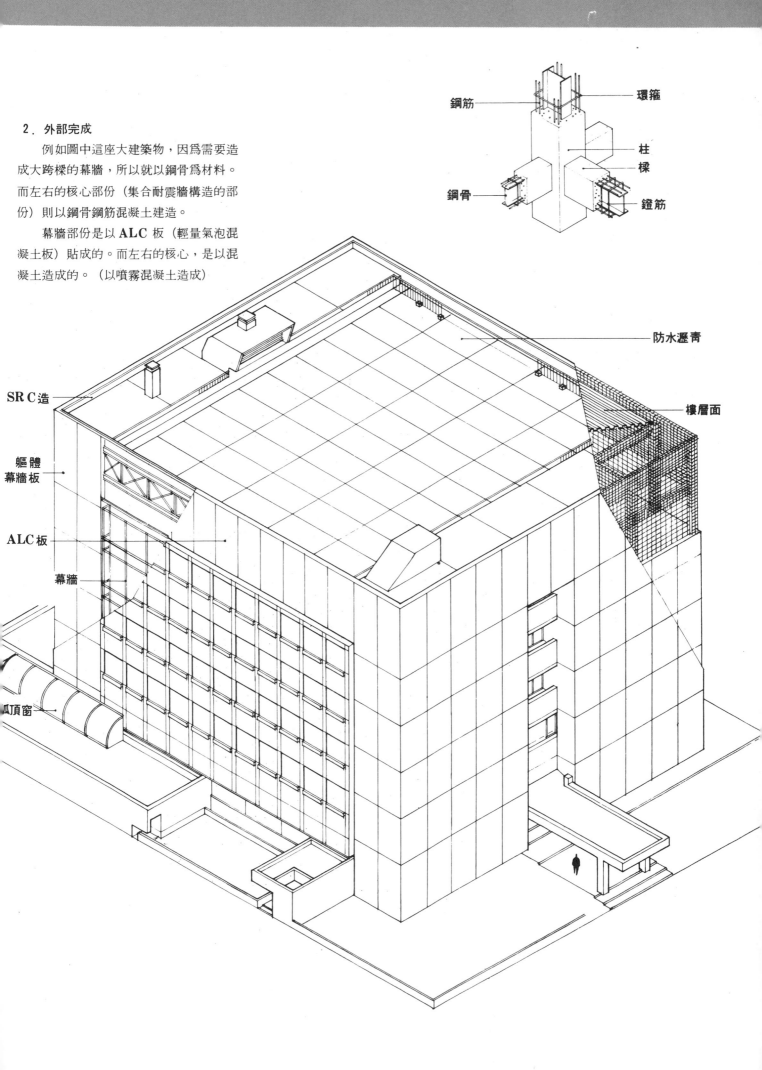

2．外部完成

例如圖中這座大建築物，因為需要造成大跨樑的幕牆，所以就以鋼骨為材料。而左右的核心部份（集合耐震牆構造的部份）則以鋼骨鋼筋混凝土建造。

幕牆部份是以 **ALC** 板（輕量氣泡混凝土板）貼成的。而左右的核心，是以混凝土造成的。（以噴霧混凝土造成）

鋼筋
環箍
柱
樑
鋼骨
鐙筋

防水瀝青

樓層面

SRC造

軀體幕牆板

ALC板

幕牆

瓜頂窗

5.組積構造

　　以混凝土、石子、及磚塊組合而成的構造。有紅磚造、石造、混凝土磚造三種。

　　此種建築物較怕地震，因此，一般又以鋼筋補強增加安全，稱作補強組積構造。

石積造（圖1）

　　用石子堆積而成的構造。石子與石子之間的**縫隙**，以灰漿或暗栓接合。

　　這種方法被日本人用來作爲建築城堡時使用。

　　目前，一般都以鋼筋補強，或以鋼筋混凝土來建造外部。

圖A

圖1

磚積造（圖2）

　　以磚堆砌成的構造。以灰漿聯合磚塊。本圖以鋼筋加以補強。石積造亦相同。現在，普遍使用鐵筋補強，或是以鐵筋混凝土作外殼部份。

圖2

混凝土造塊（圖3）

　　圖中是以混凝土造成基礎、樑、外牆部份。隔間部份則以補強混凝土塊來建造。必須使用鋼筋的地方，就利用異形塊（**參照P.140**材料欄）。目前，這種構造多用來建造公用廁所。不過，用得最多的，還是建造圍牆。

圖3

6.特殊構造

　　前面所敍述的都是一些最基本的建築構造方法。不過，儘管是最基本而又富傳統性的方法，仍是有一些美中不足的缺點。於是，人們又發明了許多新的材料，新的方式。這就叫做「特殊構造」。也許今後，會有更新的方法。不過，在此只舉出目前使用的方法。

壳構造（圖1）

　　折板材料比水平材料來得堅韌是本構造的特色。使用薄的折面鋼筋構成大跨樑的屋頂，就稱作壳構造。如雪梨歌劇院即是。

空氣膜構造（圖2）

　　使用質輕的材料造成的屋頂，利用氣壓的力量向上浮，並且能承受外物壓力。這種構造輕而且大，可以得到大跨樑的空間。如萬國博覽會中，美國館的建築即是。

吊懸構造（圖3）Suspension 構造

　　利用鋼絲繩或Piano線，將屋頂吊起的構造。例如萬國博覽會中的澳洲館以及日本的國立代代木競技場等。

預鑄式構造（圖4）Pre-farbricated

　　有 **pre** 有預先的含意。而 **farbricate-d** 則有裝配的意思。兩個字合起來就是指：預先在工廠將材料依構造所需，鑄成零件式的材料，再搬至現場，加以組合成所需的建築物。利用此法，可以省下大批人力，又可節省時間。例如：預鑄的住宅等。

帳棚構造（圖5）

　　先以柱子撐住屋頂，然後再用鋼絲繩或 Piano 線撐開、拉緊屋頂，使其牢固。這種構造，因此沒有太多的柱或樑，所以可以得到很大的空間。

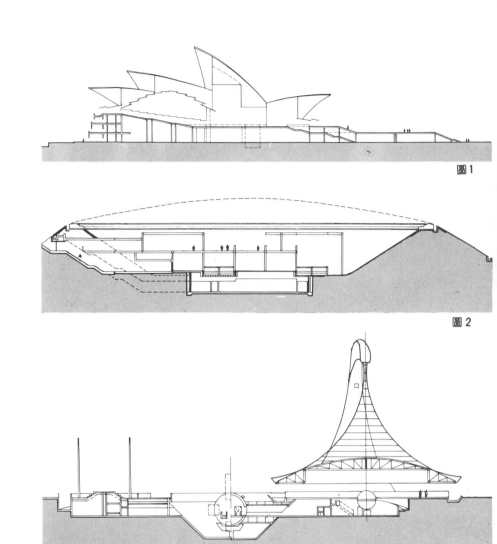

圖1

圖2

圖3

圖4

圖5

材料

繪製透視圖時，必須將材料的質感作確切的表現，因此對材料的種類、特質及使用方法，須有一番了解才行。建築物如果說是材料的集大成或組合，也不爲過。大致而言，材料的用法可分爲依原形使用，以及化學加工兩種。

1．木材

將自然木加工、成形、製品化後使用。主要用於木造建築。也可用作於其他室內裝修材料。

A　材木（圖1）

a. 針葉樹（軟木）—杉木、檜木、松木、柚木等。從構造到各種完成品都能派上用場。

d. 濶葉樹（堅木）—猶木、樫木、麻栗木（**teak**）、柳安木等。可作爲完成材、建具、傢具使用。

B　木材製品

a. 合板（厚2.7～25公厘）。把木材鋸成1至4公厘厚的薄板（稱爲單板），再以粘著劑粘合，即成爲合板。

b. 纖維板—木屑人造板等。主要用於室內裝修材料。此外，也可使用於傢具、建材、廣告板等。

c. 地板類（圖2）以木質系材料做成的基本性地板用木板。

2．石材

石材目前大都以裝飾材使用，就是在原石上施以加工後使用。加工法可大別爲敲和磨兩種。不過，石材的色調和表面的石紋，成爲意匠上最大的重點。

自然石

1．大理石（完成用；分爲粗磨、水磨及牆壁用的精磨）

a 托拉巴金石

義大利產。分淡土黃色或白色（最高級品）2種。帶有石紋或斑鳥紋。主要作爲室外裝修使用。白色大理石也常被使用於雕刻。

b 蛇紋石

日本琦玉縣產，呈綠或暗綠色，有白條紋。由於紋路整齊，故多用於重大工程。

c 斑瑪瑙（大都使用於外壁）

伊朗、巴基斯坦、墨西哥產。是一種深紅色的托拉巴金石。

2．花岡岩（完成用。有磨與敲的二種）

a 稻田石

日本茨城縣產（最良質）。呈白色，含有小銹點。是白御影石的一種。

b 方城石

日本岡山縣產。白色帶赤斑點。是桃色御影石之一種。

c EMERALD PEAL

挪威產。深綠色，含有貝殼狀的青色光輝，呈片狀。屬於高級品。是黑御影石的一種。

3．砂岩

a 多胡石（多使用於外壁）

日本羣馬縣產。淡茶色帶有木紋般的斑紋。

3．金屬

金屬材料有許多種類，使用範圍從構造材到完成材，弧度很廣，尤其鋼材是最普遍的一種建築材料。

A．鐵類及鋼鐵製品

1．鋼

○極軟鋼＝薄板、鋼釘、鋼線等。

○軟鋼＝形鋼、棒鋼、鋼釘、鋼管等。

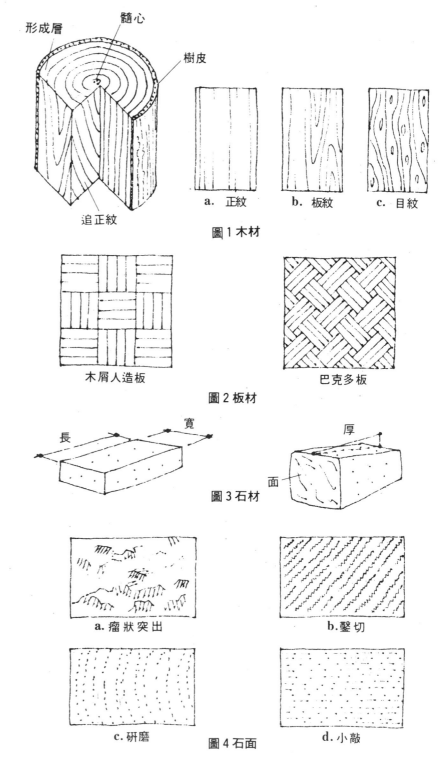

圖1 木材
a. 正紋　b. 板紋　c. 目紋

圖2 板材
木屑人造板　巴克多板

圖3 石材

圖4 石面
a. 瘤狀突出　b. 鑿切　c. 研磨　d. 小敲

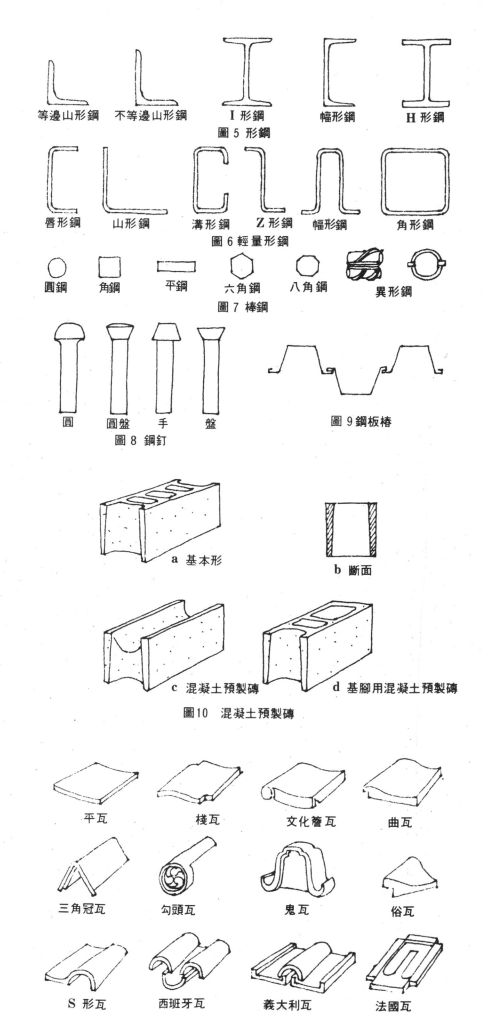

○半軟鋼＝鋼軌 、螺絲釘、鋼板等。

○硬鋼＝工具、軸類、彈簧、鋼琴線
　　等。

○最硬鋼＝彈簧、其他。

2．鋼鐵製品

　a．構造用鋼材

　　(1)形鋼（圖5）

　　　等邊山形鋼、不等邊山形鋼、I 形
　　　鋼、溝形鋼、Z、H、CT形鋼。

　　(2)輕量形鋼（圖6）

　　(3)棒鋼（圖7）

　　(4)鋼板樁

　　(5)鋼管

　　　瓦斯管、一般用鋼管、高壓用無接
　　　縫鋼管、自來水用鋼管、電線用鋼
　　　管。

　　(6)角管

　b．薄板類及加工品

　　(1)亞鉛鐵板

　　(2)化妝鐵板

　　　○琺瑯鐵板＝外裝及浴槽、洗滌盆。

　　　○彩色鐵板

　　(3)穿孔鋼

　　　把厚1 2（mm）公厘以下的薄板，
　　　打成各種形狀的鋼。

　　(4)接合金屬條

　c．金屬加工品

　　　窗框、防盜防火門、金錢出納紀錄
　　　器、垃圾收集裝置的投入口、送風
　　　機。

　d．其他金屬用建築

　　(1)建材用金屬品

　　　蝴蝶板、窗軌、拉窗用滑輪、門把
　　　、門鎖、自動關門器、樓板絞鍊。

　　(2)其他金屬品

　　　防滑金屬板、接縫用條棒，下水道
　　　的入孔、地坑蓋等。

B．金屬的表面處理種類

　a．鐵

　　(1)耐候性

　　(2)琺瑯質

　b．不銹鋼

　　(1)毛製細線

　　(2)軟牛皮革研磨

　　(3)自然發色

　　(4)蝕刻法

等邊山形鋼　不等邊山形鋼　I 形鋼　幅形鋼　H 形鋼

圖5 形鋼

唇形鋼　山形鋼　溝形鋼　Z 形鋼　幅形鋼　角形鋼

圖6 輕量形鋼

圓鋼　角鋼　平鋼　六角鋼　八角鋼　異形鋼

圖7 棒鋼

圓　圓盤　手　盤

圖8 鋼釘

圖9 鋼板樁

a 基本形　　　b 斷面

c 混凝土預製磚　　d 基腳用混凝土預製磚

圖10 混凝土預製磚

平瓦　棧瓦　文化簀瓦　曲瓦

三角冠瓦　勾頭瓦　鬼瓦　俗瓦

S 形瓦　西班牙瓦　義大利瓦　法國瓦

圖11 瓦

c. 鋁
　　⑴耐霜處理
　　⑵自然發色
　　⑶電解著色
　　⑷蝕刻法

4．水泥、混凝土

A. 水泥
　　水泥是混凝土和洋灰漿的原料。
　　a. 波特蘭水泥
　　　　石灰石加粘土燒成，混入少量石膏。

B. 水泥製品及其用途
　1．水泥瓦〔屋頂材料〕
　2．厚的石棉瓦〔屋頂材料〕
　3．水泥磁磚〔屋頂、地板、壁、步道
　　　等〕
　4．吸音水泥板〔音樂室的壁、天花板
　　　等〕
　5．石棉水泥板
　・○平板或天花板〔室內、外裝修材料
　　　〕。
　　○柔性板〔室內、外裝修材料〕

C. 混凝土
　　水泥、骨材、水的調和物。
　　骨材是砂與石子的總稱。

D. 混凝土製品及其用途
　1．混凝土預製磚〔預製磚屏、隔間等〕
　　　（圖10）
　　○基本預製磚、異形預製磚
　2．SP（預力混凝土）
　　Prestressed concrete〔樑、地板
　　、鐵路枕目〕
　3．鋼筋混凝土樁〔基礎樁〕
　4．氣泡混凝土〔組合式構造材、壁板
　　、地板等〕

5．泥水匠材料

A. 洋灰漿
　　波特蘭水泥和砂混和，再加顏料製成
　　的原料。也可做成彩色的洋灰漿。

B. 特殊洋灰漿
　1．瀝青水泥漿〔用於牆腳、地板的完
　　　成工作〕。
　2．防水洋灰漿〔用於屋頂的完成工作
　　　〕。

C. 灰泥〔用於壁、天花板等的完成工作〕
　　消石灰加砂、粗砂、海帶，以水煉成
　　的物品。

D. 彩色水泥漿
　　火山灰混入碎石製成〔室外裝修材料〕。

窯業製品

A. 粘土瓦（圖11）
　1．日本瓦
　　○平瓦、圓瓦、熨斗瓦。
　　○規格外的瓦（訂做的瓦）
　2．洋瓦
　　○平瓦、三角冠瓦
　　○規格外的瓦（訂做的瓦）

B. 紅磚
　1．普通紅磚
　　以圖12所示的加工品形式被使用。
　2．空心紅磚（鍋爐、煙囪等的外壁）
　3．特殊紅磚
　　a. 耐火紅磚（窰爐、水泥窰的內砌

b. 輕量紅磚（輕量隔間、外壁的
砌用）

c. 釉藥紅磚（室內、外壁的裝飾
用）

C. 磁磚
以粘土、陶土、石灰石爲主原料的
成品

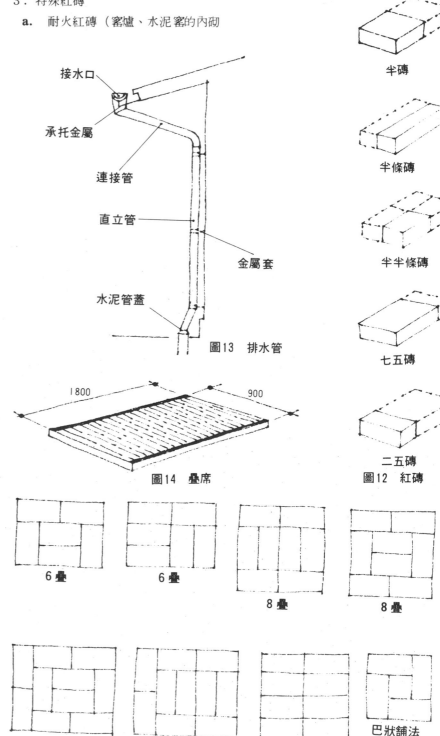

圖13　排水管

圖14　疊席

圖12　紅磚

接水口
承托金屬
連接管
直立管
金屬套
水泥管蓋

210
整塊磚
半磚
半條磚
半半條磚
七五磚
二五磚

1800　900

6疊　6疊
8疊
8疊

10疊　10疊
番薯狀鋪法　巴狀鋪法

1．普通磁磚
　a．　平行磁磚（室內，外裝修用）
　　　○正方形磁磚　○長方形磁磚
　　　○有飾邊磁磚
　b．　訂做的磁磚。
2．馬賽克磁磚（室內、外裝修用）
　　表現繪畫、圖案，施有色彩的小型
　　磁磚。
3．鐵渣磁磚（地板用）
　　表面有各種加壓的溝形圖案。
4．特殊磁磚（室內、外裝修用）
　　使用於扶手爲多，可製成美麗的平
　　板，也可製成矮牆用的箱形成品。
D．赤土陶器（室外裝修用）

7．玻璃製品
A．板玻璃
1．普通板玻璃
　a．　透明板玻璃〔窗玻璃、建材等〕
　b．　霧玻璃（防止窺視）
2．磨光的板玻璃（櫥窗等用的）
　　將普通玻璃雙面磨光的平滑玻璃。
3．加網玻璃（防火用）
　　把金屬網加於其中的玻璃。萬一破
　　碎時，不會發生穿孔現象。
4．特殊的板狀彩色玻璃
　a．　彩色玻璃（裝飾用）
　b．　蝕刻玻璃（隔間及各部份的裝飾
　　　用）
　c．　鏡子（盥洗室、浴室用）
　　　磨光的板玻璃，裏面塗水銀製成。

8．合成樹脂材料
A．　三聚氰胺樹脂製品
1．三聚氰胺積層板（櫃台、桌枱面等）
2．三聚氰胺化裝板（傢具類、內裝材
　　等）
B．　鹽化乙烯合成樹脂製品
1．硬質鹽化乙烯合成板（屋頂材、室
　　內外裝修材等）。
2．塑膠排水管（圖13）
　a．　屋簷排水管　　b．　直形排水管
　c．　連結器
3．其他製品
　a.管子　b.防滑設備　c.地板用片或
　板　d.牆壁用片或板、人造皮
　e.鹽化乙烯合成樹脂合板

9．纖維材料

A．各種纖維板及其用途
1．木屑板
　　雙面或單面磨成〔建具、傢具、地
　　板用〕。
2．吸音纖維板
　　表面有吸音孔或吸音溝的加工〔天
　　花板用〕。
3．化妝纖維板
　　表面塗裝的著色板〔天花板、牆壁
　　、傢具用〕。
B.疊席（圖14）
1．疊床　分手縫與機械縫（一般用）
　　二種。
2．席表　以蘭草爲材料。用麻繩或木
　　棉繩編織而成。
3．疊席緣　縫於邊緣的布。

10．板類
A．　石膏板的種類及用途
　a．　石膏板（牆壁、天花板用）
　b．　石膏金屬網板（牆壁、天花板、
　　　灰泥等的基礎材料）
　c．　石膏吸音板（天花板的裝飾完工
　　　用）
　d．　石膏化妝板（牆壁、天花板的裝
　　　飾完工用）

11．塗料．接著劑
A．　塗料
　　塗膜原料與溶劑（塗料稀釋劑）製成
　　不透明塗料加原料（著色材）製成。
1．油性塗料的種類及用途
　a．　樹脂洋漆（建築物塗裝用）
　b．　油性洋漆（主要做爲外部塗裝用）
2．樹脂塗料的種類及用途
　a．　樹脂洋漆（傢具塗裝、上底用）
　b．　黑色洋漆（防銹、耐藥品塗料）
3．纖維素塗料的種類及用途
　a．　透明漆（木材塗裝用）
　b．　釉漆（室內外部塗裝用）
4．合成樹脂塗料的種類及用途
　a．　多元脂樹脂塗料（混凝土等的塗
　　　料）
　b．　三聚氰胺樹脂塗料（金屬部份的
　　　塗裝及燒成品塗裝用塗料）
　c．　醋酸乙稀合成樹脂乳液塗料（水
　　　泥漿、混凝土面的塗裝）
5．特殊塗料的種類及用途
　a．　防銹塗料（鋼骨材等的被膜）
　b．　發光塗料

○螢光塗料（廣告板、招牌）
○燐光塗料（計器類的指針、標
　識塗裝等）
　c．　漆
○生漆（各種漆的原料、塗底用
　）。
○黑漆（建材、傢具、裝飾材用
　的高級塗料）。
　d．　如樹塗料（傢具及其他用的高級
　　　塗料）
　　　用如樹果實（Cashew nut）的
　　　絞汁爲原料製成。

選擇材料上必須注意的要點
A．　外部完成
全體均須有耐火性、耐水性與耐久性。
熱傳導率低也是被要求的條件之一。

屋頂	耐水性良好，熱傳導率低。
屋簷	必須作意匠上的配置。
外壁	不易髒污，耐候性良好。
腰部	不易髒污，耐衝擊。
地板	防滑、不易磨損。

B．　內部完成
視房間的用途而有異。不過，對防止結霧
一點須加以注意。

天花板	質輕。吸音力良好，不易燃燒。
壁	遮音性大，不易髒污。
踢腳板	耐久性良好，不易髒污。
地　板	耐久性良好，防滑、容易清掃。

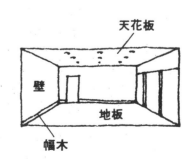

造園

造園的計劃對象，從住宅庭院一隅到都市公園、天然公園，以及廣義的休閒設施等，範圍極廣，此種計劃的目的，在於創造人與大自然間的空間秩序。

A. 造園設計（山水風景）的材料與手法

1. 樹木、花草、草坪　2. 街道樹
3. 防風林、防雪栽植　4. 涼亭
5. 門、垣、棚　　　6. 境界用石頭
7. 堆土　　　　　　8. 勾配斜面
9. 陽台　　　　　10. 階梯、斜坡
11. 車道、步道、自行車道　12. 隧道
13. 拱廊　　　14. 散步道
15. **Plotis** （建築樣式之一；一樓留空，使用二樓以上的近代建築樣式）
16. **Skip floor** （高層公寓建築法之一）
17. 遊戲雕刻　　　18. 飲水場
19. 洗手、洗腳場　20. 長凳、桌子
21. 遊具　　　　　22. 流水
23. 噴泉、池　　　24. 雕刻
25. 紀念碑　　　　26. 垃圾箱、煙灰缸
27. 照明、街燈、園燈
28. 公共廁所　　　29. 野外劇場
30. 眺望設施　　　31. 停車場
32. 運動設施　　　33. 滑雪場
34. 露營場　　　　35. 其他

B. 有關造園透視圖

造園透視圖一般都是經由造園專家之手描繪出來的，表現的方法不一而足。建築外觀透視圖必須在建築物周圍配置綠地和街道設施，以推展出外部空間。

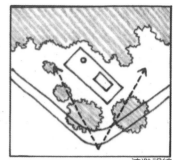

遮避視線

視線暢通

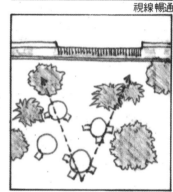

加上變化

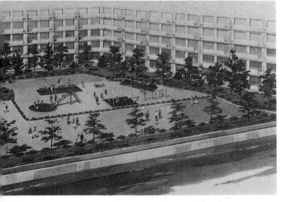

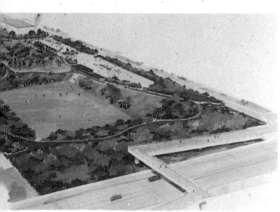

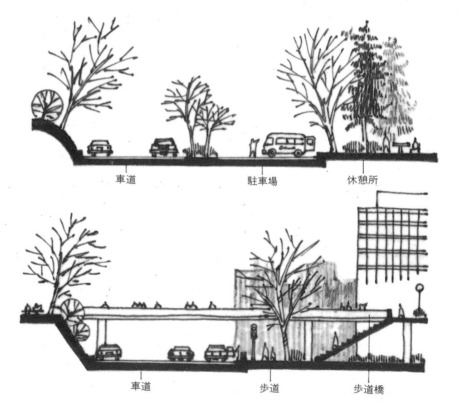

車道　　　　駐車場　　　　休憩所

車道　　　　步道　　　　步道橋

土木

土木建築的內容包括整地、建地造成、水道、水門、河川、海岸防護、水路堤防、攔水壩、發電所、下水道處理設施、交通、道路、高速道路等，範圍極為廣泛。另外，它和都市計劃也有密切的關係。

○△ 地點　海拔400公尺
○ 等高線間隔　高度10公尺間隔
○ 一格寬度　130公尺

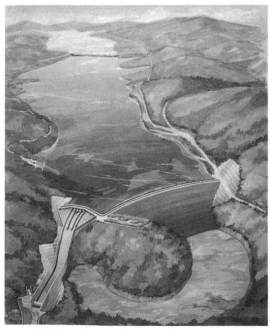

▲關於等高線

舉例來說，地圖上的山便是以高等線來表
示形狀、大小及高度（圖A）。
等高線不會在中途分歧。
等高線之間不互相重疊。
等高線是將同等高度的點連結起來，以表
示高度。

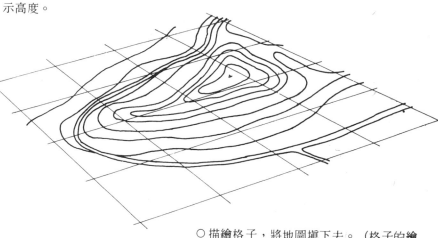

○ 描繪格子，將地圖填下去。（格子的繪
　法參照P．72～73 簡略2消點圖法的
　鳥瞰基本）

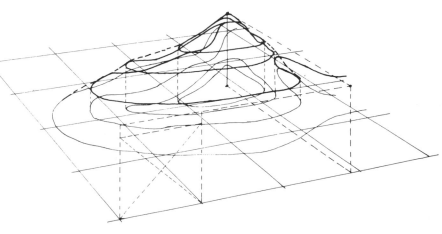

○ 將格子描成立方體，充當高度。
○ 將立方體的高度移行到所定的位置，求
　各點的高度。

○ 將各地點的高度位置連結起來，描出山
　的輪廓線。

機械

如在卷首「透視圖之世界」所介紹過的，表現技術的透視圖在工業設計的範疇也被廣泛地應用。

建築範疇裏的透視，工業設計上叫做完成預想圖。以往，透視圖只與建築發生關係，不過今後將逐漸增加機械和電子工學的要素，所以這方面的知識也是不容忽視的。

• 機械圖面的觀察法

機械製圖原則上是使用第三角法，如圖1的物品，以水平、垂直及側面投影展開畫像，就產生圖2中央是正面圖、上面是水平圖，右（左）面是右（左）側面圖的配置。

如果形狀單純，也可僅以正面圖來表示。相反地，如果過於複雜，就有必要加上下面的補助投影圖，或者加以省略。

• 補助投影圖

1：斜投影

部分物品含有斜面時，只對該部作投影圖來表示（圖3）。

2．局部投影

只對有必要的局部作投影表示。（圖3）。

3．回轉投影

如果忠實投影無法表示實際長度的話，可將該部分回轉到中心線來投影。（圖4）。

• 斷面投影

1．全斷面

沿基本中心線的切斷面來表示的。但是，如屬對稱形而無須全斷面時，也可僅用片面來表示。（圖5）。

2．破斷面

部分性表示斷面時，可用破折線來表示。（圖6）。

3．有角斷面

斷面不在同一平面上時，以階梯狀來切斷，或以曲線切斷來表示。這時，可由切斷線來表示切斷位置。（圖7）。

4．斷面的簡易圖示

也可將臂形溝和補強等的斷面放置於切斷位置附近，來加以表示。（圖8）

5．薄板斷面

將填料、薄板等斷面，以一條粗線來表示。這些材料重疊時，可留少許間隔來表示。（圖9）。

6．不作斷面

針、螺絲、鉚等物體，雖然位於描繪斷面的位置，可是由於不易了解之故，長度方向不以切斷來表示。（圖10）

• 圖示的省略

1．同一形狀與尺寸的孔，很多時候只描繪一部份，其他的用中心線來表示。（圖11）

2．軸、管等同一斷面形的長物品時，省略中間部份來表示。（圖12）

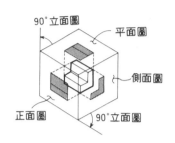

圖1

圖2

尺度

〔現尺〕 1／1　〔倍尺〕2／1、5／1、10／1
〔縮尺〕 1／2、1／2.5、1／5、1／10、1／20
　　　　1／50、1／100、1／200

記號

∅（圓）：直徑　　c；45° 取面
□（角）：正方形　t；板厚
R（are）：半徑　　p；傾斜度

線的種類	例	線的名稱與大小	用　　途
輪　廓　線	——	實線 0.3～0.8公厘	表示物品的可見形狀
隱　蔽　線	-------	虛線 0.2～0.4公厘 約為輪廓線的1／2	表示物品隱蔽部分的形狀
中　心　線	—·—·—	一點鎖線　細實線 0.2公厘以下	表示圓形的中心
尺　寸　線 尺寸補助線	←→	細實線 0.2公厘以下	記錄尺寸用
引　出　線	／	細實線 0.2公厘以下	從圓形引出，以分離記號。
傾斜度線	—·—·—	一點鎖線 0.2公厘以下	表示齒輪等的傾斜度
切　斷　線	—·— ·—	一點鎖線 0.4公厘以下	表示斷面圖的切斷位置
切　斷　線	～～～	不規則實線 0.3～0.8公厘	使用於表示部分斷面
想　像　線	—··—··—	二點鎖線 0.2～0.4 公厘 外形線的約1/2	表示移動位置的鄰接部分

• 工業設計過程的預想圖功能與作用

　　一件產品從計劃到生產體制之間，必須經過許多過程，在各階段被反覆檢討、確認，漸漸被具體化。

　　在展開構想的階段，爲了記錄下思想過程，而應用各種想像圖—寫生圖，預想圖之出現。如果寫生圖是確認自己的構想，那麼，預想圖可說是含有較強的向他人表示的性質。就這點而言，以平面表示的預想圖，和以立體表示的造形並行展開，最能掌握最終型態。也最爲理想。此外，預想法具有說服性。即使可以攝影表示者，也經常藉手繪來達到宣傳之目的。除了廣告之外，商品目錄、使用說明書和驅動裝置，也時常利用外形透視圖作分解組織圖，以拆散各個細部。

作圖上的重點

　　工業設計製圖與建築透視圖的表現方法有少許不同，包括對象物的大小差別，以及對象物的距離角度差異等。不過，工業製圖最需注意的一點，仍舊是 **EL**（眼睛高度）的設定。

　　人們看物品時，經常有習慣性的角度。站在地面看建築物，和在地面上看桌面的打字機，兩者間的角度當然大有不同，如果無視於這些要素的話，視覺上的大小就會違反自然。像此類視覺上的檢查，最好頻繁地進行，在最後階段之前修正完成。因此，培養優秀的素描能力非常重要。如果光是追求圖法的線條，絕對無法掌握正確的形態。

表現上的重點

　　上面所述純粹是作圖上的思考方法。如果就以立體方式表現立體物的基本技巧而言，預想圖和建築透視圖並無差別。在光和影（陰）的關係與材質感方面，此二者是共通的。不過，對象物小的時候，細部描寫上有若干注意事項，以下就來作簡單的敍述。

• 光和影（陰）

　　光一般是從左前方45度照射來表現，所以，陰影只是限於對象物落在背景所產生的影子。描繪時，只需簡單地使其落在地板上，或將背景以大膽的筆觸來表現，使主物體的位置明確化即可。

　　圖2所表示的平面、曲面與陰影的關係，可供作爲參考。

• 材質感

　　質感表現在預想圖中是很重要的一個

要素。可是，以視覺來辨別材質，有時是近於不可能。因此，追求質感的表現不是最重要的，只要能表現出材質間的差異，也就是能使反射光的質料和透明體、擴散體間不致混淆，即可達到表現材質的目的了。

　　以日常接觸的物品爲對象寫生，嚐試畫出各種材料的特質，可以訓練這方面的能力。

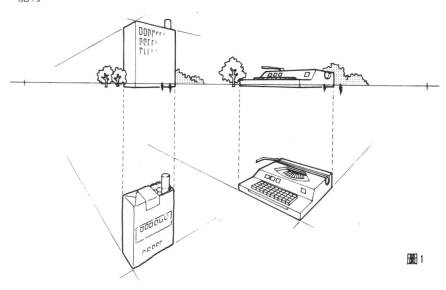

圖1

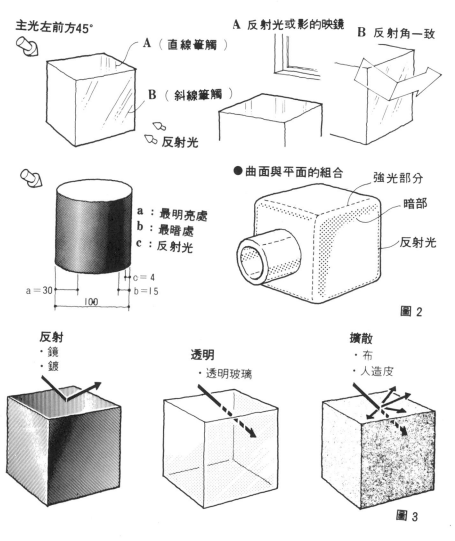

主光左前方45°

A（直線筆觸）
B（斜線筆觸）
反射光

A 反射光或影的映鏡
B 反射角一致

a：最明亮處
b：最暗處
c：反射光

a = 30　　c = 4
　　　　　b = 15
100

●曲面與平面的組合

強光部分
暗部
反射光

圖2

反射
・鏡
・鍍

透明
・透明玻璃

擴散
・布
・人造皮

圖3

標示（包括廣告塔、看板、各種標誌等）可獨立存在，也可附著於建築物，成為建築物的一部分；通常在繪製透視圖時，便在建築物的外觀畫上標示。這種標示可分成兩種，一種是事先設計好，然後再畫上去，另一種則是讓個人發揮想像力去畫；後者尤其需要自行設計。當然，在建築物上畫標示，必須利用色彩與造型，有效地表達出此一建築物的形象。

描繪標示時，應該把字體正確地表現出來，由於字體的表現方法影響建築物甚鉅，因此，有關基本的字體表現法須下一番工夫學習。

標示 (Sign)

一般而言，標示可分為私人設置的標示（例如：看板、廣告霓虹燈）和政府設置的標示（例如：路標、交通號誌）兩類。

標示是為了進行溝通而使用的視覺性表現手法。在歐美或東方，自古即有象徵團體的徽章或家徵（圖A、B）。

字體（Lettering）

所謂字體是指手寫的字或用手書寫的行為；到了現在，字體的意義更為廣泛，除了指用手寫成的文字外，還包括鉛字、印刷或字體設計等等。

字體可分為閱讀用的字體，如報紙、雜誌以及指示用的字體，如看板、道路標誌、站牌名稱等。用於這兩種媒體的鉛字和美術字體的基本差異，是字的大小和線條的粗細，尤其美術字體要求人們在短時間內看得懂並能接受，所以，單純與給人印象深刻這兩點，是設計的重點。

經常使用的字體，基本上可分為楷書、隸書、仿宋體………等，英文字體則有羅馬字體、哥德式字體等，又包括鉛字印刷、照相打字，以及手寫字，再以這為基礎，創作出許多變化的美術字體。

a 大小要均衡

國字的形態有很多種，如果畫出一個個格子，再把字滿滿地填進格子，會給人大小不一的感覺；所以，方形的字要寫得比格子小一點，圓形的字可按照格子的大小書寫，菱形的字要寫得比格子大一點，至於三角形的字上面空白，則要寫高一點。（圖F）

b 空間要均衡

如圖G左側所示，空白的部份要左右相等；同時如右側所示，字內的空白部分要適當，字與字之間也要留有空白部分。

c 字體的透視寫法應用

配合透視圖，加上適當的字體（圖E）。當規定字體形狀時，先將字體的大小、間隔劃分好，再忠實地描繪在畫面上。例如：廣告塔的側面須書寫字體，卻因空間不夠，可能使文字都擠在一起，令人看不清楚；這時可以文字的形態和整體的比例為主，描繪出大略的形態即可。（圖C）

徽章的花紋 圖A

西方的徽章 圖B

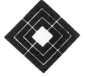

圖C

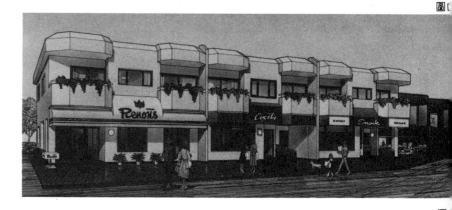

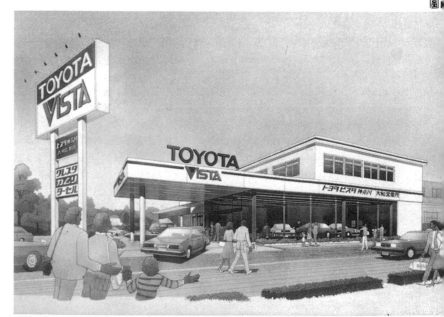

屋頂

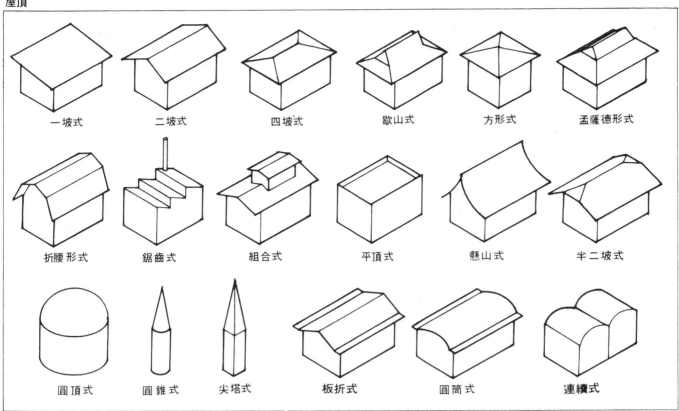

一坡式　二坡式　四坡式　歇山式　方形式　孟薩德形式

折腰形式　鋸齒式　組合式　平頂式　懸山式　半二坡式

圓頂式　圓錐式　尖塔式　板折式　圓筒式　連續式

瓦的種類

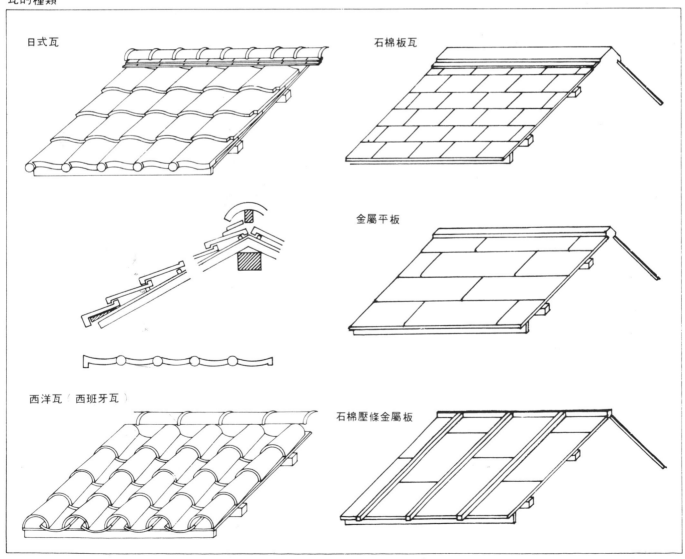

日式瓦　　　　　石棉板瓦

金屬平板

西洋瓦（西班牙瓦）　　石棉壓條金屬板

歷 史

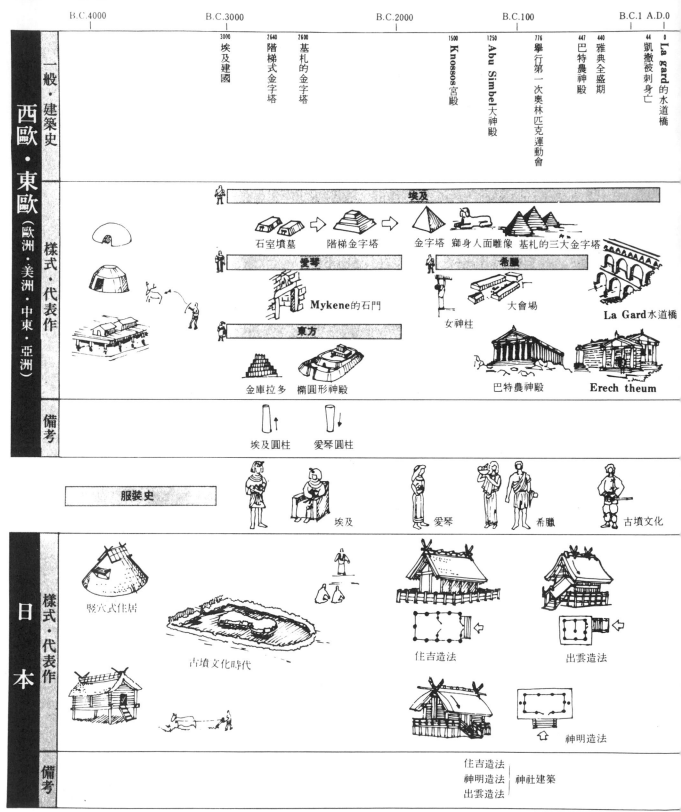

	3000 埃及建國	2640 階梯式金字塔	2600 基札的金字塔		1500 Knossos宮殿	1250 Abu Simbel大神殿	776 舉行第一次奧林匹克運動會	447 巴特農神殿	440 雅典全盛期	44 凱撒被刺身亡 · 0 La gard的水道橋

西歐·東歐（歐洲·美洲·中東·亞洲）

一般·建築史

樣式·代表作

埃及

石室墳墓　階梯金字塔　金字塔　獅身人面雕像　基札的三大金字塔

愛琴

Mykene的石門

東方

金庫拉多　橢圓形神殿

希臘

女神柱　大會場

La Gard 水道橋

巴特農神殿　Erech theum

備考

埃及圓柱　愛琴圓柱

服裝史

埃及　　愛琴　　希臘　　古墳文化

日本

樣式·代表作

豎穴式住居

古墳文化時代

住吉造法　　出雲造法

神明造法

備考

住吉造法
神明造法　神社建築
出雲造法

1907 格拉斯哥美術學校
1913 法格斯製鞋工廠
1914 第一次世界大戰爆發
1919 簽訂凡爾塞條約
1920 國際聯盟成立
1921 愛因斯坦塔
1926 包浩斯校舍建築
1929 世界性經濟恐慌
1930 薩伏瓦別墅
1936 考夫曼邸落水山莊
1939 第二次世界大戰爆發
1939 洛克菲勒中心
1945 第二次世界大戰結束
1949 聯合國成立
1950 強森威克斯研究所
1951 密斯的摩天公寓
1953 馬賽公寓
1956 廊香教堂
1960 古根漢美術館

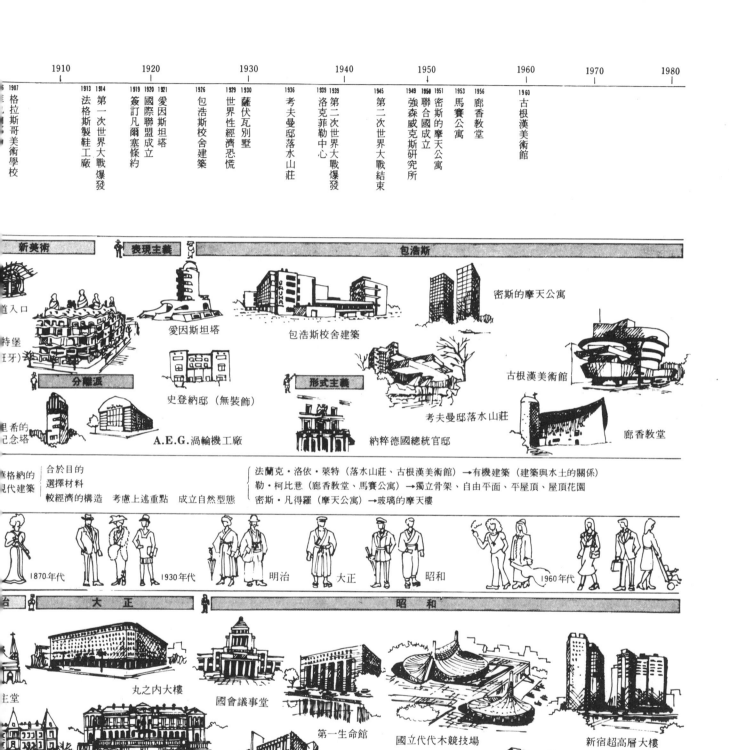

新美術　表現主義　包浩斯

密斯的摩天公寓

愛因斯坦塔

包浩斯校舍建築

古根漢美術館

分離派

形式主義

史登納邸（無裝飾）

考夫曼邸落水山莊

廊香教堂

A.E.G.渦輪機工廠

納粹德國總統官邸

格魯納的現代建築｜合於目的　選擇材料

較經濟的構造　考慮上述重點　成立自然型態

法蘭克‧洛依‧萊特（落水山莊、古根漢美術館）→有機建築（建築與水土的關係）
勒‧柯比意（廊香教堂、馬賽公寓）→獨立骨架、自由平面、平屋頂、屋頂花園
密斯‧凡得羅（摩天公寓）→玻璃的摩天樓

1870年代　1930年代　明治　大正　昭和　1960年代

大正　昭和

丸之內大樓

國會議事堂

第一生命館

國立代代木競技場

新宿超高層大樓

主堂

第一號館

赤坂離宮

十合百貨店（大阪）

最高裁判所

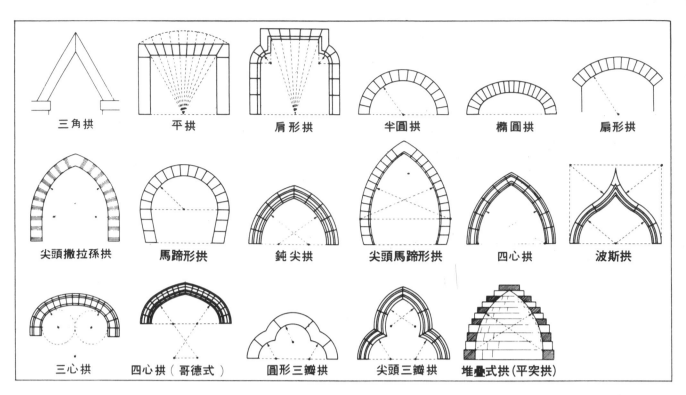

三角拱	平拱	肩形拱	半圓拱	橢圓拱	扇形拱
尖頭撒拉孫拱	馬蹄形拱	鈍尖拱	尖頭馬蹄形拱	四心拱	波斯拱
三心拱	四心拱（哥德式）	圓形三瓣拱	尖頭三瓣拱	堆疊式拱（平突拱）	

英國式交叉排列	法國式排列	丁排列	傾斜排列	垂直排列	交叉順排列	風車式排列
順排列	半順排列	荷蘭式排列	三鯡骨排列	重複編織排列	鯡骨排列	編織排列

柱子

多利斯式
山形牆
科林斯式　　　愛歐尼亞式
柱頂盤　上楣
中楣
下楣
柱頭頂板
柱頭底板
柱頭
柱身
圓柱收分曲線
羅馬　羅馬　希臘　羅馬　希臘　羅馬
柱座
希臘

比例尺

在日常生活中，我們習慣把眼睛所看的一切事物，用比例尺加以縮小，例如椅子的座墊距離地面多少公分，我們就比例方式估計，至於椅子靠背的角度如何卻很少注意。

透視圖中的點景在整幅圖中所佔的比例不能隨便，一旦點景的比例錯誤，會人一種不協調感。當然，點景不可能按照實物絲毫不差地予以縮小；可是，基本上的大小、形態須完全掌握。

同樣的物品，名稱統一，但是，形狀和尺寸卻不相同，如何準確地表現尺寸和形態，則是描繪點景上的主要問題。

在此所列爲基本的比例尺概念，並以此爲根據，展開各種設計變化。

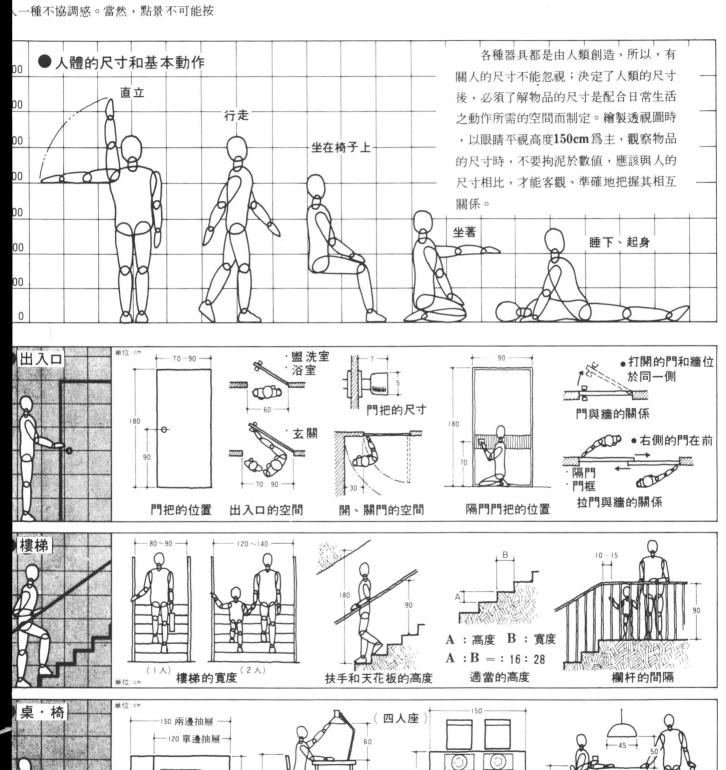

● 人體的尺寸和基本動作

各種器具都是由人類創造，所以，有關人的尺寸不能忽視；決定了人類的尺寸後，必須了解物品的尺寸是配合日常生活之動作所需的空間而制定。繪製透視圖時，以眼睛平視高度**150cm**爲主，觀察物品的尺寸時，不要拘泥於數值，應該與人的尺寸相比，才能客觀、準確地把握其相互關係。

直立　行走　坐在椅子上　坐著　睡下、起身

● 出入口

單位：cm

門把的位置　出入口的空間　開、關門的空間　隔門門把的位置　拉門與牆的關係

・盥洗室　・浴室　・玄關　門把的尺寸
● 打開的門和牆位於同一側
門與牆的關係
● 右側的門在前
・隔門　・門框

● 樓梯

單位：cm

（1人）（2人）樓梯的寬度　扶手和天花板的高度　適當的高度　欄杆的間隔

A：高度　B：寬度
A：B＝：16：28

● 桌・椅

單位：cm

書桌和椅子　餐桌和椅子

150 兩邊抽屜
120 單邊抽屜
尺寸
（四人座）

大小的均衡

 ⇒

空間的均衡

漢字與英文

明朝體	哥德字體	勘流體	打字體	花字體
羅馬字體	無細線體(Sanserif)	草寫字(Script)體	印刷體	藝術字體

各種書寫字體　　　　　　　　　　　　　　　　漢文

細明朝體	中明朝體	粗明朝體	特明朝體	
細黑體	中黑體	粗黑體	特黑體	超特黑體
細圓體	中圓體	粗圓體	新書體	特圓重疊體
隸書體	宋朝體	楷書體	教科書體	花字體

勘亭流體

哥德體　　　威尼斯體　　　古羅馬體

 A A A

現代羅馬體

A A A A A

埃及體　　　　無細線體

A A A A A

A A A A A

草寫體　　　　藝術體

A A A A A A

連體鉛字

葡萄屋
FRUIT PARLOR BUDDYA

樹林

連體鉛字

 doughnut
DAN　ART VIVANT
 Quartier pub house Latin
Bonita Beauty Saloon
Coffee

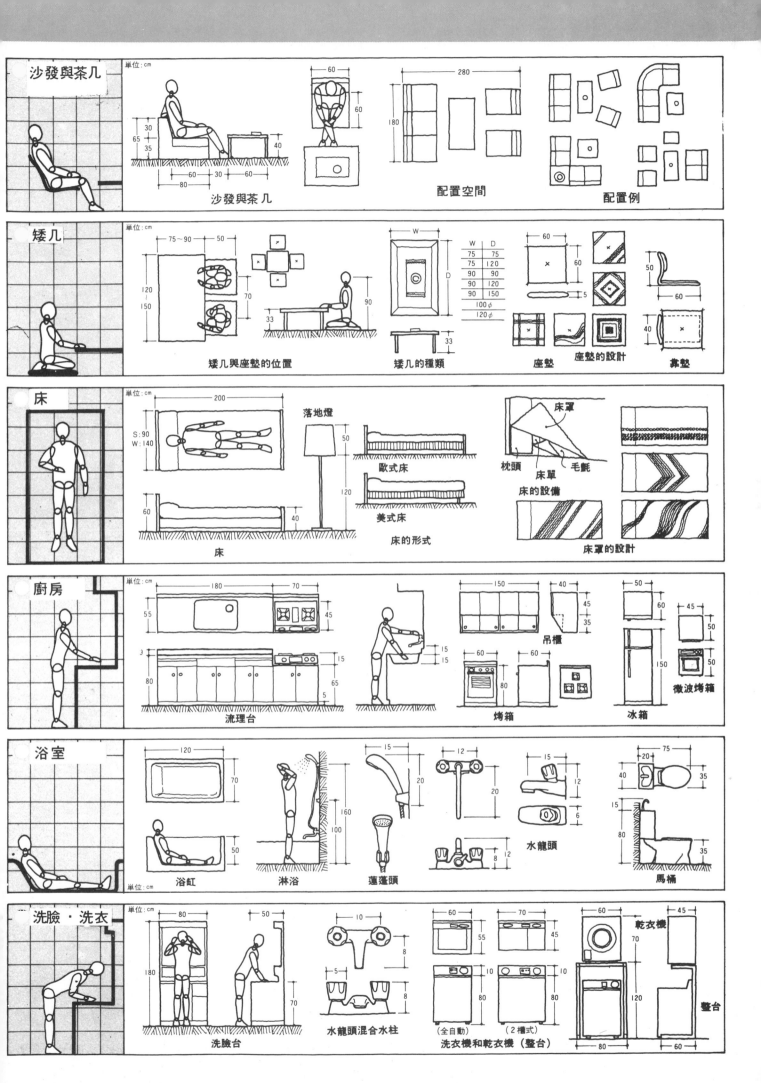

		單位：cm			
沙發與茶几		沙發與茶几	配置空間		配置例
矮几		矮几與座墊的位置	矮几的種類	座墊　座墊的設計	靠墊
床		床	床的形式	床的設備	床罩的設計
廚房		流理台		吊櫃　烤箱	冰箱　微波烤箱
浴室		浴缸　淋浴　蓮蓬頭		水龍頭	馬桶
洗臉・洗衣		洗臉台	水龍頭混合水柱	洗衣機和乾衣機（整台）	乾衣機　整台

矮几的種類

W	D
75	75
75	120
90	90
90	120
90	150
100 φ	
120 φ	

歐式床

美式床

床罩

枕頭　床單　毛氈

落地燈

（全自動）　（2 檔式）

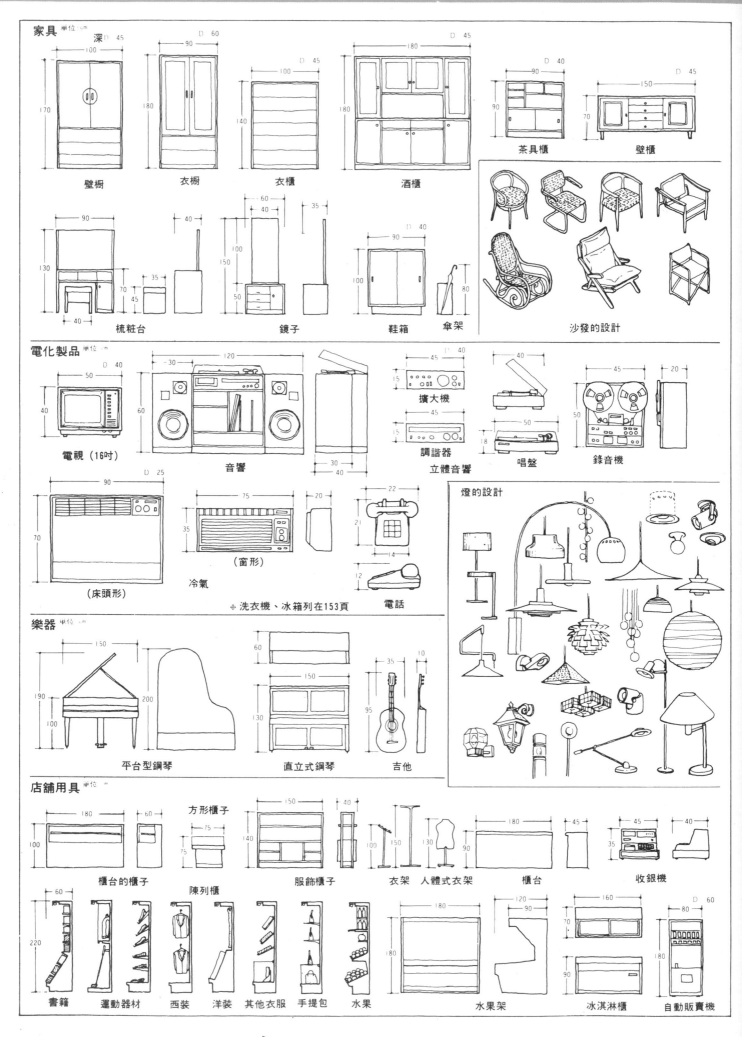

家具 單位：cm

壁櫥　衣櫥　衣櫃　酒櫃　茶具櫃　壁櫃

梳粧台　鏡子　鞋箱　傘架　沙發的設計

電化製品 單位：cm

電視（16吋）　音響　擴大機　調諧器　立體音響　唱盤　錄音機

（床頭形）　冷氣　（窗形）　電話　燈的設計

❖ 洗衣機、冰箱列在153頁

樂器 單位：cm

平台型鋼琴　直立式鋼琴　吉他

店舖用具 單位：cm

櫃台的櫃子　陳列櫃　方形櫃子　服飾櫃子　衣架　人體式衣架　櫃台　收銀機

書籍　運動器材　西裝　洋裝　其他衣服　手提包　水果　水果架　冰淇淋櫃　自動販賣機

脚踏車・機車
單位：cm

迷你車　跑車　小型機車　機車（750c.c.）　菜籃車　嬰兒車

汽車
單位：m

小型車　中型車　大型車　吉普車

巴士　卡車

鐵路
單位：m

快車　電氣火車

船舶
單位：m

駁船　貨船　（供六人乘坐）

大型油輪　橡皮艇　巡邏艇　中型遊艇

飛機
單位：m

（B747-200）　（DC10-30）

塞斯客機　直升機

噴射客機

交通·遊具

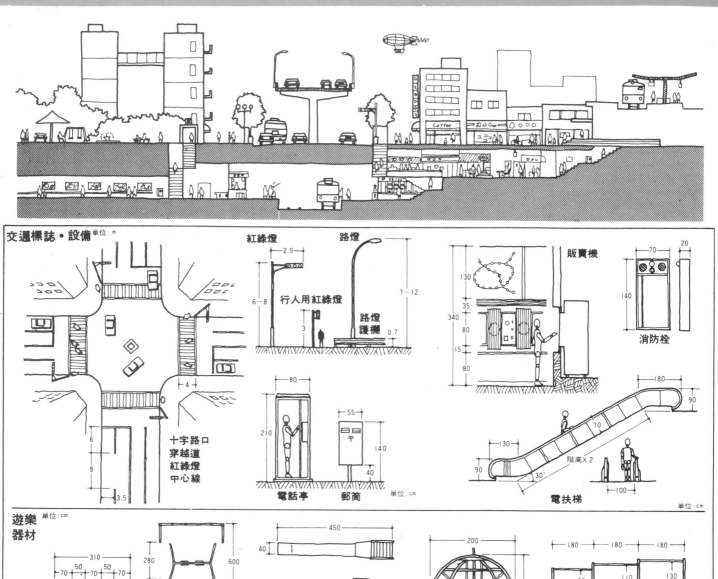

交通標誌・設備 單位：m

紅綠燈　路燈　販賣機

行人用紅綠燈

路燈護欄

消防栓

電話亭　郵筒　單位：cm

電扶梯　單位：cm

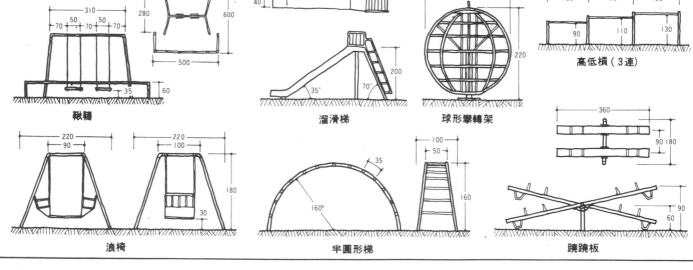

遊樂器材 單位：cm

鞦韆　溜滑梯　球形攀轉架　高低槓（3連）

浪椅　半圓形梯　蹺蹺板

所謂的基本尺寸，只是大體上的標準，實際描繪時需要有更詳細的資料。描繪細微的部分，是否把握細節，在表現上有極大的差距；雖然我們已看慣實物，卻不容易把物體的細節完全描繪出來，最好的方法是多方收集資料，例如：報紙、雜誌、各公司行號的商品目錄、小冊子、照片、素描圖等等，這種收集資料的工作不是一朝一夕可完成，必須持之以恆！

住宅設備器材，店舖用具 家具・電化製品	建築、裝潢雜誌，從廠商取得目錄。 收集百貨公司的目錄，從廠商取得目錄。
車	從展覽會場取得目錄，在街頭以各種角度攝影。
車・船・飛機 運動器材	交通工具圖鑑等。 體育雜誌。 收集百貨公司的目錄。
遊樂器材 樹木	從廠商取得目錄。 植物圖鑑、照片、素描。

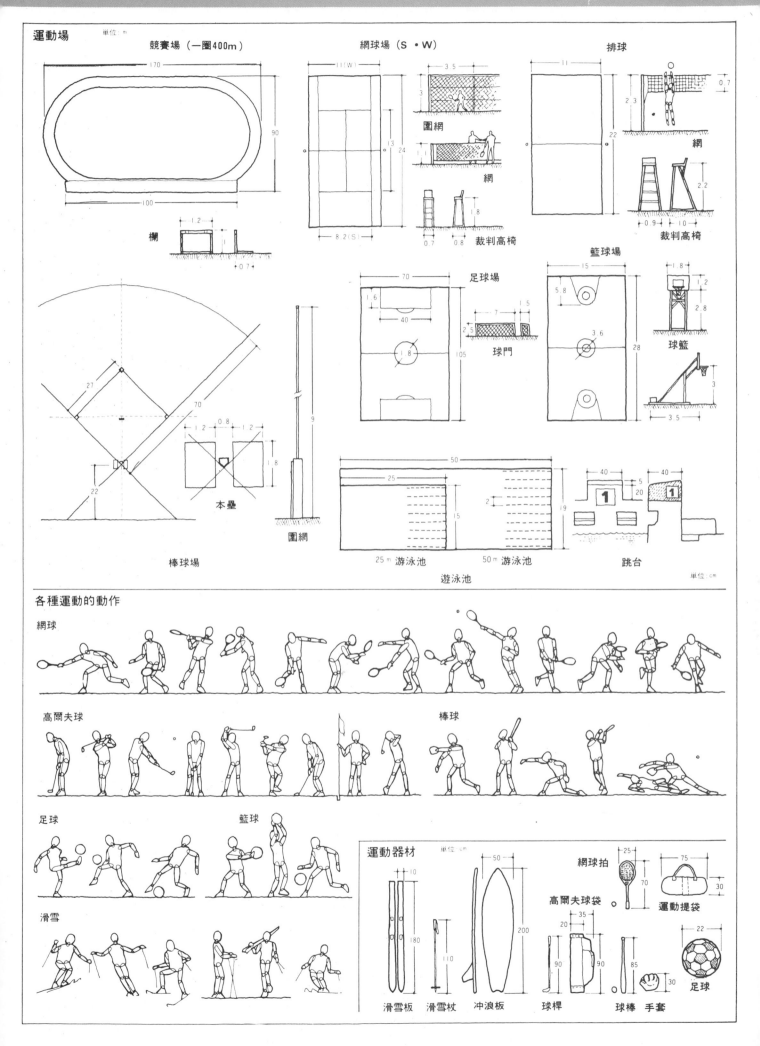

運動場

單位：m

競賽場（一圈400m）　　　　網球場（S・W）　　　　排球

170　　90　　100

欄　1.2　1　0.7

11(W)　3　24　13　3.5

圍網

網

裁判高椅　1.8　0.7　0.8

8.2(S)

11　22　2.3　0.7

網

裁判高椅　2.2　0.9　10

27　70　22

本壘　0.8　1.2　1.2　1.8

棒球場　9　圍網

足球場　70　1.6　40　1.8　105

球門　7　1.5　2.5

籃球場　15　5.8　3.6　28

球籃　1.8　1.2　2.8　3　3.5

50　25　15　2　19　25m游泳池　50m游泳池　遊泳池

跳台　40　5　20　40　1　1

單位：cm

各種運動的動作

網球

高爾夫球　　　　　棒球

足球　　　籃球

滑雪

運動器材　單位：cm

滑雪板　10　180

滑雪杖　110

沖浪板　50　200

球桿　20　35　90　球棒　85　手套　30

網球拍　25　70

高爾夫球袋　運動提袋　75　30

足球　22

157

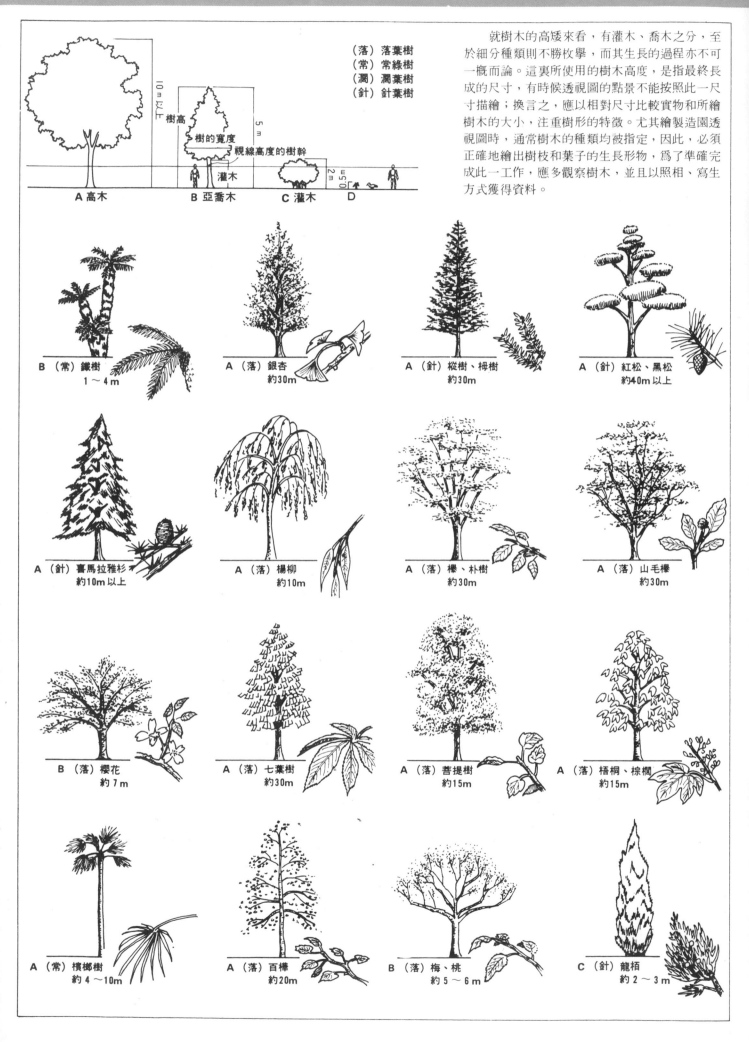

（落）落葉樹
（常）常綠樹
（濶）濶葉樹
（針）針葉樹

就樹木的高矮來看，有灌木、喬木之分，至於細分種類則不勝枚舉，而其生長的過程亦不可一概而論。這裏所使用的樹木高度，是指最終長成的尺寸，有時候透視圖的點景不能按照此一尺寸描繪；換言之，應以相對尺寸比較實物和所繪樹木的大小，注重樹形的特徵。尤其繪製造園透視圖時，通常樹木的種類均被指定，因此，必須正確地繪出樹枝和葉子的生長形物，爲了準確完成此一工作，應多觀察樹木，並且以照相、寫生方式獲得資料。

A 高木　　　　B 亞喬木　　　C 灌木　　D

B（常）鐵樹
1～4m

A（落）銀杏
約30m

A（針）樅樹、栂樹
約30m

A（針）紅松、黑松
約40m 以上

A（針）喜馬拉雅杉
約10m 以上

A（落）楊柳
約10m

A（落）櫸、朴樹
約30m

A（落）山毛櫸
約30m

B（落）櫻花
約7 m

A（落）七葉樹
約30m

A（落）菩提樹
約15m

A（落）梧桐、棕櫚
約15m

A（常）檳榔樹
約4～10m

A（落）百樺
約20m

B（落）梅、桃
約5～6m

C（針）龍柏
約2～3m

觀葉植物

檳榔子

橡膠樹

葡萄藤

龍舌龍

棕櫚

彩色蕉

仙人掌

露兜樹

萬年青

蓬萊蕉

蕈狀

直立狀　對生狀

一枝獨秀狀

傘狀

階梯狀　圓頂狀

人工修剪

冬　　春　　夏　　秋

例：銀杏

C（常）杜鵑
約15～90cm

C（常）八角金盤
約2.5m

D　龍舌蘭
約1.5m

B（常）孟宗竹
約20m

關於工作場所

起先得確保必要的場地,最低限度要保持正確的姿勢,為了提高工作能力,在某種程度上有從容的必要,因此理想的環境以有採光、通風良好及盡量保持肅靜的場所為最佳。

製圖板以可動式的為佳,但在普通的桌子上,也可放置製圖板,譬如把製圖板傾斜(鉛筆無法轉動的程度)10°~15°的程度擺置,工作較易進行,所以可把書本等物品放在下面使它傾斜,製圖板的高度則參照椅子的高度,使它不致有不自然的姿勢,採取正確的高度時,圖板上的明亮度大約為200—500燭光,原則上是以從北側來的太陽光線為佳。因為從圖板左方來的光線變化最少,所以被認為是最好的光線,但是因天候不定,而使光度發生變化時,可用螢光燈、日光燈或Z字燈等人工照明來補充,盡量使圖板不致產生影子,另外在場地上也要有充分容納透視圖位置的必要。

關於畫材、用具

　　用具與畫材市面上均有出售，但是，必須具備何種器材，是無法講出的。而用具與畫材等在事先都已將其用途與使用方法在某種程度上定型，而初次購買者對於這些觀念都比較固執，而無法好好使用它。這種用具與畫材，因為一直會有新品質出現，所以必須具有這些可充分使用的基本素養。但是對於用具與畫材的基本知識也要充分了解，為此要盡可能的來蒐集資料，平常也應具備這種心態。

一、製圖板
大型尺寸為1060mm×760mm×25－30mm（B₁）或中型尺寸900mm×600mm×25mm（A₁）＝1張

二、丁字尺
全長為900mm×600mm×25mm（A₁）＝計二把

三、三角板
等邊三角形的底邊長度為240mm、厚為2mm的各一把，共計二把

四、直尺
長度為600mm，負有引溝的合成樹脂製成的一把

五、圓形定規（圓形板）
可以畫直徑1mm到35mm程度的圓一支

六、精圓形定規（精圓板）
有角度的各種橢圓，但是以15°、30°、45°、60°的最常被使用。

七、曲線定規（攻線板）
合成樹脂製成五個為一組，只需買一組即可

八、三角比例尺
長為300mm，使用一把可被縮為1／100、1／200、1／300、1／400、1／500、1／600的比例尺

九、清潔刷與羽毛帚
清潔刷是把畫面上的塵埃拂掉所用的東西，也有的是使用羽毛帚，但是容易生蟲，缺少耐久性，像衣刷般的東西較為實用。

十、削鉛筆器與削筆心器
使用削鉛筆器來削軸木，或以削筆心器來削筆心的方法也有，但是一般說來，使用電動式的削鉛筆器，較為便利。

有關透視的攝影

　　如想把作品當資料加以保存的話，較為方便的方法是將它拍攝成照片。最近35m／m攝影機的性能提高了，即使沒有攝影經驗，也可在某個程度上來進行拍照，不過軟片的選擇需要注意。

攝影的順序

　　在適當的壁面貼上作品，把照相機安置好。牆壁盡量選黑色壁面。攝影機固定在三腳架或台子上，再安放燈光，燈光方面若有四個燈最好，若只有三個燈時，就要從左右來照射在中間的作品，待佈置妥當，再把攝影機的性能調整好，然後開始攝影。

有關軟片

　　將作品拍攝成照片後，照片的大小是4×5時，便要使用陽面軟片（positive film），若為35mm時，則使用彩色幻燈用的軟片為佳。

分規　取同一尺寸，或擴大或縮小的來被使用。

消字板　在賽璐洛板（塑膠板）與不銹鋼板上，開有種種不同型態的洞，在想擦掉的地方，選擇適當的孔，用橡皮擦去。

製圖用膠帶　粘著力不強，不會損害用紙，可以將製圖板予以固定。

美工刀　削鉛筆或是把描圖紙切成同樣大小時被使用。

鉛筆　從3B－3H，不過在普通製圖上，大多使用H或2H。

色筆　可以用橡皮擦拭，也可被其他用料所覆蓋24色為一組的彩色鉛筆。

橡皮擦　以合成樹脂作成的。

蠟筆（pastel）　顏色數量很多且品質良好。

擦筆　把紙頭捲成硬棒，在精細處想讓它有模糊感時使用。

引針（等待針）　在消點處置等待針來使用。因為若無等待針便要用尺來畫，用尺畫時需要找地方，如此很浪費時間。如果想要節省時間，就要使用這等待針。

描圖紙　寬420mm和840紙一捲，分為厚、薄二種，比一張一張的買經濟。

方格紙寫生簿　為A3程度的東西，描繪概略圖時非常方便。

Canson紙（法國紙）　分為白色與有色二種。

其他紙　分為日本紙、Kent紙、Watsov紙、PAD紙等。

定着液　使用鉛筆或粉蠟筆時會掉色粉，用此液將它定着。

鋼珠筆（原子筆）　寫生時使用。

簽字筆　有水性與油性二種，彩色簽字筆在寫生時亦常被使用。

轉描紙（Screen tone）　貼在必要的地方。有網點線，樣式很多，應用於針筆畫等，表現圖時被使用。

　　以上所講的許多用具與畫材，不必全部購買，只要視需要而加以選擇購買。

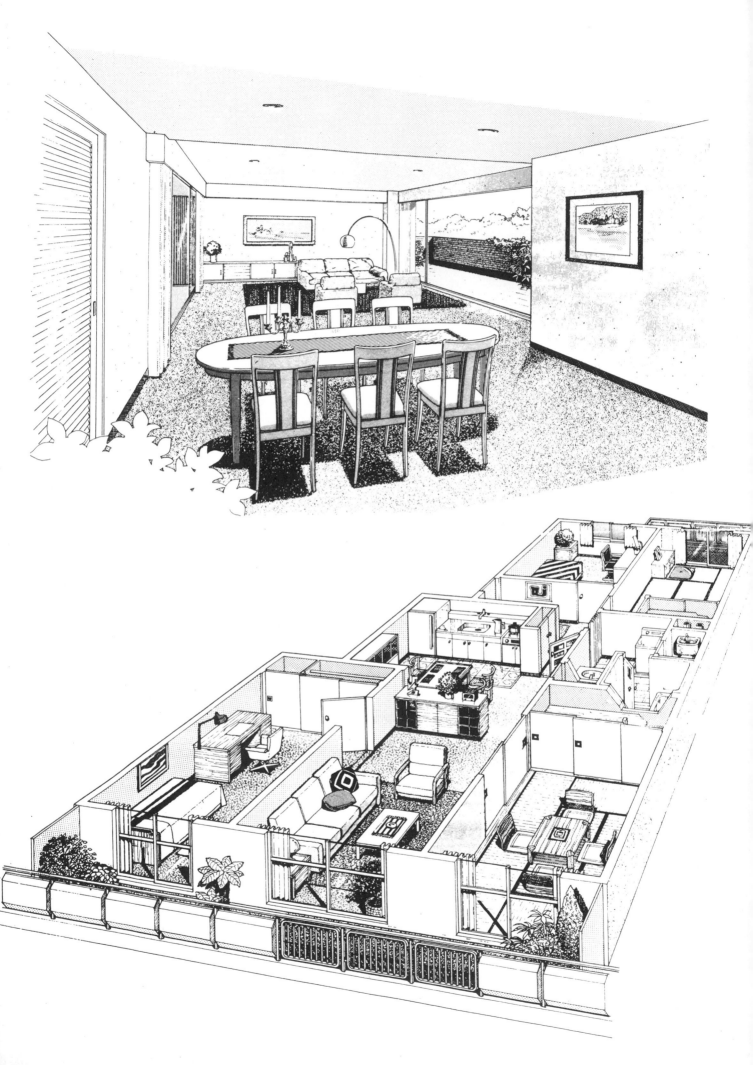

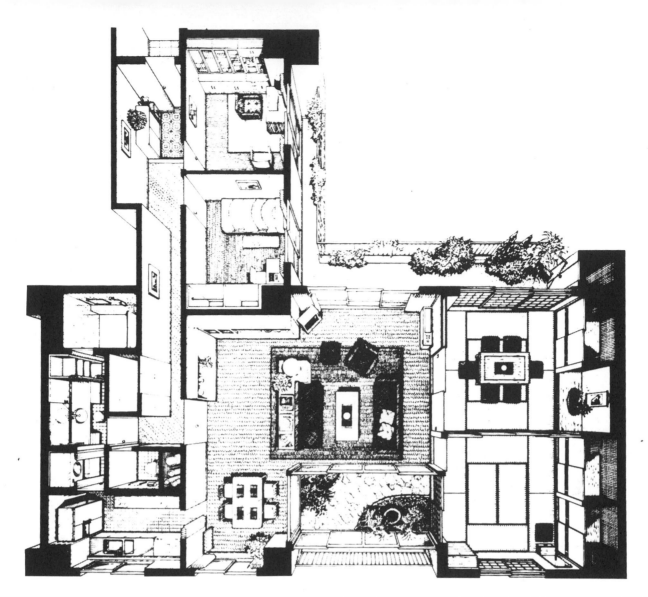

譯後語

透視圖技法是一種技術，也是建築師、設計師體驗、把握空間感覺的方法。

現在學習透視圖技法的人，大多數都志願從事建築設計、室內設計或廣告設計；但對於學習純美術的人而言，透視圖技法仍然是他們確認繪畫空間所必須具備的基礎學識。

本書翻譯時，為了兼顧在校以及在家自我學習繪畫或設計的有志者，儘量以淺易的文字、深入淺出的方式作解釋，同時對基本畫法與應用實例過程做扼要地說明，使之具有良好的基礎；而對程度較高的人，也可以作為一種參考。

本人學習建築設計與規劃，平日經常收集各種表現方式的透視圖，作為從事設計與製作的參考，讀者若熟悉本書中的各種方法後，還得多做練習，以體驗其中的奧妙，如能再配合本人去年翻譯出版的「最新透視圖技法」（彩色著彩篇），就能完成一幅具有藝術價值的透視圖，盼與讀者共勉。

<div align="right">吳宗鎮　于中國文化大學</div>

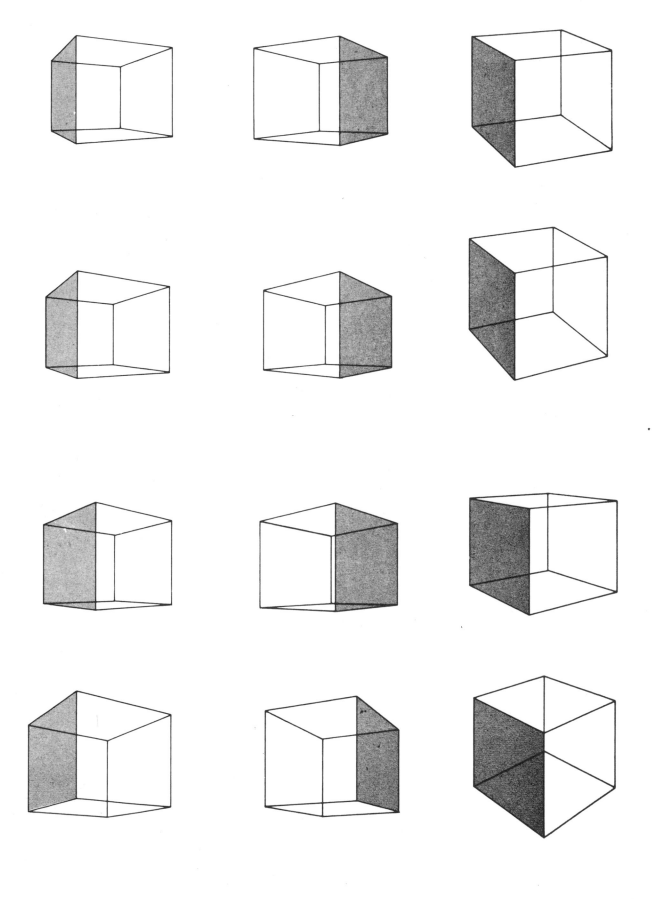

手繪POP

的理論與實務

讓客對POP
做更進一步的
認識與了解，

- ☐ 可查閱式字譜
- ☐ 全部賣場實景
 無學生習作
- ☐ 理論與實物
 並重·重點提示

訂價,400
作者,傅佰年
劉中興